전영백의 **발상의 전환**

펠릭스 곤잘레스 토레스Félix González-Torres 마리나 아브라모비치Marina Abramović 로버트 고버Robert Gober 김수자Kim Soo Ja 재닌 안토니Janine Antoni 데이비드 호크니David Hockney 제임스 터렐James Turrell 아니쉬 카푸어Anish Kapoor 데미안 허스트Damien Hirst 이불Lee Bul 티노 세갈Tino Sehgal 올라퍼 엘리아슨Olafur Eliasson 양혜규Yang Hae Gue 잉카 쇼니바레Yinka Shonibare 아이웨이웨이Ai Weiwei 신미경Shin Mee Kyung 무라카미 다카시Murakami Takashi 서도호Suh Do Ho 차이궈창Cai Guo-Qiang 레이첼 화이트리드Rachel Whiteread 안토니 곰리Antony Gormley 뱅크시Banksy 제니 홀저Jenny Holzer 미켈란젤로 피스톨레토Michelangelo Pistoletto 크리스토와 잔클로드Christo & Jeanne-Claude 도리스 살세도Doris Salcedo 카라 워커Kara Walker 프란시스 알리스Francis Alÿs 크리스티앙 볼탕스키Christian Boltanski 고든 마타클락Gordon Matta-Clark 리처드 세라Richard Serra 리크리트 티라바니자Rirkrit Tiravanija

전영백의

CHANGE
OF
IDEAS

발상의 전환

전영백
지음

오 늘 날 의 미 술 , 아 이 디 어 가 문 제 다

열린원

일러두기

- 미술 작품은 〈 〉, 전시는 《 》, 논문·기사는 「 」, 책·잡지·언론매체는 『 』로 묶어 표기했습니다.

- 인명과 지명 등 외래어 표기는 국립국어원 규정을 따르는 것을 원칙으로 하되, 미술계에 널리 등용돼 이미 굳어진 인명의 경우 예외로 했습니다.

아티스트라면 누구나 새로운 아이디어를 꿈꾼다. 미술 창작은 기존에 있던 생각을 바꾸는 일에서 비롯된다. 매번 수많은 작가가 수도 없이 많은 작품을 제작해낸다. 밤하늘의 은하수처럼 도처에 흩어져 있는 작품들. 그중에 특히나 반짝이는 별을 찾아내기 위해선 전문적 눈이 필요하다. 도대체 어떤 별을 선택해야 하나. 무슨 기준으로 그 우수성을 말할 수 있나. 책을 구상할 때 고심했던 질문들이다. 미술사학자의 시각에서 이 책은 현대미술의 '스타'들 중, '발상의 전환'이라는 기준에서 보아 가장 중요한 작가들과 그들의 작품을 숙고하여 선정했다.

미술작가에겐 두 가지 문제가 있다. 새로운 생각이 충분히 의미 있는가? 작품으로 실현시키는 게 가능한가? 오늘날 세계에서 손꼽을 수 있는 대표 작품들은 이 기준에서 성공한 경우들이다. 새로운 아이디어를 어떻게 만들어낼 것인가는 순전히 작가의 몫이다. 계속 골머리를 앓다가 느닷없이 떠오를 수도 있고, 어떤 계기로 인해 선물처럼 주어질 수도 있다. 계기야 어찌 되었든 새롭게 얻은 콘셉트가 구체화되어 세상에 나타나면, 우리 삶의 지평은 그만큼 확장된다. 더불어 그로 인해 둔했던 감각을 일깨우고, 고정된 생각에 융통성을 갖게 되어 자유롭고 해방된 나를 느낄 수 있다. 요즘같이 미술이 일상과 밀접하게 된 때엔 이러한 미적 개입이 자연스럽고, 무엇보다 중요하게 작용한다.

미술인이 아닌 일반을 상대로 미술 특강을 하다 보면, 의외로 재미있는 질문과 근본적인 생각을 접할 수 있다. 한번은 강의 후 함께 차를 마시던 자리에서, '무엇이 현대미술인가?'라는 주제로 잠시 이야기할 기회가 있었다. 미술 문외한이라 자처한 어떤 분이 나서더니, "작품 앞에서 '저거 나도 그리겠다'라고 하면 현대미술이다"라고 말해 모두 박장대소한 적이 있다. 우습지만 일리가 있는 말이다. 현대미술에선 묘사가 중요치 않다는 말이다. 이런 일반의 생각은 저자를 포함한 미술인들에게 '아트'란 숲을 보게 한다. 미술아트이란 분야에서만 있다 보면 그 언어에 젖어, 일반 관람자나 독자의

눈높이를 맞추지 못하는 경우가 있다. 이러한 오류를 범하지 않으려 명심하며 이 책을 만들었다.

미술사 중심의 미술이론 공부를 시작한 지 30여 년이 지나가면서 저자는 미술과 사회, 미술과 일상이 얼마나 연관돼 있는가를 책으로 드러내고픈 열망을 가져왔다. 미술이 삶과 떼려야 뗄 수 없건만, 대중의 입장에서 현대미술은 멀게만 느껴진다고들 한다. 폭넓게 '현대미술'이라 하든, 좀 더 전문적으로 '포스트모던 아트'라 하든 일상과 가까이하려는 본래의 의도와 달리, 오늘날의 미술은 대중과 친하지 않은 게 사실이다. 대중은 이를 낯설고 이상하고 불편하다 여긴다. 그래도 모던 아트 혹은 모더니즘 작품들에 대해선 '예술답다'고 여기며 수용하는 편이다. 아이러니하다고 할 수밖에. 일상과 거리가 먼 미적 이상을 추구하는 고급미술high art이 모더니즘 작품이건만, 일반 대중들이 갖는 '예술'의 개념엔 이것이 더 맞는 것이다. 일반적으로 미술은 아름답고 고결해야 한다는 생각이 보편적이다. 개인적으로 완전히 동감한다. 다만 '아름다움'이란 것이 애매하지만 말이다.[1] 그런데, 이렇듯 손에 닿지 않는 선망의 위치에 있어야 하는 미술작품이 낮아지고 가까워진다? 대중은 이를 받아들이기 쉽지 않다. 미술작품이 아니라 여긴다. 그러니 미술과 일반의 거리를 좁히기 위해서는 대중이 미술작품에 관해 갖는 오랜 고정관념을 바꾸는 일이 필요하다.

미술의 적敵은 일상의 습관과 생활의 관습이다. 모든 좋은 미술 작품은 근본적으로 발상의 전환이다. 생각을 바꿔야 창작이 나오기 때문이다. 발상發想은 아이디어이자 작업의 주제에 관한 말이다. 발상이 전환을 가질 때, 우리는 이를 창작이라 부른다. '전환'이란 앞의 것과의 차이를 뜻한다. 차이는 그 정도에 따라 완전한 전복일 수도, 약간의 변화일 수도 있다. 아이디어가 중요할 때 이 차이가 부각된다. 미술작품의 가치가 차이의 정도에 달려 있다고 볼 수 있다. 현대의 미술은 대부분 개념미술이라 해도 지나치지 않다. 물론 여전히 모사 및 재현의 기술을 중시하며, 표현의 방식 또한 중요하다. 그러나 아무리 표현기법이 뛰어나도 아이디어가 번뜩이지 않으면 명작의 반열에 오르지 못한다. 이제는 손만이 아니라 머리가 우선되어야 한다.

　이 책은 현대미술에서 특히 그 발상의 전환이 돋보이는 주요 작

1　이를 부추기는 것이 '아트Art'의 번역이 '미술美術'이어서이기도 하다. 아름다움을 표현하는 것만이 아트의 역할이 아니기 때문이다. 미美란 무엇인가? 미학적으로 규명하는 게 문제가 아니고, 누가 아름다움을 규정하는가가 관건이다. 모더니즘 시기에는 보편적 미를 상정했다. 그러나 20세기 후반 포스트모던 아트에서는 그 '보편'이란 게 가능한가를 의심하기 시작했다. 할머니의 쪼그라진 손이 아름답다고 할 수는 없지만, 그가 내 어머니일 때는 가슴 저미듯 아름다울 수 있는 게 포스트모던 미학이다. 문제는 어느 입장에서 보는가에 따라 아름다움이 달라질 수 있다는 거다. 따라서 아름다움이란 헐거운 말을 쓸 때는 구체적이어야 한다.

품 32점을 선정하여 다룬다. 이 작업의 작가들 32명은 앞서 언급했듯, 오늘날 세계적으로 두각을 내세우는 대표 주자들이다. 이들이 삶의 현장에서 일상과 가장 밀접하게 만든 작품을 고르다 보니 대부분 설치미술이다. 포스트모던 장르인 설치는 그 속성상 전통적 매체보다 일상생활에 개입하기 더 쉽다. 삶의 환경과 마찬가지로 시·공간을 그 작업의 조건으로 삼기 때문이다. 그리고 설치라는 방식을 통해 발휘되는 게 개념이자 아이디어다. 한마디로, 하드웨어는 설치작품이고 소프트웨어는 개념미술인 셈이다. 이 책은 미술인뿐 아니라 일반 독자를 대상으로 한다. 일상의 삶과 밀접한 미술작업을 다루므로 글 또한 일반인을 위한 것이어야 마땅하다. 본래 이 글의 기초가 된 '전영백의 발상의 전환'이라는 동 제목의 신문 연재물이 그런 의도를 가진 것이었다. 이를 살려, 내용을 대폭 추가하고, 각 작가에 대한 전반적 소개도 덧붙였다. 내용은 약간 전문적일지 모르나, 읽기는 쉬울 것이라 믿는다.

책의 주제와 구조에 대해 간략히 언급하자면, 제시된 미술작품들의 컨셉이 어떻게 우리의 삶에 개입하여 무엇을 새롭게 보도록 하는가를 밝힌다. 발상의 전환이 참신한 작품은 그에 대한 감상으로 끝나는 게 아니라 우리의 일상과 연관하여 묻혀 있던 삶의 의미를 드러낸다고 할 수 있다. 이것이 오늘날 현대미술이 지향하는 방향이라 할 때, 미美적 속성은 지극히 부분적이라는 것을 알 수 있

다. 생각을 어떻게 바꿨기에 이전의 작품들과 다른가를 추적하며, 그것이 우리에게 제시한 뜻을 읽고자 했다. 이를 위해, 작업들끼리 연관되는 범주를 대략 다섯 가지로 잡을 수 있었다. 결국 오늘날의 화두라 할 수 있는 범주였는데, 이는 개인, 미학, 문화, 도시, 그리고 사회·공공이다. 그 내용을 간략히 적으면 아래와 같다.

개인이 겪는 상실의 아픔, 사랑과 그리움, 내면의 고통과 불안, 그리고 지극히 사적인 신체적 경험과 그 감각, 그리고 작가의 손에 관하여.

미학으로는 미술작업에서 경험하는 관조와 사색, 개입과 참여, 몰입과 침잠, 그리고 포스트모던 아트가 추구하는 주체의 체험과 감각에 대하여.

문화에서는 문화번역의 문제, 국가주의와 다른 진정한 문화적 특징에 관한 모색, 자문화와 타문화의 취향과 그 차이, 핵심적 문화 정체성의 추구와 그 경계 흐림에 관하여.

도시는 서로 다른 도시들의 장소특정성과 그 표현, 실제 공간·생활의 장으로서의 도시, 그리고 이에 대한 주체의 감각에 관하여.

사회·공공으로는 21세기 가장 부각되는 화두로서의 공공성과 개인주체의 연계, 사회에의 개입과 관계의 미학, 공동체 속의 주체의 인식에 대하여.

위의 내용은 각자의 문화적 차이에도 불구하고, 동시대를 사는 우리 모두에게 충분히 공감될 수 있는 것이다. 작가들이 제시하는 발상의 전환은 일상의 삶을 보다 사려 깊고 풍부한 감성으로 느끼고자 하는 독자에게 흥미로운 지적 자극이 될 것이라 믿고 기대한다.

목차

개인

PERSONAL

Félix González-Torres
Marina Abramović
Robert Gober
Kim Soo Ja
Janine Antoni
David Hockney

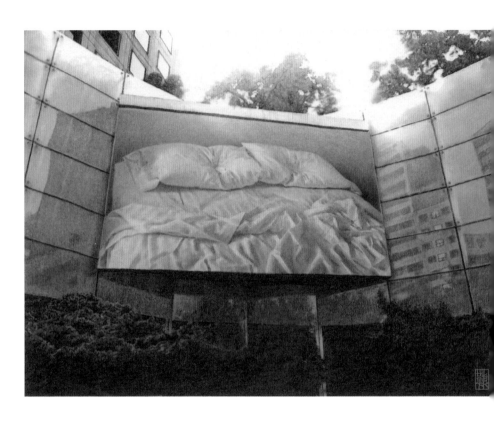

펠릭스 곤잘레스 토레스

〈무제*Untitled*〉1991

지극히 비밀스럽고 개인적인 것의 공유

　살면서 넘지 말아야 할 선이 있다. 사적 영역과 공적 영역 사이의 경계다. 실수로 내 메시지가 모두에게 공개된다거나 벗은 내 몸이 노출된다면? 돌이킬 수 없는 악몽이다. 더구나 나만의 사적 공간은 아주 친한 이에게 보일 뿐 조심스럽게 관리한다. 사적 내용이 공적 공간으로 노출되면서 얻은 내면의 상처는 회복될 수 없다. 특히 그것이 사람들이 꺼리는 성性적 내용이나 죽음에 관한 것이면 더 말할 나위가 없다.

　이렇듯 지극히 사적인 장소, 구체적 흔적을 사진으로 찍어 누구나 볼 수 있는 공적 장소에 붙여놓는 작품을 어떻게 봐야 할까?

발　상　의　　전　환

2012년 서울 도심 한복판, 누군가의 평범한 침대를 찍은 대형 흑백 사진이 중구 세종대로 삼성생명 빌딩에 걸렸다.[2] 베개 두 개가 놓인 침대는 아무렇게나 흐트러져 있는데, 두 사람이 함께 누웠던 흔적만 남은 빈 침대 머리맡을 그대로 보여준다. 아무 설명도 없는 일상적 사진은 대규모 스케일로 빌보드(옥외 광고판)에 공적으로 전시돼 있어 오가는 행인들은 의아할 수밖에 없다. 대부분의 사람들은 이 대형 사진이 세계적으로 유명한 미술작품이라고 생각하지 못했다. 쿠바 태생의 미국 작가 펠릭스 곤잘레스 토레스의 사진작품 〈무제 *Untitled*〉1991였다.

　곤잘레스 토레스는 쿠바 출신의 난민으로 어린 시절 스페인의 고아원, 푸에르토리코의 친척집 등을 전전했다. 22세에 뉴욕으로 간 그는 사회 소수자로서의 조건은 모두 갖춘 듯했다. 난민 출신 유색인종이라는 태생적 불리함에 얹혀, 동성애자이며 에이즈AIDS 환자였기 때문이다. 38세의 짧은 생애 중 단지 10년간 미술 활동을 했다. 그런데 현대미술사에서 그의 위치는 확고하고 갈수록 더 중요해지고 있다. 작가가 작고한 지 벌써 24년이 지났는데 작품은 더

2　이 빌보드 사진은 이 외에도 명동 중앙우체국 옆 빌딩숲 사이, 중앙일보사 앞, 신촌 연세대 정문 앞 터널과 6호선 한강진역, 또 춘천시 남이섬 노래박물관까지 모두 6곳에 걸렸다.

각광을 받고 있으니 신기한 일이 아닐 수 없다. 더구나 복제와 반복을 통해 작업의 영속성을 담보한다. 작가는 존재하지 않지만 작업은 계속되고 있다.

　1996년, 38세에 에이즈로 요절한 작가는 사랑과 죽음을 지극히 체험적 관점에서 다뤘다. 일명 '침대 빌보드'로 통하는 그의 사진작품은 에이즈로 죽어가는 연인과의 사적 공간을 신체적 흔적과 함께 적나라하게 보여준다. 사랑하는 사람이 오래 누워 있던 자리는 덩그렇게 비어 있고, 구겨진 침대보와 베개는 몸의 무게와 뒤틀던 움직임을 그대로 담고 있다. 동성同性 애인이 에이즈로 죽어가는 마지막 모습을 지켜보며, 자신 또한 얼마 남지 않은 시한부 인생을 두렵게 기다렸을 게다. 애인이 떠나고 난 빈 침대를 사진에 담을 때 애절했을 그의 마음을 헤아릴 수 있다. 더구나 사회가 용인하지 못하는 관계, 또 죽음에 이르는 사랑이기에 그의 흑백사진은 절실함과 두려움, 삶과 죽음 사이를 동요한다. 구겨지고 흐트러진, 텅 빈 공간에서 사랑의 상실과 뒤따르는 공허를 볼 수 있다. 성적 성향과 상관없이 많은 이가 이 사진에 감동한 이유는 사랑의 상실을 친근하면서 실제적으로 다뤘기 때문이다. 애조 어린 절박함이 혁명의 전쟁터를 뒤로하고 개인적 사랑을 선택하며 "희고, 크고, 넓은 침대로!"라고 외쳤던 혁명가를 떠올리게 한다. 베르톨트 브레히트의 희곡 「밤의 북소리」의 주인공인 혁명가는 결국 정치 투쟁의 대의를

버리고 사랑하는 연인의 곁으로 돌아간다. 브레히트의 영향을 받은 곤잘레스 토레스가 보여주는 사랑의 현장 또한 그렇듯 절박하고 애절해 보인다.

그런데 그의 작품은 이렇듯 사랑하는 연인 사이의 보편적 관계를 보여줄 뿐 아니라, 여기에 동성애라는 큰 이슈를 더한다. 에이즈와 연관돼 동성애가 특히 민감했던 시기에 활동했던 곤잘레스 토레스에게 〈무제〉의 침대는 그의 '전쟁터'였을지 모른다. 이 점에서는 전쟁을 버리고 개인의 안식을 찾은 브레히트의 혁명가와 대비되는 역설을 보여준다. 곤잘레스 토레스는 침대라는 가장 사적인 공간에서 사회 편견과 문화 관습에 대항하는 공적 전쟁을 치른 셈이다. 따라서 이 사진은 지극히 사적인 방식으로 가장 민감한 공적 문제에 대항한 것이다.

예술가는 종종 개인 삶의 지극히 사적인 부분을 대중에게 공개하면서 작품의 의미에 무게를 싣는다. 그러한 작품들은 그 대담성과 솔직함으로 일반인들에게 감동을 준다. '침대 빌보드'로 통하는 곤잘레스 토레스의 사진작품 〈무제〉는 에이즈로 죽어가는 연인과의 사적 공간과 그 신체적 흔적을 적나라하게 보여주었다. 자신이 난민 출신의 유색인종, 거기에 동성애자라는 사회적으로 불리한 상황을 감추지 않고 공감을 얻어낸 것이다. 도시 곳곳의 공적 장소

에 붙어 있는 그의 사진들은 대중들에게 은밀한 위안이 되었고, 사
회적 편견을 벗겨내는 데에 어느 정도 기여했다고 할 수 있다.

펠릭스 곤잘레스 토레스 Félix González-Torres, 1957–1996

쿠바의 구아이마로Guáimaro에서 태어나 미국에서 활동했다. 태어나자마자 마드리드 고아원으로 보내졌고, 1976년 산 호르헤 대학Colegio San Jorge 졸업 후 푸에르토리코 대학University of Puerto Rico에서 미술을 공부했다. 1979년 뉴욕으로 건너가 1983년 프랫 대학교Pratt Institute of Art에서 사진을 전공했고, 1987년 뉴욕대학교NYU에서 순수미술로 석사과정을 마쳤다. 1996년 에이즈로 사망하였으며, 2002년 펠릭스 곤잘레스 토레스 재단이 설립되어 그의 작품 연구 유지 및 대중과의 소통에 힘쓰고 있다.

곤잘레스 토레스는 1989년 스톤월 운동의 20주년을 기념해 뉴욕 쉐리던 광장 광고판에 작품을 전시했으며, 2007년 베니스 비엔날레 미국관을 대표했다. 2011년 이스탄불 비엔날레는 특정 주제와 이론 대신 곤잘레스 토레스의 작업에 영감을 준 5개의 주제를 선정했다. 그의 주요 개인전으로 뉴욕의 New Museum of Contemporary Art 1988, Guggenheim Museum 1995과 런던의 Serpentine Gallery 2000, 프랑크푸르트의 Museum für Moderne Kunst 2010-2011가 있다. 국내에선 2012년 삼성 플라토에서 첫 개인전을 가졌다.

전반적인 작품 경향

곤잘레스 토레스의 작업은 사진, 설치 등 다양한 매체를 활용하는 개념미술이다. 1960년대 이후 본격 부상한 개념미술은 미니멀리즘과 함께 제작자의 '저자성authorship'을 내려놓고 기존 체제에 저항하는 운동을 펴왔다. 곤잘레스 토레스는 이런 맥락에서 선배 작가들이 넘지 못한 한계를 과감히 파기했다. 그의 작품은 종종 사회체제(자본주의)를 벗어나고, 관습적인 문화 규범을 교묘하게 피한다. 대부분 관람자의 참여를 이끌어 자본주의 시장체제를 비판한 작업이다. 더구나 쿠바 태생 미국인이며 게이 동성애자로서 결국 에이즈로 사망한 삶의 궤적은 미국 사회의 비주류 소수자로서의 정체성을 개인적 배경에 담고 있다. 그러나 그는 제도권 체제에 대한 저항을 체제 밖이 아닌, 그 주류문화 안에서, 그 주류의 경제 자체를 활용하여 체제의 모순을 드러낸다는 점에서 진정한 개념미술가의 비판의식을 보여준다고 평가받는다. 개념미술 작가들이 일반적으로 보여주는 익명적이고 차가운 미학과 달리, 개인의 삶을 체험적으로 보여준 점에서도 독보적인 의미를 갖는다.

그의 대표작인 〈무제Untitled (Lover Boys)〉 1991 와 〈무제Untitled (L.A.에서의 로스의 초상)〉 1991 는 사탕 더미를 쌓아놓은 단순한 설치작업이다. 전자는 작가와 그의 동성 연인이었던 로스 레이콕을 합한 몸무게 355파운드의 사탕을 쌓아둔 것이고, 후자는 로스의 몸무게만큼의 사탕을 쌓아 그의 존재를 물리적으로 나타낸 것이다. 전시장 구석에 셀로판지로 싼 사탕을 모아놓고 관람객들이 사탕을 하나둘씩 집어가도록 했다. 사랑하는 사람의 몸무게만

큼의 사탕 무더기가 서서히 소진되는 과정은 죽음 앞에서 변모하는 육체의 소멸, 병으로 줄어드는 여생을 뜻한다. 달콤한 사탕은 관객의 몸속으로 스며들어가 새로운 에너지가 됨과 동시에, 관객은 작가가 마련한 애도에 참여하게 된다. 이 과정에서 작가는 자신이 놓아둔 사탕이 사람들의 신체의 일부가 된다는 데에 의미를 부여했다. 죽음으로 해체되는 삶의 슬픔을 함께 나누게 된다고 본 것이다.

사탕 더미는 줄어들다가 마침내 소진되면, 작가의 매뉴얼대로, 전시기관 측에서 애초의 무게에 맞춰 다시 채워놓는다. 그리하여 작품은 개인의 소유가 아니라 모두가 공유하게 되는 것이다. 작품은 사탕 더미처럼 덧없는 삶을 은유하고, 자본에 의한 시장의 메커니즘, 그리고 개인 사유재산의 한계를 조롱하고 넘어선다. 주목할 점은 이러한 작가의 비판적 제스처는 어디까지나 체제 안에서 이뤄진다는 점이다. 작품의 부족한 부분은 언제나 미술관이나 갤러리 등 주최 측에서 매워야 하고, 정작 일반 대중은 그 체제의 유통구조에서 벗어나 자유로울 수 있기 때문이다. 곤잘레스 토레스의 작품은 계속 복제, 재생된다. 작가의 '사용설명서' 및 '보증서'는 소장가나 기획자가 진행해도 문제없이 계속적으로 작용하기 때문이다. 작가가 미리 정해둔 지침에 따라 작품의 보존과 지속의 문제가 해결되고, 구조적으로 자본주의 시장체제에서 사유화될 수밖에 없는 작품의 생태를 인식, 이를 완전히 벗어나는 아이디어를 사용설명서 및 보증서로 방어하고 유지하는 것이다.

작고한 지 이미 오랜 세월이 지났지만, 곤잘레스 토레스의 작품은 복제와

반복을 통해 지속된다. 작품의 형태와 구조가 다소 바뀌어도 상관없는 그의 작업은 미술품의 보존, 유통, 그리고 판매에 새로운 방식을 제시한다고 할 수 있다. 미술의 영역에서 자본에 의한 시장체제와 개인의 사적 소유를 보기 좋게 뒤틀었고, 앞으로는 미술작품의 유통구조나 소유방식이 바뀔 수 있다는 것을 예시해준 셈이다. 이렇듯 자본주의의 사적 소유를 비껴갈 수 있는 여러 방식의 가능성이야말로 미술이 제시해야 할 내용이 아니겠는가.

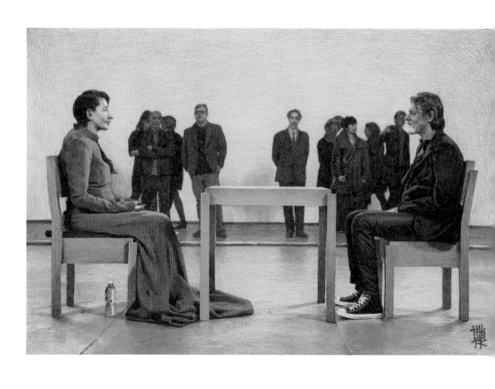

마리나 아브라모비치

〈예술가가 여기 있다 *Artist Is Present*〉 2010

삶과 다름없는 행위예술: 작품으로 들어온 옛사랑

　먼 훗날 자신의 옛사랑을 사람이 많은 공공장소에서 우연히 마주친다면? 회한이든 애틋함이든, 그 심경은 단순치 않을 거다. 더구나 많은 사람이 보는 상황이라면? 표정 관리가 어려울 것은 더 말할 나위 없다.

　현대미술에선 지극히 사적인 내용이 공적으로 노출되기도 한다. 그 가운데 위험성, 우연성이 개입되고 그 결과는 종종 예측 불가다. 주로 작가가 이를 자초한다. 삶의 실제 상황과 유사하게 만들려는 의도다. 현재 74세인 마리나 아브라모비치는 1세대 행위예술가로서 현대미술에 중요한 족적을 남긴 작가이다. 2010년 뉴욕 현대

미술관MoMA에서 행해진 그의 퍼포먼스 〈예술가가 여기 있다*Artist Is Present*〉는 세계적 주목을 받았다. 736시간의 퍼포먼스가 이어지는 동안 850만 명이 미술관을 찾았을 정도다.

이는 미술관의 개관 시간부터 폐관 시간까지 작가가 꼼짝 않고 테이블 앞에 앉아 있으면서 마주 앉는 관객과 1분 동안 말없이 바라보는 퍼포먼스였다. 그런데 돌발 상황이 벌어졌다. 냉철함을 유지하던 그 앞에 한 남성이 나타났다. 감았던 눈을 뜬 아브라모비치는 그를 알아보고 눈물을 떨구었다. 그는 다름 아닌 아브라모비치의 옛 연인이자 작업 파트너였던 우베 라이지펜(울라이)이었다.

1976년부터 13년 동안 동고동락한 커플은 이후 22년 동안 각자의 길을 갔다. 그러다가 예측하지 못한 이 순간, 바로 앞에 마주한 옛 연인이란! 주어진 침묵의 1분이 그들에게 어떤 의미일까 공감하며 관객들 또한 숨을 죽였다. 아브라모비치가 퍼포먼스의 규칙을 어기고 내민 손을 울라이가 맞잡자 지켜보던 이들은 일제히 박수를 쳤다.

서로 쳐다보기만 하는 지극히 단순한 행위였다. 작가 앞에 앉은 수많은 참여자 중에는 레이디 가가와 같은 유명인사도 있었다. 퍼포먼스는 영상기록뿐 아니라 비디오게임으로도 만들어졌고, 소셜

네트워크서비스SNS를 통해 순식간에 퍼졌다. 아이로니컬하게도 디지털 시대 대중의 관심을 끈 이 작업의 방식은 순전한 아날로그였다. 작가가 주장하듯, 사람과 사람 사이의 '단순한 진실'은 눈으로 직시하는 소통이다. 자리에 앉은 다수가 작가 앞에서 울음을 터뜨린 이유였다. 그만큼 절실하게 우리에게 소통이 필요하다는 것을 증명하듯.

아브라모비치의 퍼포먼스는 극단적 고통의 감각을 통해 신체적 한계를 넘고자 했던 것이라 볼 수 있다. 그의 작업은 1976년 암스테르담에서 독일 출신 미술가 울라이와의 공동작업을 시작으로 계속되었다. 물리적 억압과 폭력적 행위를 통한 신체의 한계에 대한 이들의 탐구는 1988년까지 지속됐다. 아브라모비치가 울라이를 만났을 때, 그는 동양 철학 및 제의가 어떻게 참여자의 자아인식을 고조시킬 수 있는지에 대한 탐구를 시작한 상태였다. 울라이 역시 티베트 불교, 탄트라, 수피즘, 인도 철학에 빠져 있었고, 두 작가는 예술가와 관객을 모두 깨달음의 길로 이끌 수 있는 퍼포먼스 작업에 착수했다. 생일(11월 30일)도 같았던 이들은 첫 만남부터 서로에게 강한 매력을 느꼈고, 자신들이 운명적으로 예술적 동지요, 작업 파트너임을 확인했다.

초기의 공동작업에서 그들은 서로 신체에 강한 충격을 주며 감

각을 극대화하고자 했다. 예컨대 〈공간 속의 관계*Relation in Space*〉 1976에서 두 사람은 나체로 서로를 향해 걸어오는 퍼포먼스를 가졌다. 이 작품은 1976년 베니스 비엔날레 단체전에서 선보인 퍼포먼스로서, 이들의 첫 공동작업이다. 다음 해 〈시간 속의 관계*Relation in Time*〉 1977에서 두 사람은 서로 등을 돌리고 앉아 서로의 긴 머리를 묶은 채로 17시간을 인내하며 보냈으며, 〈빛/어둠*Light/Dark*〉 1977에서 그들은 서로 무릎을 꿇고 앉아 한 사람이 멈출 때까지 번갈아가며 서로의 뺨을 쳤다. 또한 〈숨 들이쉬기 숨 내쉬기*Breathing in Breathing out*〉 1977에서 이들은 서로를 숨 쉴 수 없는 위험한 상황에 빠뜨렸다. 울라이가 숨을 한 번 들이쉬며 시작한 이 퍼포먼스에서 그들은 담배 필터로 코를 막고 서로의 입을 압박한 채 숨을 쉬었다. 행위가 지속되는 19분 동안 이들은 산소를 모두 소진했고, 서로 이산화탄소를 들이쉬고 내쉬며 완전히 기진맥진하게 된 것이다.

울라이와 아브라모비치의 대표적 작품 가운데, 이탈리아 볼로냐 현대미술관의 오프닝 전시에서 열린 〈측정할 수 없는*Imponderabilia*〉 1977이 있다. 이 퍼포먼스에서 이들은 나체로 전시장 입구에 선 채 서로 마주하여 좁은 통로를 형성했다. 미술관에 들어가기 위해 둘 사이를 지나가야 하는 관객들은 두 사람의 나체를 지나며 지극히 불편한 상태를 겪어야 했다. 3시간으로 계획된 이 퍼포먼스는 90분

후 관람자의 신고로 경찰에게 저지당하고 말았다. 그들의 오랜 공동작업은 〈연인들*The Lovers*〉1988을 최종작으로 끝을 보았다. 1988년 3월 말부터 6월 말까지 약 3개월 동안 만리장성의 동쪽과 서쪽 끝에서 서로를 향해 걸어온 〈연인들〉은 작업 동반자이자 연인 사이였던 아브라모비치와 울라이의 이별을 기념하는 퍼포먼스였다. 중간지점에서 만난 그들은 작별 인사를 하고 영영 헤어졌다.

이러한 경험을 바탕으로 그들은 신체의 극단적 상황에서 발생하는 정신적 도약에 깊이 빠졌다. 〈밤바다 횡단*Nightsea Crossing*〉1981-1987에서는 퍼포먼스를 7년 동안 하루 7시간씩 22회를 실행했는데, 탁자 맞은편에 동요 없이 서로 마주보고 앉아 종교 수행자와 같은 극단적 수련을 보였다. 이 작품을 재연하듯, 23년 후 다시 마주 앉은 〈예술가가 여기 있다〉에서 이들의 해후는 서로에게 어떤 무게였을까. 말로 표현할 수 없는 그 무게!

세르비아의 벨그라드 Belgrade에서 태어났고, 뉴욕을 중심으로 활동하는 퍼포먼스 예술가이다. 1965-1970년 벨그라드의 순수미술학교 Academy of Fine Arts에서 공부한 후 1972년 크로아티아 자그레브 Zagreb의 순수미술학교 Academy of Fine Arts에서 대학원을 마쳤다. 1973-1975년 노비사드 Novi Sad에서 학생들을 가르쳤고, 이때 첫 퍼포먼스를 선보였다. 1975년 암스테르담 여행에서 전 연인이자 파트너였던 울라이 Ulay를 만난 후 1988년 〈연인들 The Lovers〉을 마지막으로 13년간 그와 협업했다. 2013년 뉴욕 허드슨에 3만 3천 m²에 이르는 규모의 MAI Marina Abramović Institute를 설립해 자신의 퍼포먼스를 지속적으로 선보이는 한편, 다른 퍼포먼스 예술가도 지원하고 있다.

아브라모비치의 주요 전시로는 《Seven Easy Pieces》 Guggenheim, New York, 2005, 《Marina Abramović: The Artist Is Present》 Museum of Modern Art, New York, 2010를 포함해 개인전 《Marina Abramović: 512 hours》 Serpentine Gallery, London, 2014, 단체전 《Les traces du sacré》 Centre Georges Pompidou, Paris, 2008, 《Installation 3: Pop & Music/Sound》 Foundation Louis Vuitton, Paris, 2015가 있다. 1997년 베니스 비엔날레 황금사자상, 2002년 뉴욕 댄스 퍼포먼스상 등을 수상했다.

전반적인 작품 경향

아브라모비치는 1960년대 말부터 지금까지 퍼포먼스 작업을 지속하고 있으며, 서구의 남성중심적 미술계에서 동유럽 태생의 여성 작가라는 한계를 극복, 퍼포먼스 미술에서 중심적 위치를 차지하고 있다. 1970년대 미술계에서는 당시 선호하던 회화의 중요성이 줄어들고, 퍼포먼스가 예술 행위의 실험과 표현을 위한 주요 매체로서 무대를 장악했음을 알 수 있다. 아브라모비치는 자학적 작업을 한 비토 아콘치, 크리스 버든, 지나 파네 등 퍼포먼스 작가들의 영향을 받았으며, 그 역시 신체를 고통과 위험에 노출하여 신체적 한계를 실험하는 퍼포먼스를 수행했다.

아브라모비치의 작업에서 신체적 고통과 그 인내의 행위는 정신성으로 이어진다. 자신의 몸을 에너지 교환과 감각 전달의 매체이자 의미 생성을 위한 장場으로 여겼다. 작가 자신이 살아 있는 몸을 고통, 폭력, 위험에 노출하여 신체를 극단으로 밀어붙인 것은 정신mind의 한계를 고양하기 위한 것이었다. 즉 그는 극단적 퍼포먼스를 하면서 신체적 고통의 정신적인 극복에 이르고 그 과정의 정신적 에너지를 관람자에게 전달하고자 했다. 이후 아브라모비치의 작업에서 고통에 대한 탐구는 치유의 행위로 이어졌다. 또한 1990년대 이후 퍼포먼스에서 역사적 비극을 애도하고 이에 대한 트라우마를 치유하는 작업으로 확장했다.

아브라모비치의 작업은 크게 세 시기로 구분할 수 있다. 먼저 1969년에서 1976년 사이 유고슬라비아에서의 초기 작업, 그리고 1976년 암스테르

담으로 이주하며 시작하여 1988년까지 이어진 울라이와의 공동작업, 끝으로 1988년부터 현재까지 확장된 공간에서의 퍼포먼스 작업이 그것이다. 그는 초기 1970년대부터 1980년대까지 억압과 폭력적 행위를 통해 신체의 한계를 극복하고자 했다. 미술사에서는 주로 이 시기의 아브라모비치를 선구적인 퍼포머로서 기념한다. 그러나 그는 현재까지도 적극적으로 작업하고 있다.

2005년 11월, 아브라모비치는 뉴욕의 구겐하임 미술관에서 자신의 새로운 작품과 함께 1960년대와 1970년대의 퍼포먼스를 재실행한《세븐 이지 피시스Seven Easy Pieces》를 선보였다. 이 작업은 다른 작가의 퍼포먼스를 재연하는 것이었으나 엄밀히 말해 '재해석'했다고 봐야 한다. 본래 작품의 길이와 무관하게 그는 모든 작품을 7시간 길이의 퍼포먼스로 각색했기 때문이다. 음악으로 말하자면, 리바이벌이라기보다 '편곡'을 했다고 봐야한다. 이 전시에서 아브라모비치는 1960년대에서 1970년대의 브루스 나우먼Bruce Nauman, 비토 아콘치Vito Acconci, 발리에 엑스포트Valie Export, 지나 파네Gina Pane, 요셉 보이스Joseph Beuys 등 선구적 퍼포먼스 작가들의 대표 작업을 각각 한 점씩 재연했다. 더불어 자신의 새로운 퍼포먼스도 추가하였다.

선별된 다섯 작품은 아브라모비치가 당대에 직접 경험하지 않았던 퍼포먼스들로, 그의 재연된 퍼포먼스는 사진과 영상 같은 기록물을 통한 것이었다. 1960년대와 1970년대 퍼포먼스들은 미술의 체제와, 증거를 남기려는 관습을 거부했으며, 퍼포먼스 작업이 끝남과 동시에 사라지는 것을

당연시 여겼다. 그나마 이를 사진으로만 기록하는 게 일반적이었다. 이러한 과거 퍼포먼스 작품들을 기록물을 통해 다시 선보인 《세븐 이지 피시스》는 퍼포먼스와 기록의 관계, 그리고 퍼포먼스의 보존에 대한 화두를 제시하며 미술계에서 큰 주목을 받았다. 1990년대 중반부터 고조된 퍼포먼스에 대한 관심은 2000년대 초 퍼포먼스의 '재연reenactment'을 불러왔는데, 이 작품은 최근에 고안된 '재연된 퍼포먼스'들 중 대표적 사례라 할 수 있다.

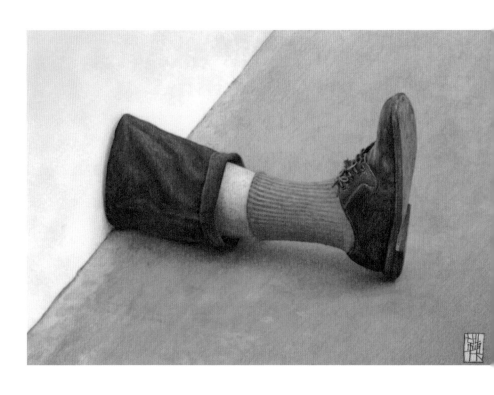

로버트 고버

〈무제 다리*Untitled Leg*〉 1989-1990

평온한 일상이 덮고 있는 내면의 불안

인간의 심리는 참으로 미묘하다. 불안과 공포는 평범한 일상에서 마주할 때 강도가 더 커진다. 그래서 잘 만든 공포영화는 주로 평온한 가정의 실내 등 평범한 일상생활을 미장센으로 한다. 친숙한 삶 속에 숨겨진 은밀한 공포는 SF영화에서 보는 요란한 공포보다 훨씬 두렵다. 오늘날 접하는 현대미술 중에는 인간 심리를 교묘히 파고드는 작품들이 종종 있다. 전시장에 가서 힐링을 받을 수도 있지만, 평온한 마음에 충격과 혼란을 느끼고 오는 경우도 많다.

로버트 고버Robert Gober의 〈무제 다리Untitled Leg〉1989-1990는 작가의 무릎 아래 오른쪽 다리를 밀랍으로 뜬 주물이다. 실제 남자의 다

리와 똑같이 만들어 전시장 벽에 붙여 설치한 작품인데, 벽에서 튀어나온 듯 도발적인 '남근적' 작업이라 할 수 있다. 마치 하얀 벽이 남자 다리를 종아리부터 자른 듯, 생뚱맞게 벽에서 뻗어 나온 다리는 눈을 의심할 정도로 리얼하다. 면양말과 가죽신발, 왁스로 만든 피부, 체모를 붙여 만든 디테일까지 완벽한 수공품이다. 어렸을 때부터 익힌 목공으로 작가의 제조 기술은 장인 솜씨의 정수를 보여준다.

〈무제 다리〉는 관람자를 당황스럽게 만든다. 사람 다리가 벽에서 튀어나와 있는 이 상황을 웃어야 할지 말아야 할지, 쉽게 결정할 수 없다. 실제보다 더 실제 같은 사람의 다리는 불안과 공포를 자아낸다. 그 이유는 폭력과 탈구를 암시하는 잘린 신체 부분이 너무도 멀쩡하고 일상적으로 보이기 때문이다. 고버는 1986년부터 인체를 다뤄왔는데, 신체의 부분적 부재를 통해 전체를 촉발한다는 점이 특징적이다. 그가 만든 신체 부분들은 섬뜩하다. 그런 작업 중에는 털이 많이 난 남성 토르소, 여러 개의 초를 올려놓은 다리, 털이 많은 다리에 몇 개의 둥근 배수구를 심어놓은 것 등 다수가 있다.

정신분석학자 프로이트는 이러한 인간 심리를 '언캐니uncanny'라는 개념으로 설명했다. 이는 친숙한 것이 낯설게, 혹은 낯선 것이 거꾸로 친숙하게 되는 상태, 즉 오랫동안 잊었던 두려움이나 억압

된 공포가 표면으로 올라온 마음의 상태를 지칭한다. 주로 평범한 일상에서 모종의 뒤틀림으로 인해 발생하는 언캐니한 감정은 누구나 느낄 수 있는 인간 내면에 존재하는 이중 심리다.

친숙하면서 낯선 이중적 감정을 유발하는 고버의 작업은 인체뿐 아니라 침대, 안락의자, 아기 놀이울 등을 자신의 정교한 조각으로 만들어 집의 실내와 어린 시절을 떠올리게 한다. 그러면 관객은 그 생략된 드라마와 숨겨진 트라우마를 밀착되게 느끼는 것이다. 2000년 이후 고버의 최근 조각은 더욱 개념적으로 가는 추세다. 설치에 사진이 차지하는 비중이 커지고, 미적 어휘도 계속 확장되었다. 대규모의 방을 여러 개 설치하는 등 그 스케일도 커졌다.

그러나 초기부터 보여온 그의 작업의 특징은 일관성을 갖고 그대로 이어진다. 여전히 형태적 엄격함과 조심스레 구성된 공간은 관람자에게 긴장감을 자아낸다. 그리고 내용적으로 고급 미술과 내부 디자인, 조각과 기능적 오브제 사이의 인위적 구분을 강조하고, 양자 사이에 균형을 유지한다. 그뿐만 아니라 훨씬 더 견고한 문화적 이분법을 드러내 보이는데, 남성성과 여성성, 동성성과 이성성, 에로틱한 것과 아브젝트abject, 그리고 끔찍한 것과 우스꽝스러운 것 사이의 확고한 구분을 예로 들 수 있다.

고버는 자신의 다리를 직접 활용하는 등 작가 체험적 작업을 보여주고, 또 엄격한 가톨릭 집안에서 자란 동성애자라는 고통스러운 개인적 경험을 기반으로 하는 작가이다. 그의 표현 언어는 직접적이지 않고 심리 공포영화에 능숙한 감독처럼, 잠재된 인간 심리를 다루는 고도의 플롯을 발휘한다. 일상적이면서도 초현실적인 그의 조각 설치는 지극히 평범하기에 불안을 유발한다. 이것은 마치 우리의 평범한 일상이 사실은, 내면의 깊은 고통과 불안이 표면적으로 살짝 덮여 있는 상태일지 모른다는 점을 보여주는 듯하다.

미국 월링퍼드wallingford에서 태어나 현재 뉴욕에서 활동하는 작가이다. 1972-1976년 미국 버몬트 미들베리 대학Middlebury College에서 문학과 순수 미술을 공부했다. 이후 뉴욕에 정착하면서 본격적으로 작업을 시작했는데, 엘리자베스 머레이Elizabeth Murray 스튜디오에서 5년간 작업하기도 했다. 고버는 2012년 미국 예술·문학 아카데미American Academy of Arts and Letters 회원으로 추대되었다.

그는 2001년 베니스 비엔날레에서 미국관을 대표했다. 주요 개인전으로는 《Robert Gober》 Galerie nationale Jeu de Paume, Paris, 1991, 《Robert Gober》 Dia Chelsea, New York, 1992-1993, 《Robert Gober》 Serpentine Gallery, London, 1993, 《Robert Gober》 Museum of Contemporary Art, Los Angeles, 1997, 《Robert Gober: Sculpture + Drawing》 Walker Art Center, Minneapolis, 1999, 《Robert Gober: Work 1976-2007》 Schlauger, Basel, 2007, 《Robert Gober: The Heart is not a Metaphor》 Museum of Modern Art, New York, 2014-2015, 《Robert Gober: 1978-2000》 Institute of Contemporary Art, Miami, 2017, 《Robert Gober: Tick Tock》 Matthew Marks Gallery, New York, 2018 등이 있다.

전반적인 작품 경향

　로버트 고버는 1980년대 중반부터 두각을 보이며 당대를 대표하는 가장 중요한 작가 중 하나로 명성을 굳혔다. 그는 1976년 뉴욕에 안착하여 처음에는 목수와 수공 일을 하다가, 1980년대와 1990년대 초 일상의 오브제를 손작업으로 제작하는 입체 작업에 몰두하며 작가로 부상하였다. 초기에는 싱크대, 침대, 문 등 가내 가구들이나 인체의 부분을 오브제로 제작하다가 1990년대에 들어, 그의 작업은 단일한 작품에서 연극을 연상시키는 공간인 방 크기의 환경으로 확장되었다.

　1980년대에서 1990년대 초 부상된 고버의 작업은 손으로 만든 일상의 오브제들로서, 평범해 보이지만 암시적 에로티시즘을 띠는 것들이다. 그런 점에서 마르셀 뒤샹의 레디메이드ready-made와 재스퍼 존스의 조각을 떠올리게 한다. 그러나 고버의 조각은 이러한 선배들과 달리 독자적이다. 손으로 섬세하게 작업한 것인데, 디테일까지 꼼꼼한 주의를 들여 만들었기에 공장에서 제조된 것으로 착각할 정도다. 작은 제스처로 일상적인 것을 완전히 다른 것으로 놀랍게 변형시키는 방식을 취한다.

　일상적이고 평범하게 보이는 그의 조각은 어린 시절, 성, 질병, 종교 등 상당히 크고 심각한 주제를 다룬다. 앞서 〈무제 다리〉에서 보았듯, 밀랍으로 인간의 다리를 여러 방식으로 제작했는데, 이런 작업은 1989년까지 볼 수 있다. 그의 작업을 통해 우리는 오싹하고 끔찍하고 나약한 신체를 접한다. 작가는 초현실주의 기법을 활용하여 서로 연관성 없는 오브제들끼리

접합시키거나, 하나에서 또 다른 하나로 변형시키곤 한다.

1984년에 제작된 〈싱크Sink〉 연작들은 철망으로 된 와이어라스에 석고를 채워 만든 것인데 에나멜 페인트를 칠해서 자기porcelain처럼 보이는 작품들이다. 〈무제Untitled〉는 이 시기 그가 만든 싱크 연작 중 하나다. 싱크는 뒤샹의 변기 레디메이드를 떠올리게 하지만 고버의 싱크는 발견된 오브제가 아니다. 이는 작가가 심혈을 기울여 직접 제작한 것이다. 그런데 수도꼭지가 있어야 하는 곳에 단지 두 개의 작은 구멍이 있고, 배수구도 없다. 한마디로 기능이 없어진 싱크인데, 결과적으로 그 모양이 놀랍게도 인체를 닮은 조각으로 변형되었다. 남성 신체가 직접적으로 드러나지는 않지만 그것은 싱크 조각과 동일시되고 공공연히 암시된다.

싱크 모티프에 대한 반복된 탐색은 고버의 일반적 작업 방식이라 할 수 있다. 연작들 사이의 유사성에 집중하는 것은 1960년대부터 1970년대 뉴욕에서 주도적이었던 미니멀리즘과 공통점을 갖는다. 그러나 앞서 언급한 대로 그의 작업은 핸드메이드이고 수공의 미학이 깃들어 있는 특징을 간과할 수 없다. 작가가 인정했듯, 싱크와 인간 사이의 동일시는 인체의 육체성과 연관해서 제작했다는 점을 참작할 때 의도적인 것이다. 여기에 이 연작이 1980년대 뉴욕 화단에 퍼졌던 에이즈 위기에 대한 어느 정도의 직접적인 반응이었다는 것을 고려해야 한다. 작가는 말했다. "나는 20세기 미국의 위생상 최악의 진원지에서 살았던 동성애자였다. 그리고 싱크는 그것의 부산물이다. 싱크 앞에 섰을 때 당신은 무엇을 하는가? 깨끗이 닦

는다. 그러나 나의 싱크들은 그렇게 할 수 없는 무능력에 관한 것이었다."[3]

 따라서 고버의 작업은 당시 뉴욕의 사회적 상황과 떼려야 뗄 수 없다. 에이즈 공포가 확산했을 때, 유행병에 대한 위생은 당시 가장 커다란 관심 사였다. 그의 말대로, "위생은 삶을 구원하는 관심 주제"가 되었다. 하여 그의 작업은 위생을 위한 집착적인 청결과 연관된다. 작가가 동성애자이고 남성 동성애자 건강 위기 지원센터에서 자원 활동을 했으며 에이즈 희생자들과 밀접한 관계를 맺었던 점 등을 고려할 때, 그의 작업은 가볍게 볼 수 없다. 작업에 암시된 인체에는 동성애자로 생존해야 하는 작가의 두려움과 나약함이 깃들어 있는 듯하다.

 최근에는 보다 거대한 공간 설치를 했는데, 그중 대표적인 것으로 〈무제 Untitled〉 1995-1997가 있다. LA 현대미술관에 처음 전시되었다가 바젤 샤울라거 미술관에 영구 설치된 작업이다. 이를 보면, 커다란 회색 방의 중앙에 콘크리트 주물 조각인 실물 크기의 마리아상이 있다. 그런데 두 팔을 온화하게 펼치고 있는 이 마리아의 몸은 커다란 배수용 파이프가 과격하게 관통하고 있다. 조각상 양옆으로는 여행 가방이 놓여 있고 그 뒤로 물이 솟구쳐 흘러내리며, 전시공간 아래에서도 물이 흐른다. 그리고 전시장 내 설치된 다른 오브제들은 배수 뚜껑 위에 세워져 있는 대형 작품이다.

3 Theodora Vischer, 『Robert Gober: Sculptures and Installations』, 1979-2007, (Basel: Schaulager, 2007), p. 60.

복잡한 종교적 의미와 더불어, 이 작업 역시 여성 신체와 연관시킨 배수관을 주목해야 한다.

마리아의 몸을 파이프로 관통시킴으로써, 작가는 이 성스러운 몸을 통과를 위한 일종의 문지방으로, 넘어가는 경계로 만들어 버린 것이다. 과격한 신성의 격하인가, 아니면 인간을 위해 저급하게 희생당한 성체에의 애도인가. 생각할수록 미궁으로 빠지는 어려운 주제다. 다만 확실히 말할 수 있는 것은, 그의 지속적 관심이 종교와 연관된 보다 근본적인 영역으로 심화한다는 점이다. 그 영역에서 우리는 슬픔도, 위로도 혹은 분노로도 발산될 수 없는 무력한 충격에 빠지는 것이다.

발 상 의 전 환

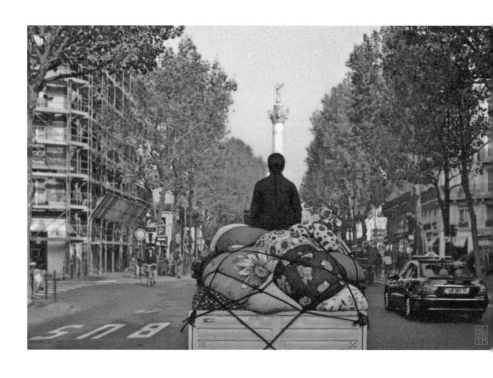

김수자

〈보따리 트럭-이민자들*Bottari Truck-Migrateurs*〉 2007

흔들림 없는 뒷모습의 미학

요즘은 이삿짐을 쌀 때 박스를 사용하기 때문에 더 이상 보따리를 보기 힘들다. 돌이켜보면 우리 문화에서 보따리를 싸는 일은 종종 여성과 연관되어, 특히 여성이 집을 나가거나 쫓겨나는 상황이 연상되곤 했다. 그런 비극적 상황이 아니더라도 보따리로 싸는 짐엔 인간의 노동이 개입되고 어머니의 손길이 느껴진다. 그 크기와 매듭의 모양, 색깔도 취향마다 제각각이다. 게다가 보따리 짐에서 우리는 종착지도, 목적지도 없는 '묻지 마 이사'를 떠올린다.

김수자는 프랑스 파리 남동쪽 변두리에서 파리 중심부 사이를 이동하며 보따리 트럭 이주 퍼포먼스를 가졌다. 이를 기록한 비디

오 작업 〈보따리 트럭-이민자들*Bottari Truck-Migrateurs*〉2007을 보면 작가는 색색 가지 보따리 짐을 트럭에 잔뜩 쌓아놓고 그 위에 앉아 있다. 그는 이민자들에게서 수집한 헌 옷과 천으로 만든 보따리를 실은 낡은 트럭을 타고 파리의 역사적 장소들을 돌아다녔다.

퍼포먼스의 여정은 파리 외곽 비트리에서 시작하여 파리 도심을 돌아 성 베르나르 성당에까지 이르렀다. 수집한 헌옷과 천의 꾸러미들은 프랑스 내의 다양한 인종과 국적을 나타낸다. 여정의 종착지인 성 베르나르 성당은 1996년 불법 이민자들이 성당 문에 쇠사슬로 자신들을 묶었던 저항의 역사를 가진 곳이다.

비디오에서 스쳐 지나가는 이국적 도시 풍경과 보따리 짐 위에 차분히 앉아 있는 작가의 모습은 대조적이다. 정적으로 고정된 자세는 마치 작가 자신이 보따리가 된 것처럼 보인다. 알록달록 다채로운 보따리들은 검은색의 단순하고 올곧은 작가의 뒷모습을 통해 고독한 존재감을 부각한다. 보따리 트럭 위에 앉아 정처 없이 떠도는 '이민자'의 포스는 환경의 변화에도 꿈쩍하지 않는 자신의 정체성을 드러낸다. 그 뒷모습은 한없이 외롭고 고립되어 보이지만, 동시에 꿋꿋이 생존하는 강인한 페르소나를 함축하기도 한다.

해외에서의 보따리 트럭 비디오 작업은 이미 국내에서 실행된

바 있는데, 파리 작업보다 10년 앞선 1997년의 〈움직이는 도시들, 2727km〉가 모태다. 김수자는 이 비디오에서 11일 동안 보따리 트럭을 타고 전국의 여러 도시 즉, 의정부, 전곡, 연천, 철원, 대광리, 동해를 거쳐 대구, 경주, 부산, 소록도, 광주, 그리고 서울을 다니는 장면을 기록했다. 파리 작업과 같이, 보따리 트럭 위에 고독한 뒷모습으로 앉아 있는 작가, 그 부동의 뒷모습은 트럭의 빠른 속도에 의연히 맞선다.

김수자의 퍼포먼스는 이산離散과 더불어 노마드 주체를 떠올리게 한다. 노마드가 글로벌한 현대 주체로 부각한 지 오래다. 짐 보따리가 갖는 이주의 메타포는 문화적 차이와 무관하게 보편적이다. '보따리 작가' 김수자는 이러한 보편성에 호소하면서 한국의 고유한 보따리를 세계적으로 만들었다. '촌스러운' 보따리들은 우리의 6·25전쟁과 난민의 역사적 아픔을 다 함께 싸안고 있다.

실제로 작가에게 이 보따리 짐 트럭은 개인적 체험과 잇닿아 있다. 어렸을 때, 군인이었던 부친을 따라 거의 매년 이사를 해야 했던 김수자에게 보따리와 그 짐 트럭은 남다른 감회가 있을 수밖에 없다. 그러나 현재 50대 이상의 한국인이라면 그 알록달록한 보따리가 불러오는 궁상스러운 그리움을 공유한다. 그 그리운 기억엔, 살붙이가 아니더라도, 한국의 할머니와 어머니가 딸려온다. 지금

은 잃어버린 그런 할머니와 어머니. 작가의 1990년대 초 뉴욕 체류 시, 가장 단순하게 묶는 행위로 만들어지는 보따리 짐 그 자체가 그에게 하나의 미술작품으로 여겨졌다고 했다.

한국적인 것이 세계적이다. 우리에게 즉각적으로 인식되는 낡은 이불보의 화려한 색깔이 서구의 눈엔 '키치'의 독특한 색감이다. 김수자의 작업은 우리 안에 뿌리를 둔 한국의 미감을 현대미술의 세계적 코드로 연결한 좋은 예다. 이런 작업이 가능했던 것은 작가의 체험이 기반이 되었기 때문이다. 유년기부터의 잦은 이사는 해외에서의 과감한 이동을 가능케 했다고 볼 수 있다. 그는 1999년 짐 보따리를 싸서 뉴욕으로 이사를 했고, 이후 세계의 여러 도시를 돌아다니면서 본격적인 비디오 작업에 착수한다. 김수자의 〈바늘 여인A Needle Woman〉1999-2001 연작은 런던, 카이로, 라고스, 델리, 도쿄, 뉴욕, 상하이, 그리고 멕시코시티 등에서 시행하면서 지금의 명성을 얻게 되었다.

〈바늘 여인〉의 미적 특징은 흥미롭게도 위에서 살펴본 〈보따리 트럭-이민자들〉과 〈움직이는 도시들, 2727km〉에서 공통으로 보인다. '바늘'이 천을 꿰매듯, 부동의 작가는 자신을 향해 밀려오는 인파의 텍스처를 바늘처럼 꿴다. 다만, 동動과 정靜의 전도만 있어, 부동의 바늘 여인은 빠르게 움직이는 사람들로 인해 인파를 깊숙이

파고든다. 그 광경을 위에서 내려다본다고 상상해볼 때, 인간 바늘이 인파를 꿴다는 발상은 놀라운 개념적 전환이 아닐 수 없다.

그리고 늘 변함없이 보이는 모티프는 바로 작가의 뒷모습이다. 인물의 뒷모습은 마치 추상화처럼 함축적이고, 차이를 넘어 보편적이다. 존재 자체로 집중할 수 있는 미적 특징을 지닌다고 할 수 있다. 김수자의 비디오 연작에서 작가는 국적과 나이가 생략된 동양 여인으로 드러난다. 미니멀한 작가의 존재는 영상에 있어서 동動과 정靜을 구조적으로 집중하게 한다. 그의 미학적 우수성을 엿볼 수 있는 대목이다.

대구에서 태어났고, 현재 서울, 뉴욕, 파리 등을 오가며 국제적으로 활동하는 작가이다. 홍익대학교에서 회화를 전공했으며 1980년에 학사, 1984년 석사를 취득하였다. 1984년 프랑스 정부 지원으로 파리 에꼴 데 보자르 Ecole Nationale Supérieure des Beaux-Arts에서 판화 스튜디오를 열었고, 다른 레지던스 프로그램으로 1992-1993년 뉴욕 모마 P.S.1, 1998-1999년 뉴욕 세계무역센터, 2008년 프랑스 뷔트리 쉬르 세느 Vitry-sur-Seine 발드마른 현대미술관 Musée d'art contemporain du Val-de-Marne, 2014년 뉴욕 코넬 대학 Cornell University의 프로그램에 참여했다.

김수자는 1998년 상파울로 비엔날레, 2013년 베니스 비엔날레에서 한국관을 대표했다. 1988년 서울 갤러리현대에서 개인전을 가졌고, 이후 세계적 미술관에서 개인전을 개최했다. 그중 《A Needle Woman》 P.S.1 Contemporary Art Center, New York, 2001, 《Conditions of Humanity》 Museum Kunst Palast, Düsseldorf, 2004, 《Mumbai-A Laundry Field》 School of the Art Institute of Chicago, Chicago, 2011, 《Kimsooja : Thread Routes》 Guggenheim Bilbao Museoa, Bilbao, 2015, 《Kimsooja-To Breathe》 Centre Pompidou Metz, Metz, 2015, 《Weaving the World》

Kunstmuseum Liechtenstein, Vaduz, 2017, 《To Breathe -The Flags》Galleria Raffaella Cortese, Milan, 2018 등을 들 수 있다. 수상이력으로, 2002년 미국 예술작가상 Whitney Museum, New York 과 2015년 대한민국 호암예술상을 받은 바 있다.

전반적인 작품 경향

뉴욕에 거주하며 국제적으로 활약하는 김수자는 퍼포먼스와 영상으로 주로 알려져 있지만, 설치, 입체, 평면 등 다양한 매체를 활용해왔다. 작업의 모티프는 주로 자신의 체험에서 가져오는데, 대부분 한국 문화와 연관된다. 대학 졸업 후 본격적으로 접한 서구 문화권에서, 자신의 성장 과정에서 가졌던 자서전적이고 일반적인 내용을 독자적 방식으로 풀어 세계적 주목을 받았다.

한국인이라면 즉각 알아볼 수 있는 전형적인 색과 패턴의 비단 천, 그리고 모성을 느끼게 하는 바느질은 그의 시그니처와 같은 소재다. 그는 이불보로 싼 보따리를 모티프로 다양한 작업을 했다. 여기에 불교의 연등이나 수행의 동작이 포함된다. 서양에서 두드러져 보이는 이러한 한국적 소재는 차분하지만 강인한 작가 주체와 함께 김수자만의 독자적 세계를 구축하고 있다. 그리고 이렇듯 '여성적' 모티브로 인해 소환된 작가의 여성성은 지극히 자연스럽다. 굳이 의도하지 않고 자신에게 충실히 표현하며 우러나온 것이기 때문이다.

김수자의 작업은 작가가 퍼포먼스를 주도하고 영상으로 이를 기록하는

발 상 의 전 환

방식이 대표적이다. 천과 바늘의 메타포를 활용하여 다문화적 관계를 심도 있게 엮은 〈바늘 여인〉 연작 1999-2001, 그리고 같은 주제를 가지고 자연을 배경으로 삼은 〈빨래 여인〉 2000, 여기에 더해 퍼포먼스를 넘어 종교적 수행이라 볼 수 있는 〈구걸하는 여인〉 2000-2001과 〈노숙하는 여인〉 2001 등이 있다.

작업 내용을 구체적으로 보자면, 먼저 〈바늘 여인〉은 수만의 인파가 오가는 도쿄와 상하이, 뉴델리, 뉴욕, 멕시코, 카이로, 라고스의 도심에서 작가가 인파에 아랑곳하지 않고 꼼짝 않은 채 직립 자세를 유지한 퍼포먼스였다. 〈빨래 여인〉에서는 델리의 바라나시로 유명한 야무르 강가 건너편을 하염없이 바라보는 뒷모습을 연출했다. 또한 김수자의 퍼포먼스는 익명의 대중과 직접 대면하며 자신의 몸을 아무런 방어 없이 두는 행위였기에 상당한 위험을 감수한 것이었다. 예컨대, 〈구걸 여인〉에서는 카이로, 멕시코, 라고스의 도심에서 보시를 요구했고, 〈노숙 여인〉에선 뉴델리와 카이로의 복잡한 길거리에서 자신을 쳐다보는 군중에도 아랑곳하지 않고 고행하듯 비스듬히 누운 자세를 지속하는 모습을 보여준다.

김수자는 다수의 설치작업도 했는데, 그의 전형적 모티프인 색색 가지 이불보를 활용한 설치로 〈연역적 오브제〉(2002: 뉴욕 센트럴파크)와 〈거울 여인〉 2002이 있다. 전자는 빨강, 노랑, 초록의 이불보를 센트럴파크 카페의 식탁보로 사용했고, 후자는 거울이 설치된 밝은 공간에 화려한 이불보를 줄에 매달아서 빨래 널 듯 늘어뜨려 놓았다. 최근에는 작업의 스케일을 키

위 거울의 반영과 건축적 공간을 적극 활용한 작업들을 선보였다. 그 예로, 마드리드 크리스털 팰리스의 〈호흡-거울 여인〉2004과 메츠 퐁피두 센터의 〈숨쉬기 *To Breathe*〉2015를 들 수 있다. 〈숨쉬기〉는 미술관의 공간과 자연광을 십분 활용하여 인공조명 없이 태양빛의 스펙트럼을 시각화한 작품이다. 그는 미술관의 창문을 반투명한 회절격자 필름으로 덮어 태양빛이 창문에서 분산되며 드러나는 환상의 스펙터클을 가능케 만들었다. 그리고 전시공간의 중앙 바닥에 대형 사각형 색면을 영사시켜, 빛이 관객의 숨소리에 반응하듯 파랑, 보라, 주황, 노랑 등 끊임없이 다채로운 색으로 바뀌도록 제작하였다.

재닌 안토니

〈핥기와 비누로 씻기*Lick and Lather*〉 1993

가장 사적인 조각, 핥고 비벼 만드는 자신의 초상

사랑의 표현에서 가장 본능적이고 적극적인 것이 신체 접촉이다. 예컨대, 애완견이 사랑을 표시하는 방식은 노골적인데 한편 감동적이다. 혀를 대고 사랑하는 대상의 신체를 정성껏 핥는다. 그런데 언어 구사에 능한 인간도 가장 친밀한 사랑을 위해선 결국 입과 몸을 활용한다.

재닌 안토니Janine Antoni는 자신의 몸을 활용하는 퍼포먼스로 잘 알려진 작가이다. 그의 〈핥기와 비누로 씻기Lick and Lather〉1993는 베니스 비엔날레 출품작으로 총 14점의 조각들 중 7개는 초콜릿, 나머지 7개는 비누로 만들었다. 이 작품들은 고전적 흉상을 비전통적

재료로 제작했다는 점, 그리고 작가 자신의 모습을 본떠 만든 흉상 조각(자소상)이었다는 점에서 크게 주목받았다. 그러나 더 놀라운 것은 작가의 신체 퍼포먼스가 개입돼 있다는 점이었다. 즉, 안토니는 이들 중 초콜릿 조각은 혀로 핥고 비누 조각은 욕조에서 몸에 비벼 마모시키면서, '다시-조각하기re-sculpting'를 실행했다.

안토니는 흉상들이 천천히 마모되게 했고 점진적으로 그 형태를 변형시켰다. "나는 자소상의 전통과 고전 흉상에 맞춰 작업을 하고 싶었다"면서 안토니는 〈핥기와 비누로 씻기〉에 대해 다음과 같이 말했다. "초콜릿과 비누로 자소상을 만들어, 내가 스스로 나를 먹이고, 스스로 나를 씻기고자 했다." 신체적 접촉과 물리적 연관성은 인간이 갖는 직접적인 친밀성이다. 작가는 "핥기와 목욕하기는 둘 다 무척 부드러운 사랑의 행위다"라고 말했다.

그는 자기 자신을 천천히 지워가는 작업 과정에 흥미를 느꼈다. 이러한 과정이야말로 사랑의 이중적 속성을 잘 드러낸다고 생각한 것이다. 혀로 핥아내는 동물적 행위는 초콜릿 자소상을 차츰 소멸시키고, 비누 초상을 갖고 목욕을 하는 은밀한 과정 또한 자신을 없애간다. 피부와 머리카락 등 디테일까지 섬세한 초콜릿 조각상을 핥고 또 완벽한 외양의 비누 상을 비벼서 그 외관을 훼손시킨다. 자신의 형상을 자신의 몸으로 소멸시키는 과정은 과도한 자기애自己愛

를 함축적으로 보여준다. 작가는 이를 '애증의 관계love-hate relationship'라 불렀다.[4] 이러한 작가의 나르시시즘적 행위는 자신의 외양이 드러내는 이중적 양상을 다룬다. 이는 또한 작가의 말에 따를 때, 사랑/미움의 관계 그리고 그 갈등에 관한 것이다.

고전적 흉상은 인물을 불사의 존재로 만든다. 그러나 그가 사용한 재료는 일시적이므로 안토니의 조각은 역설적이다. 이 자소상 작업에 근본적으로 깔려 있는 생각은 자기 자신의 이미지에 대한 의구심이다. 타인에게 보이는 공적인 외양, 거울의 이미지가 자기 자신에 대한 정확한 묘사인가를 끊임없이 자문하는 것이다.

자신의 개별성을 구축하고 사회적으로 주장하는 게 삶이라면, 이를 뭉뚱그려 남들과 비슷해지는 것은 죽음을 향한 과정이다. 작가는 자신의 흉상을 정교히 만들고 서서히 마모시키는 과정에서 생성과 소멸이라는 부인할 수 없는 삶의 여정을 압축적으로 보여준다. 영양을 섭취하고 몸을 씻어내는 가장 사적인 행위를 통해서 말이다. 여기서 초콜릿은 욕망을, 비누는 청결을 상징하는데 이 둘은 여성의 몸과 직결되는 모티프이다. 안토니는 이 모티프에 자신

4 art21: http://www.art21.org/texts/janine-antoni/interview-janine-antoni-lick-and-lather.

의 몸을 적극적이고 공격적인 방식으로 개입시켜, 이에 대한 사회적 통념에 대항하고 전혀 다른 의미를 제시하고 있다.

〈훑기와 비누로 씻기〉는 27년 전 베니스 비엔날레 전시 당시 가장 주목을 받은 작품이다. 29세 젊은 나이에 작가는 퍼포먼스가 포함된 조각을 제시했던 것이다. 사랑의 양면성을 알게 하는 '개념미술'이면서 작가의 행위가 서서히 개입되는 '과정미술'로서의 특징도 확실히 보여주었다. 인간 스스로 갖는 자기 인식에 대해 깊이 생각하고 오랫동안 느끼게 하는 작업이다.

재닌 안토니Janine Antoni, 1964 –

바하마의 프리포트Freeport에서 태어났고, 현재 뉴욕에 거주하며 작업을 이어가고 있다. 1986년 뉴욕 사라 로렌스 대학Sarah Lawrence College에서 수학한 후 1989년 로드아일랜드 디자인대학RISD: Rhode Island School of Design에서 조각으로 석사학위를 받았다. 1998년 존 & 캐서린 맥아더 펠로십John D. and Catherine T. MacArthur Foundation fellowship, 2011년 구겐하임 펠로십을 받았다.

1993년 베니스 비엔날레와 휘트니 비엔날레에 참가했으며, 주요 개인전은 뉴욕 휘트니 미술관Whitney Museum of American Art, 1998, 뉴욕 현대미술관 Museum of Modern Art, 2002, 구겐하임 미술관Solomon R. Guggenheim Museum, 2002 등에서 열렸다. 국내의 경우 2010년 코리아나 미술관《예술가의 신체》, 2012년 국립현대미술관 덕수궁관에서 열린 《MOVE: Art and Dance since 1960s》, 2015년 코리아나 미술관 《댄싱마마》전에서 소개되었다. 1999년 미국 리지필드Ridgefield 알드리히 현대미술관Aldrich Museum of Contemporary Art 주최의 라리 알드리히 재단 상Larry Aldrich Foundation Award과 보스턴 현대미술 인스티튜트Institute of Contemporary Art 주최의 새로운 미디어 상New Media Award 을 수상했다.

전반적인 작품 경향

재닌 안토니는 자신의 신체를 일차적 도구로 사용하는 작가이다. 그는 자신의 혀, 속눈썹, 머리카락 등을 사용하여 전통적 도구인 끌, 연필, 붓을 대체한다. 신체를 활용하는 안토니의 작업은 제한된 시간성을 가지며, 퍼포먼스와 조각 사이의 구분을 흐린다. 작업 과정의 기반으로 자신의 몸을 사용하는 작가는 자신과 밀착된 경험을 통해 작품을 구상한다.

작가는 말했다. "나는 연결을 갈망하고, 나의 오브제가 관람자와 나 자신 사이의 공간을 점유한다고 생각한다. 오브제와 친밀한 것은 관람자를 터치하는 것이나 마찬가지다. [⋯] 이러한 직접적 경험은 매체 문화 속에서 아트가 제안해줄 수 있는 희귀한 일이다."[5]

안토니는 여성에 대한 문화적 상징을 자신의 온몸(여체)으로 지우고 또 다시 만든다. 그는 초콜릿뿐 아니라 라드(요리용 지방 덩어리) 등을 입으로 갉거나 씹어 작은 오브제를 만들었고 자신의 눈썹을 붓 삼아 그림을 그리기도 했다. 또한 긴 머리카락을 검은색 염색액에 담가 마루를 닦기도 하였다. 안토니는 여성성에 대한 사회적 통념을 온몸으로 드러내 우리에게 대면시킨 것이다.

5 Art in America (23 October 2009), Douglas Dreishpoon과의 인터뷰.

대표적 작품인 〈갉다*Gnaw*〉1992에서 안토니는 입을 이용하여 작업하는데, 먹거나 씹는 행위를 직접 실행한다. 커다란 초콜릿 덩어리와 라드 덩어리를 재료로 자신의 치아와 입을 도구 삼아 초콜릿 박스나 립스틱 튜브를 만들어 이를 다시 진열했다. 여성 신체의 높은 지방 함량 때문에 그는 라드를 그 '대리물'이라고 여겼다. 이러한 작업에서 안토니는 미술작업의 물질성과 과정의 문제를 부각시키고, 내용적으로 여성에 대한 문화적 인식과 사회적 표상을 전복했다고 할 수 있다.

그리고 〈애정 어린 돌봄*Loving Care*〉1992에서 작가는 자신의 머리카락을 붓처럼 사용하였다. 물감 가득한 물통에 머리카락을 넣어 색을 들인 다음 손과 무릎으로 짚어가며 갤러리 바닥에 칠했다. 그 과정을 통해 그는 여성성, 추상표현주의, 권력과 신체를 탐구했다고 할 수 있다.

안토니의 작업은 여성의 신체적 경험에 근거한 페미니즘에 뿌리를 둔다. 페미니즘의 계보를 볼 때 1980년대 페미니스트 작업이 언어 중심적이라면, 1970년대의 그것은 자신의 몸에 기반한 퍼포먼스 위주의 작업으로 특히 그 과정을 중시했다. 그와 같이 여성 신체를 활용하여 작업한 이 시기 페미니스트 선배 작가들 가운데 그에게 영향을 준 작가로는 한나 윌케Hannah Wilke, 아나 멘디에타Ana Mendieta, 루이스 부르주아Louise Bourgeois, 에바 헤세Eva Hesse 등이 있다.

특히 윌케의 경우, 껌을 씹어 만든 작업이나 초콜릿으로 자기 몸의 주물

을 뜬 작업 등이 안토니의 작업과 직결된다. 그리고 멘디에타와 헤세 역시 자신의 신체 경험을 작업의 핵심으로 삼았다는 점에서 안토니와 하나의 맥락을 공유하는 바다. 루이스 부르주아의 작업과 비교하자면, 부르주아가 분노와 불안 같은 어둡고 내밀한 감정에 집중하며 신체적 언캐니의 경험을 다뤘다면, 안토니는 모성, 친밀성, 나약함과 같은 이슈들에 성숙한 각성과 적극적 개입으로 접근한다. 그의 작업은 신체와 정신 사이에 놓인다고 할 수도 있고, 신체 내부와 외부의 관계를 다룬다고 할 수도 있다. 자신의 신체가 타자의 몸이나 환경에 관계하는 과정을 탐구하고, 신체가 제스처, 소리, 감각의 저장소라고 여긴다.

2010년 즉흥 댄스 작업을 시작한 이래, 최근 10년 동안 안토니는 댄스와 신체 움직임을 종합하여 자신의 작업을 제작하는 데 몰두해왔다. 처음에는 이를 자신의 창조력을 발현시키는 전략으로 삼았고, 이후에는 점차 다른 작가들과의 공동작업과 퍼포먼스로 진행했다. 그가 관심을 두는 것은 내적 감각으로부터 움직임을 이끌어내는 신체 댄스라 할 수 있다. 이는 외부에서 보이는 것에 관여하는 퍼포먼스 실행과 다른 것이다. 그러한 신체 댄스 중 그를 특히 각성시킨 것이 '연속성 움직임Continuum Movement'이다. 1970년대 제시된 이 댄스 유형의 근본 아이디어는 독특하다. 즉, 우리는 유동적 액체와 같이 유동적인 것으로 만들어져 있기에, 몸을 통해 이를 계속 움직이도록 하는 게 바로 우리에게 필요한 치유라는 것이다.

안토니가 최근 몇 년 동안 지속적으로 탐구하는 것은 '다섯 가지 리듬들

5Rythms'이라는 일종의 동작 명상movement meditation이다. 이는 혼자보다는 그룹으로 실행되는 것으로, 댄서들 사이에 신체적 대화가 있고 거의 그룹 몽상에 가깝다고 할 수 있다. 이러한 동작 명상 방식을 통해 작가는 "생각이란 몸에 거하는 것이고, 더 많이 움직일수록 생각이 더 많이 떠오르는데, 아이디어는 이미지의 형태나 구절의 방식으로 부상된다"라고 말했다.[6] 이는 때로 제스처로 오기도 하는데 그러면 그 메시지가 드러나게 될 때까지 반복하게 된다고 설명했다. 안토니는 요즘도 댄서 및 안무가들과 함께 자신의 오브제를 활용하는 공동 작업에 몰두하고 있다.

6 https://glasstire.com/2019/03/02/paper-dance-a-conversation-with-janine-antoni/ 에서 인용.

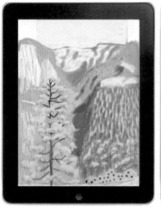

데이비드 호크니

아이패드 드로잉

아이패드 드로잉, 테크놀로지를 이용한 인간적 표현

　기술의 발전이 인간의 수공적 예술과 같이 갈 수 있을까? 테크놀로지는 인간의 예술적 표현능력을 해방시키는가, 오히려 잠식하는가? 영국의 대표적인 화가 데이비드 호크니David Hockney의 최근 행보는 이 질문에 하나의 답을 제공한다. 그는 새벽 볕을 머금은 꽃과 창밖의 풍경을 바로 포착하기 위해 머리맡에 아이패드를 놓고 잠든다. 그리고 언제든 떠오르는 영감을 바로 그릴 수 있도록 아예 아이패드 전용 포켓을 재킷에 재단해서 입고 다닌다.

　83세의 호크니는 새로운 기술에 개방적이고 새로운 매체의 실험에 적극적이다. 그는 2009년부터 아이폰과 아이패드를 활용한 회

화를 제작했다. 아이패드의 브러시 앱은 주변의 평범한 일상과 풍경, 사물들을 순간적으로 포착할 수 있게 도와준다. 그는 그렇게 막 그린 컬러 드로잉을 가까운 지인들에게 이메일로 보내주곤 한다. 호크니의 디지털 그림은 그의 유화작품과 같이 다채롭고 대담하고 밝다.

아이폰과 아이패드를 쓰면 화가는 언제 어디서든 그릴 수 있고, 또한 그린 이미지를 바로 다수에게 유통시킬 수도 있다. 엄지만 쓰던 아이폰을 대신해 손가락 모두를 활용할 수 있는 아이패드가 등장하면서 호크니는 더 넓은 표현의 자유를 얻었다. 또 회화 기법상 수채화에서는 색채를 세 번까지 겹쳐 그리는 게 물감의 효과를 살리는 최대치였다면, 아이패드는 색채를 여러 번 겹쳐 그려도 탁해지지 않는 장점이 있다. 즉, 어떠한 색 손실도 없다는 것이다. 손의 흔적을 고스란히 드러내는 이 전자기기에 그는 주로 엄지손가락을 이용해 그림을 그린다.

아이폰을 드로잉의 수단으로 본 발상도 새롭지만, 그 본래의 속성을 이용하여 드로잉을 전파하고 공유하는 적응력도 놀랍다. 그는 매일 아침 싱싱한 꽃을 그려 지인들에게 보낸다. 동시에 15명에서 20명까지 보낼 수 있는데, 이렇게 아침의 꽃을 즉시 배달 받은 친구들의 산뜻한 기쁨을 상상할 수 있다. 주로 꽃, 실내 정경, 풍경

등을 모티프로 하는 호크니의 아이폰 드로잉은 이전에는 생각지도 못한 창의적 발상이다. 테크놀로지를 이용하여 순수미술의 예술성을 공유하는 셈이다. 호크니의 아이패드 작업도 같은 방식인데, 그는 아이패드 이미지를 확대하여 크기 조절도 가능하게 하고 판화와 같이 여러 버전을 찍어낸다. 그의 아이패드 회화는 이미 인지도가 높아 고가의 작품으로 판매된다.

이러한 매체를 자유롭게 쓰기 위해서는 작가 관점에서 기기의 기계적 속성과 그 한계에 적응하는 인내력이 우선이다. 적응의 과정에 매체가 갖는 제한을 받기란 당연하다. 그런데 이때 호크니의 생각은 가히 발상의 전환이다. 그는 제한을 환영한다. 그의 말을 인용하면, "제한은 정말 당신에게 좋은 것이다. 그것은 자극제다. 만약 5개의 선이나 100개의 선을 사용해 튤립 한 송이를 그리라고 한다면, 5개의 선을 사용할 때 당신은 훨씬 더 발명하려 들 것이지 않는가."

시대에 따라 테크놀로지가 급속하게 발전하는 것을 여유 있게 즐기기란 쉽지 않다. 편리함을 가져오는 첨단 기술을 대부분 반기면서도, 동시에 긴장과 불안을 느끼지 않을 수 없다. 하지만, 호크니의 태도는 긍정적이고 여유롭다. 매체의 발달을 그처럼 즐기는 작가가 또 있을까 싶다. 호크니의 '기계 사랑'은 1980년대 중반 폴

라로이드 필름, 포토카피, 팩스를 활용한 것부터 최근 브러시 앱에서 디지털 잉크젯 프린터까지 이어진다. 1991년에는 매킨토시 컴퓨터로 실험했고 포토콜라주를 만들기도 했으며 비디오도 활용했다. 손과 기계를 오가는 그의 실험은 테크놀로지의 발달을 기꺼이 기다린다. 그는 새로운 매체에 적응하고 능숙해진 후, 이를 적극 활용한다. 매체에 잡히는 게 아니고 매체를 갖고 논다고 말할 수 있다. 그런데 신기한 건, 어떤 기술을 갖고 무엇을 하든 우리는 바로 '호크니'를 느낀다. 그의 작품만이 갖고 있는 고유한 특성은 매체가 다르다고 하여 달라지지 않고 그 일관성을 보인다. 대가의 특징이다.

물론 오늘날의 작가라면 테크놀로지를 무시할 수 없다. 그러나 호크니의 경우, 기술적 혁신을 적극적으로 수용하는 이유가 따로 있는데, 그건 단지 그림을 보다 자유롭게 그리기 위해서다. 그는 인간의 시각에 충실한 예술을 위해 테크놀로지를 이용한다. 예컨대 그의 포토콜라주는 사진을 입체주의 방식으로 이어 붙인다. 그 방법이 인간의 눈으로 사물을 보는 과정을 가장 잘 드러낸다고 생각했던 것이다.

사진, 비디오, 그리고 디지털 기기를 활용하여 인간의 시각, 기억 그리고 인식과 욕망 등을 표현해낸다. 그래서 호크니는 언제나

인간의 손으로 돌아온다. 그는 렘브란트에서 피카소에 이르는 선의 대가들을 참조하며 드로잉의 중요성을 강조한다. 미술학교에서 드로잉을 가르치지 않는 것은 "범죄를 저지르는 것"이라고 말하는 그는 드로잉이 세상을 제대로 보게 해준다고 믿는다. 디지털 테크놀로지를 쓰는 노장의 작품을 통해 우리는 예술의 진정한 의미를 깨닫는다. 세상이 아무리 발전해도 좋은 작품이란 역시 인간의 자취를 담고 인간의 본성에 충실하다는 것이다.

영국 브래드퍼드Bradford에서 태어나 현재 런던과 로스앤젤레스에서 활동하고 있다. 1953-1958년 브래드퍼드 미술대학Bradford School of Art에서 공부했다. 1959-1962년 영국왕립예술대학Royal College of Art을 다니는 동안 키타이R. B. Kitaj를 만났고, 3년간 《Young Contemporaries》 1960-1962 전시를 가졌으며, 골드메달 수상자로 졸업했다. 1979년 로스앤젤레스에 현대미술관Museum of Contemporary Art을 설립했으며, 1992년 영국왕립예술대학, 1995년 옥스퍼드대학University of Oxford에서 명예박사 학위를 받았다. 2009년 아이폰과 아이패드의 브러시 앱Brushes app으로 작업하기 시작했다. 현재 그의 집과 스튜디오는 런던의 켄싱턴Kensington에 위치하며, 그가 30여 년을 보낸 캘리포니아에는 두 곳의 레지던스가 있다.

대표 전시로는 《David Hockney: Paintings, Prints and Drawings 1960 – 1970》 Whitechapel Gallery, London, 1970, 《Drawing with a Camera》 Louver Gallery, Los Angeles, 1982, 《Hockney Paints the Stage》 Walker Art Center, Minneapolis, 1983, 《David Hockney: A Bigger Bigger Picture》 Guggenheim Museum, Bilbao, 2012, 《David Hockney RA: 82 Portraits and 1 Still Life》 Royal Academy of Arts, London, 2016,

《David Hockney》 Tate Britain, London, 2017 등이 있다. 국내의 경우 2013-2014
년 국립현대미술관에서 《데이비드 호크니: 와터 근처의 더 큰 나무들》 전시
를 가졌다. 최근 전시로 2019년 서울 시립미술관에서 《데이비드 호크니》가
열렸다.

전반적인 작품 경향

세계적 명성의 생존 작가 데이비드 호크니는 영국 회화의 팝을 대표하
며 화가뿐 아니라, 판화가, 사진가, 무대 디자이너 등 다양한 영역에서까
지 자신만의 스타일을 만들어왔다. 그는 미술의 아날로그적 전통을 놓지
않으면서 발전하는 첨단기술을 활용한다. 예컨대, 최근 주목받고 있는 그
의 아이패드 그림은 2009년부터 시작된 것인데, 아이폰과 아이패드의 브
러시 앱으로 작업하기 시작했다.

호크니는 런던 RA왕립미술학교를 다니며 R. B. 키타이, 루시앙 프로이트
등과 함께 프랜시스 베이컨의 후예로서 학교를 대표했다. 그가 세계적 주
목을 받은 1960년대 작업의 주제는 일상적이고 개인적인 것이었는데, 대
담하게도 동성애를 암시하는 그림이 잘 알려져 있다. 1964년 이후 캘리포
니아에서 그는 밝은 태양 아래 높은 명도 및 채도로 자신만의 독특한 채색
방식을 만들었다. 이 시기 회화의 매끄러운 표면과 화사한 색감을 위해 아
크릴을 도입하기도 했다. 그의 대표작 〈더 큰 물튀김A Bigger Splash〉 1967은
모더니즘의 색 변화를 일상적으로 전회하고, 여기에 튀어 오른 물의 시간
성을 도입하여 포스트모더니즘 회화로 탈바꿈시켰다.

이후 호크니의 실험은 끊임없이 계속되었는데, 그중 대규모 멀티 캔버스 회화는 1990년대부터 시작, 2000년대 들어 본격화됐다. 30여 년 살았던 미국 LA를 떠나 자신의 고향, 영국 요크셔 지역 마을에서 자연을 직접 체험하며 회화에 몰두해온 그는 이 대형 캔버스에서 시시각각 변화하는 자연의 무한한 다양성을 추구한다. 이러한 남다른 시도는 우리의 시지각 視知覺에 대한 호크니의 일관성 있는 미학적 관심과, 실질적으로 무대 세트를 디자인, 제작했던 경험이 뒷받침되었다고 할 수 있다.

3차원 공간에 조명과 입체조형물로 구성된 무대 세트는 단일 초점의 원근법적 공간이 아니라, 보다 실제적인 인간의 시각에 가깝게 움직이는 시점을 기반으로 직조된 공간이다. 르네상스의 단일 시점이나 그 카메라 옵스큐라에 기반한 렌즈로는 파악이 불가능한 게 우리 현실 세계다. 그가 1980년대부터 포토콜라주를 도입한 까닭은 이러한 현실 세계를 우리 눈이 체험하는 것에 가깝게 나타내기 위해서였다.[7] 야외에서 직접 보고 그린 그의 풍경화는 19세기 대선배 존 컨스터블처럼 경험주의에 기반한 영국적 접근이다.

7 호크니의 1981년 중국 방문과, 1986년 메트로폴리탄 미술관에서의 중국 두루마리 회화의 움직이는 관람 시점에 대한 미적 충격도 이후 그의 작업에 작용했다고 봐야 한다. 서양회화의 고정된 시점이 아닌 중국 두루마리 회화가 요구하는 돌려보는 유동적 시각에 대한 인식이 그의 회화에 영향을 준 셈이다.

호크니의 대규모 회화 〈와터 근처의 더 큰 나무들*Bigger Trees Near Water*〉 2007도 이러한 그의 방식을 보여준다. 50개의 작은 캔버스로 이뤄진 작품의 크기는 폭 12m, 높이 4.6m이다. 영국 서북부 지역의 평범한 시골 잡목림이 소재다. 전통적인 이젤 회화가 시각적 환영을 통해 풍경화 속을 들여다보는 것이라면, 이 거대한 그림에서는 관람자의 마음이 이미 그 안에 자리 잡고 작품이 자신을 감싸 안는 느낌을 받는다.[8]

8　이 작품은 6주에 걸쳐 제작되었다. 작가는 각각의 패널이 완료된 다음, 이를 사진으로 촬영하고 컴퓨터를 이용해 모자이크 방식으로 구성하여 전체를 완성했다.

미학

AESTHETICS

James Turrell
Anish Kapoor
Damien Hirst
Lee Bul
Tino Sehgal
Olafur Eliasson
Yang Hae Gue

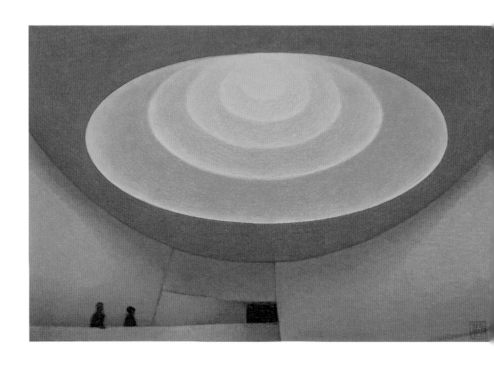

제임스 터렐

⟨태양 원반의 통치*Aten Reign*⟩ 2013

빛의 현현, 그 침잠과 몰입

　　다른 영역들 사이의 협업은 창작의 가능성을 넓힌다. 이는 거의 모든 분야에서 통용되는 말이고, 창작이 생명인 미술에서야 더 말할 나위가 없다. 미술이 새로운 테크놀로지를 만들어내는 공학과 관계하거나, 대규모 건축과 연계하여 공간 설치를 도모하는 일은 이제 자연스럽다. 물론 다른 분야와 잘 맞물리기 위해서는 접착제가 필요한데, 그게 바로 자본이다. 미술의 이상적인 아이디어는 공학과 테크놀로지, 그리고 건축이 제대로 접붙는다면 놀랍게 실현될 수 있다. 이때, 대규모 자본은 대규모 작품을 구현시키고 이 작업을 접하는 관람자는 몰입과 침잠을 체험하게 된다. 오늘날 세계적 미술작업을 이끄는 선두주자는 거대한 건축 설치이며 그 시각

적 스펙터클은 압도적이다.

　제임스 터렐James Turrel의 작업은 예술이 자본 및 건축과 결합한 대표적 사례이다. 그의 일관된 소재는 빛이다. 다시 말해서 그의 작업은 빛을 공간에서 구현하는 일이다. 작가는 말한다. "공간을 빛으로 가득 채워서 그 빛을 직접 접하는 듯한 느낌을 갖고 싶다. 우리가 존재하는 이상 빛도 공간에 존재하기 때문이다." 이를 위해 그는 첨단 테크놀로지를 활용하고, 물리학, 생리학, 지각심리학, 천문학 등까지도 넘나들었다.

　예컨대 그의 2013년 뉴욕 구겐하임 특별전은 6년이란 긴 시간 동안 계획하고 준비해 마련한 대규모 프로젝트였고, 세계 미술계의 뜨거운 관심과 기대 속 화려한 막을 올렸다. 전시는 미술관의 판자Panza 컬렉션이 소장한 터렐의 초기 작품과 대여 작품 다수, 그리고 〈태양 원반의 통치Aten Reign〉2013를 선보였다. 이 기념비적 설치작업은 구겐하임 미술관 중앙부 즉, 1층부터 천장까지 뻥 뚫린 큰 공간을 채웠는데, 전체적으로 미술관의 나선형 구조에 맞춰 제작되었다. 서로 다른 크기의 타원형 통 다섯 개를 달팽이 껍데기처럼 겹겹이 쌓아놓은 구조물이었다. 그리고 이 구조물에서 점진적으로 변하는 빛이 방사됐다. 빛은 미술관 천장에서 들어오는 자연광으로 인해 더 은근하고 환상적이고, 무엇보다 자연스럽게 보였다.

〈태양 원반의 통치〉를 구성하는 다섯 개의 스크린 통들 사이에는 LED 조명이 설치돼 있어 컴퓨터로 조작되었다. 물론 아래서 올려다보는 이들의 눈에 보일 리 없으니, 관람자들은 경이감에 휩싸여 침묵의 명상에 빠진다. LED 빛은 그 색과 농도를 천천히 변조해갔는데, 진한 빨강에서 심오한 파랑으로, 또 차가운 무채색에서 강렬한 원색으로 다양한 광색을 연출해냈다. 한마디로, 고도의 디지털 테크놀로지를 이용한 '빛의 유희'는 극도의 정신적 체험을 가능케 했다.

　관람자는 위를 잘 볼 수 있도록 경사지게 제작된 원형 벤치에 앉아 빛의 색을 관조하거나, 아예 미술관 바닥에 누워 작업에 몰입했다. 놀랍도록 섬세하게 변조하는 색광은 때로 감미롭고, 때론 강렬하게 관람자의 지각을 압도했다. 터렐은 맨해튼 도심 한복판에 일종의 성전聖殿을 구현한 셈이었다. '예언자' 같은 모습의 작가는 미술관을 들어오는 관람자의 눈앞에 범우주적이고 초자연적인 신비를 펼쳐놓았다. 『뉴욕타임스』 평론가는 이 작품을 거대한 우주선이 착륙하는 것과 비교했다. "유명한 원형 홀을 위한 빛의 시설. 구겐하임에서 제임스 터렐은 빛을 가지고 논다."[9] 한마디로 관람자 개

9　로베르타 스미스Roberta Smith, "New Light Fixture for a Famous Rotunda: James Turrell Plays With Color at the Guggenheim", 『뉴욕타임스New York Times』, 2013년 6월 20일 기사 참조.

발　상　의　　전　환

개인이 초월성과 정신적 고양을 실감한 전시였다.

고대부터 지금까지 인류는 만물의 근원인 태양빛에 대해 가장 큰 호기심과 두려움을 가져왔다. 이카로스 신화에서 보듯, 태양은 이중적인지라, 생명의 원천이면서도 근접하면 가차 없이 죽음으로 응징한다. 그와 같이 범접할 수 없는 자연광선이기에, 우리는 그것이 비추는 사물은 나타낼 수 있어도 빛 자체를 다룰 수는 없다고 여겼다. 2차, 3차적 '재현再現'은 가능하지만 1차적인 '현현顯現'이 가능할 것이라 생각지 않았다. 그것은 개념뿐만 아니라 기술의 문제이기도 했기 때문이다. 그런데 터렐은 그 선을 넘었다. 최첨단 테크놀로지와 개념미술가로서의 창의력, 그리고 그의 종교적 열망이 합해져 빛을 바로 눈앞에서 접할 수 있게 만든 것이다.

그는 말했다. "나는 빛을 가져와서 물질화한다. 여러분이 진실로 빛을 느낄 수 있도록 그것의 물질적인 면을 부각시킨다. 벽이 아닌 공간 속에 빛이 존재하고 있음을 느끼기 바란다."[10] 빛과 공간의 설치작가 터렐은 공간 속에서 빛을 지각하는 방식을 연구해 이를 작품으로 승화시켰다. 관람자의 지각을 중시하여, 비물질적인 빛

10 Dave Hickey, 『James Turrell: Living in the Big Light』, Parkett, 25, 1990, p. 95.

을 물질적이고 촉각적인 대상으로 인식하게 한 것이다.

터렐의 작품과 같이 자연현상을 동일하게 구현하는 것을 '유사자연類似自然, pseudo nature'이라 한다. 대규모 유사자연 작업은 고도의 발전된 테크놀로지와 공학의 힘으로 보는 이를 압도한다. 그런데 이렇듯 관람의 주체가 거리두기 없이 작품에 그대로 압도되고 침잠하는 것은 아무래도 관람자의 자의식을 흐리는 일이다. 이때 포스트모던 관람자라면 합리적 비판의식이 필요하다. 이러한 작업은 막강한 하이테크를 동원하여 모더니즘의 시각적 환영보다 훨씬 강력한 환영으로 우리의 공감각을 사로잡게 되는 것이다. 그러기에 최근의 주요 미술이론가들은 터렐의 작업 효과에 대해 의구심을 갖는다. 미술을 관람하는 훌륭한 방법은 작품에 매몰되지 않고 적정한 거리를 두고 관람자의 자의식을 확보하는 것이기 때문이다.

미국 로스앤젤레스에서 태어나 전 세계적으로 활동하는 작가이다. 1965년 포모나 대학Pomona College에서 지각심리학을 전공하고, 1966년 캘리포니아 대학University of California 순수미술 프로그램에 지원했다. 1973년 클라르몬트 대학원Claremont Graduate School에서 순수미술로 석사학위를, 2004년 하버포드 대학Haverford College에서 명예박사 학위를 받았다.

터렐의 주요 개인전은 뉴욕의 휘트니 미술관Whitney Museum of American Art, 1980 및 현대미술관Museum of Modern Art, 1990, 프랑크푸르트의 현대미술관 Museum für Moderne Kunst, 2001, 그리고 최근에 뉴욕의 구겐하임 미술관Guggenheim Musuem, 2013에서 개최된 전시회 등이 있다. 2009년 아르헨티나 보데가 콜로메에 터렐이 직접 디자인한 '제임스 터렐 뮤지엄'이 설립되었다. 여기에는 9개의 빛 설치작업과 드로잉 작업들이 전시돼 있다. 또한 1977년 이래 미국 아리조나의 로든 분화구Roden Crater에 유례없이 거대한 공간설치 프로젝트를 구상, 시행하여 현재까지도 진행 중이다. 국내에선 2008년 오룸갤러리·토탈미술관·쉼박물관 이 세 곳에서 동시에 전시를 가졌고, 원주의 '뮤지엄 산'에서는 그의 주요 설치작품을 소장하고 있어 언제나 관람할 수

있다. 그 작품들은 〈지평선의 방*Horizon Room*〉2013, 〈하늘 공간*Skyspace*〉2013, 〈완전한 영역*Ganzfeld*〉2013, 〈쐐기작업*Wedgework*〉 등이다.

전반적인 작품 경향

제임스 터렐이 활동을 시작한 1960년대는 미니멀리스트들의 시대였다. 미니멀리즘은 자본과 기계 문물 중심의 후기산업사회에 부응한 포스트모던 미학이었는데 그 주류는 뉴욕 기반의 작가들이었다. 이들이 특정한 사물이나 견고한 오브제를 강조한 데 비해, 서부 미니멀리스트들은 유리나 플라스틱 등과 같이 빛을 투과하고 반사하는 비물질적 소재에 주목했다. 캘리포니아를 기반으로 활동한 '빛과 공간 그룹Light and Space Group'은 빛과 공간의 상호관계를 탐색하고, 주체의 지각에 관심을 두며, 주위 환경과의 관계를 중시하여 장소 특정적 설치를 하는 것이 공통점이라 할 수 있다. 터렐도 이 그룹에 속한다고 할 수 있으며 다른 작가들 즉, 레리 벨Larry Bell, 로버트 어윈Robert Irwin, 더그 휠러Doug Wheeler 등과 개별적으로 교유했다. 동시에 그는 뉴욕 미니멀리즘도 수용하여 자신만의 독자적 작업을 구축했다고 볼 수 있다. 특히 그의 작업이 최소한의 형태를 추구한다는 점에서 우리는 그 연관성을 알게 된다.

교육적 배경으로 볼 때, 터렐은 위에서 언급한 서부 미니멀리즘의 영향을 받았고 학부에서 지각심리학을 전공한 것이 그의 작업 성격과 잘 맞는다고 할 수 있다. 특히 1960년대 말, L.A. 현대미술관에서 주관한 '아트 앤 테크놀로지 프로그램'에 참여하면서 그는 자신의 지각심리학적 관심을 작업에 활용할 수 있는 실제적 방법을 터득하였다. 1960년대 후반의 초기 작

업부터 그는 공간과 빛을 이용한 시각 장치를 통해 관람자의 시각 경험을 다루는 실험을 시도했다. 현대적 테크놀로지를 활용하면서 빛만으로도 독자적 공간을 연출했고 이가 관람자의 지각에 끼치는 영향을 중요시 하였다. 이 과정에 특히 참조할 수 있는 모리스 메를로퐁티의 지각 현상학은 다른 미니멀리스트들과 마찬가지로 그에게도 큰 영감을 주었다.

터렐의 작업은 공통적으로 빛에 대한 관심을 심화시켜 첨단 기술을 통해 신비한 지각 체험을 지향한다고 할 수 있다. 빛이 조성하는 텅 빈 공간 속 신비한 미적 체험을 통해 물질 세계 너머의 정신적 영역으로 유도한다. 그의 대표 작업으로 하늘공간Skyspace 시리즈 중 하나인 〈보는 공간Space That Sees〉 1992을 들 수 있다. 건물 내부에 앉은 관람자가 천장을 실제로 뚫어놓은 구조를 통해 하늘을 직접 대면하게 돼 있다. 놀랍도록 명확한 건축물의 모서리 처리로 인해 관람자는 착시효과를 경험하며 무한한 하늘 공간을 평면적 회화처럼 지각하게 된다. 회화에서는 불가능한 시간성과 공간성의 공존이 그림 같은 프레임 안에서 고스란히 펼쳐지는 신비로운 체험을 하게 되는 것이다. 그는 사람이 균일한 색면을 응시할 때 갖는 착시현상에 착안하여 공간과 빛에 대한 감각을 시각화한다. 그의 작업에서 관람자들은 단순히 작품을 감상한다기보다 작품 속으로 깊이 빨려 들어간다.

터렐이 왜 끊임없이 빛에 대한 열망을 가져왔는가를 알기 위해서는 그의 개인적 배경을 참고해야 한다. 그는 항공엔지니어였던 부친의 영향을 받아 일찍이 비행기 조종을 배웠다. 경비행기를 타면서 경험한 다양한 감

각은 공간과 빛에 대해 남다른 인식을 하는 계기가 되었다. "빛이 물질이 되고 공간을 만든다"라는 작가의 말은 체험에서 우러나온 것이다. 그리고 작가의 퀘이커교 가정환경은 그의 작업이 내면의 성찰을 강조하는 근거가 돼 주었다. 그의 작품은 신(신의 흔적)을 가까이 끌어와 직접 체험하고 교감하게 하려는 의도를 갖는다. 터렐 전시를 보는 사람들의 표정이 성당에서 영성을 만나고, 또 교회에서 성령을 입은 종교인의 표정을 닮아 있는 것도 그런 연유이다. 결국 빛은 신의 영역이 아니겠는가.

터렐의 빛 설치작업이 진정 신의 영역에 개입한다고 여길 만한 대표 작업은 그가 1977년부터 구상한 로든 분화구 프로젝트Roden Crater Project다. 이는 미국 아리조나 사막 한가운데 있는 지름 3.2km의 로든 분화구에서 시행 중인 대규모 공간 설치작업이다. 디아 아트재단Dia Art Foundation과 함께 1979년에 본격적으로 시작한 이 프로젝트는 현재도 진행 중이다. 처음에 21개의 조망 공간과 6개의 터널을 만들고자 하는 계획을 설정하였고, 현재까지 분화구 안에 터널을 포함한 6개의 공간을 완성했다. 화산 내부에서는 천체의 궤도를 볼 수 있고, 해와 달의 움직임에 따른 빛의 변화를 관찰할 수 있다. 이 초대형 프로젝트는 '언젠가' 완성될 예정이다. 터렐은 현재 77세이고 프로젝트는 올해로 43년째다. 로든 분화구 프로젝트는 작가의 삶과 함께하는 일생일대의 야심작이다. 화산의 분화구를 통째로 작품으로 만들기에 인생은 너무도 짧지 않은가.

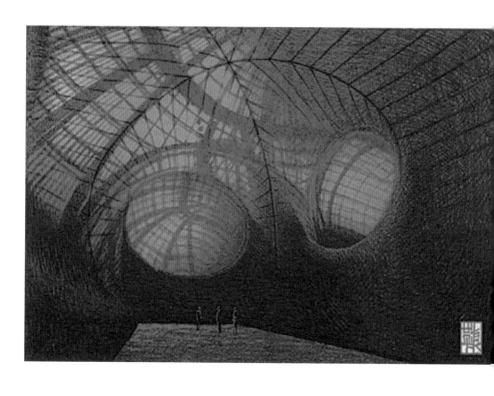

아니쉬 카푸어

〈리바이어던*Leviathan*〉 2013

압도적 공허, 그 선정적 '공空'의 체험

현대미술은 관람자의 느낌을 중요시한다. 작가들은 미적 공간이
나 환경을 만들어 이를 향유하게 하고 불특정 다수를 대상으로 누
구나 느낄 수 있는 보편적 감정을 유발시킨다. 그런 점에서 추상적
이다. 예컨대 사랑의 대상(오브제)을 만들어 보이는 게 아니라 사랑
자체를 느끼게 하고, 공포물을 제시하는 것이 아니라 공포를 체감
하게 하는 것이다.

매년 여름부터 가을 사이 프랑스 파리에서 열리는 특별전《모뉴
멘타Monumenta》는 세계 미술계가 주목하는 전시다. 이 국제전은
매년 대표적 현대작가를 선정하고 역사적인 그랑 팔레Grand Palais의

건축물 전체를 활용해 개인전을 열 기회를 제공한다. 그랑 팔레는 1900년 파리 만국박람회를 위해 지은 프랑스 대표 건축물로, 유리와 철 골조로 이뤄져 자연광이 간접적으로 들어오는 내부가 특히 아름답다. 아니쉬 카푸어Anish Kapoor는 2013년 5월 영광의 주인공이 되면서, 서구에서 가장 기념할 만한 작가로 그 특권적 위치를 확인받았다. 안젤름 키퍼, 리처드 세라, 크리스티앙 볼탕스키에 이어 4회째 주인공이 된 그는 선배들 못지않은 놀라운 발상의 전환을 선보였다.

인도 출생 영국 작가인 카푸어는 그랑 팔레의 건축구조를 그대로 활용하면서 건물의 특징인 햇빛의 변화를 반영하는 작업을 구상했다. 그의 건축 설치 〈리바이어던Leviathan〉2013은 센세이션 자체였다. 전시 오픈까지 극비리에 부쳐진 작업의 전모를 대면한 수많은 관객은 제각기 다른 모국어로 동일한 외마디 감탄사를 연발했다. 카푸어의 콘셉트는 빈 공간 자체를 전시하는 것이었다. 즉, 작가는 건축물의 구조를 그대로 활용하면서 실내 공간 전체를 폴리염화비닐PVC로 뒤덮어 건물 공간을 작품으로 만들었다. 35m 높이에 1만 3,500m²의 면적을 덮은 대규모 설치로, 재료가 지닌 핏빛 자주색은 햇빛을 투과시킨다. 덕분에 건물 내부는 시간에 따른 색채 변화를 고스란히 드러냈다.

수백 미터의 긴 행렬을 거쳐 드디어 통과한 회전문, 그리고 갑작스레 눈앞에 펼쳐진 거대한 붉은 공간이란! 마치 커다란 자궁에 들어가듯 선정적인 핏빛 공_空의 세계에 덩그러니 서게 되는 관람자. 작업에 대한 각자의 느낌은 온전히 자신만의 것이다. 빨간 핏빛에 의한 시각적 자극과 함께 텅 빈 공간은 온몸으로 스며들며 미미한 인간 존재를 압도했다. 그러한 경험은 '리바이어던'이라는 작품의 제목과도 잘 어울렸다. 이는 성경에 나오는 강력한 바다괴물과 토머스 홉스Thomas Hobbes의 책에 그 어원을 두었다. 홉스는 『리바이어던』1651을 절대적 국가권력을 상징하는 이름으로 사용했다. 압도적으로 거대한 권력 앞에 무력한 인간의 공포와 공허감을 카푸어의 작업에서 체험한다.

이 엄청난 설치작업은 건축, 엔지니어, 조각의 협업으로 만들어낸 걸작이다. 충격과 감동의 센세이션을 남긴 이 작업을 위해 전반적으로 전문 엔지니어 팀인 아에로트로프Aerotrope와 협력하였으며, 공사비로는 3백만 유로(약 38억 원)가 투여되었다. 오늘날 미술의 핵심은 '자본'이라는 점을 예시하는 작업이다. 인정하기 싫지만, 미술의 흐름에서 자연스러운 귀결이라 봐야 한다. 관람자에게 온몸으로 체험할 수 있는 미적 감동을 제공하기 위해서는 작업의 규모가 커져야 하고, 그럼 건축과 연계되기 때문에 자본이 더 투입될 수밖에 없다. 20세기 중반까지 모더니즘 시대에는 관람자의 눈만 감동시

발 상 의 전 환

90
91

키면 됐다. 그러나 오늘날 포스트모더니즘 미술은 관람자가 공감 각을 느끼도록 한다. 더 크고 더 많은 자본이 만들어내는 건축적 설 치작업은 관람자를 점점 더 압도하고 침잠시킨다.

카푸어의 작업은 주로 건축과 연계로 제작되지만, 지금까지는 〈리 바이어던〉이 가장 대규모였다고 할 수 있다. 회화, 조각, 건축을 넘 나드는 그의 다양한 작업을 아우르는 말로 '건축적 조각'이라고 명 명하는 데 무리가 없다. 《모뉴멘타》에서처럼 그랑팔레를 꽉 차게 안에서 채워 넣은 조형물뿐 아니라, 실제로 건축물의 바닥에 직접 2m 정도의 깊고 거대한 구멍을 뚫고 그 내부를 모노크롬 색채로 칠하여 깊이를 알 수 없는 무한한 구멍처럼 만든 작품이라든가, 건 물을 몸과 동일시하여 벽과 같은 건축표면을 변경시켜 신체적 특 징을 비유한 여러 작업이 있다. 이러한 지점에서 카푸어의 작업들 은 일관성을 갖는다.

카푸어가 사용하는 색채 또한 주목하지 않을 수 없다. 종종 채도 가 높은 모노톤의 색이 넓은 면으로 칠해 있어 지고한 정신적 초월 성을 유발한다. 작품의 재료로 쓰는 인도 안료가 보여주는 순도 높 은 원색은 서구의 익숙한 색과 확연히 다른 느낌을 더한다. 이와 같 이 건축과 몸의 유비柳譬를 시각적으로 실현시킨 그의 건축적 조각 은 고도의 공학 기술과 공간 미학이 만나 구현해낸 아름다움의 극

치다. 그리고 '몸을 닮은 건축'이 입은 강렬한 단색은 정신성을 보유한다.

　요컨대, 카푸어의 작업은 표면과 깊이의 유희이다. 관객을 깊숙이 끌어당겼다가 여지없이 튕겨낸다. 완전한 흡입력의 안료 작업과 매몰차게 내치는 반영 작업 사이, 그리고 영원한 심연의 지하세계로 빨아들이는 어두운 물리적 구멍과 천상의 영혼처럼 순수한 색채의 초월성 사이의 양극단을 아우를 정도로 그 작업의 폭이 넓다. 지극히 신체적이면서 초월적이기도 한 카푸어의 작품은 말로 표현할 수 없는 감동의 깊은 울림을 지닌다.

인도 뭄바이에서 태어나 1973년 영국 런던으로 이주한 후 지금까지 런던에서 활동하고 있다. 1973년 혼지 미술대학Hornsey College of Art에서 조각을 전공하였고, 이후 1977–1978년 첼시 미술대학Chelsea College of Art and Design에서 공부했다. 2014년 옥스퍼드 대학에서 명예 박사학위를 받았다.

카푸어는 1990년 베니스 비엔날레 영국관을 대표했으며, 대규모 개인전을 Hayward Gallery 1988, ICA Institute of Contemporary Art, 1988, Royal Academy 2009, Guggenheim Museum 2010과 《Leviathan》 Grand Palais, Paris, 2011, Martin-Gropius-Bau 2013, 《Kapoor Versailles》 Palace of Versailles, Versailles, 2015 등에서 개최했다. 최근 국제 전시로 마스트재단MAST Foundation, Bologna, 2017–2018과 세랄베스 미술관Serralves Museum, Porto, 2018에서, 갤러리 전시로 홍콩 가고시안Gagosian Gallery, 2016, 런던 리슨 갤러리Lisson Gallery, 2019에서 개인전을 가졌다. 국내에선 2004년 광주 비엔날레로 처음 선보인 후 2012–2013년 삼성 리움에서 대규모 개인전을 선보였다. 1990년 베니스 비엔날레 '프레미오 두에밀라Premio Duemila'와 1991년 터너상을 수상했으며, 2011년 프랑스 문화예술공로훈장과 2013년 영국 국왕으로부터 기사 작위를 받은 바 있다.

전반적인 작품 경향

아니쉬 카푸어는 1980년대 초부터 명성을 얻기 시작했고 1990년부터
는 미술계의 '월드 스타'라 불릴 정도로 그 입지를 굳혀왔다. 그의 작업이
가진 특징은 건축과 직결되고 그 유기적 구조가 몸body과 동일시된다는 점
이다. 인체의 근본 구조 중 오목과 볼록의 구조를 취하고, 색채 또한 대체
로 선홍색(핏빛)이기에 몸을 연상시킨다. 그리고 눈을 의심할 만큼 섬세한
색채 처리와 공간과의 밀착된 관계는 관람자에게 고도의 지각 체험을 하
게 한다. 이때 고도의 공학 기술과 대규모 자본이 투입되어 공간 미학의
절정을 이룬다. 그 결과 예측할 수 없는 충격 효과가 동반되곤 한다. 이러
한 충격은 엄청난 규모와 파격적인 재료, 그리고 정해진 프레임을 탈피하
는 해체와 카오스에 기인한다고 할 수 있다.

카푸어의 작업은 인체와 연관된 건축적 체험을 유도하고, 건축에 따라
'맞춤'으로 제작해내는 점이 특색이다. 다시 말해, 건축과 몸을 같게 생각
하여 유기적 신체 구조를 건물에 실현한 건축적 조각이라 할 수 있다. 그
러한 예로, 벽의 표면을 임산부의 배처럼 도드라지게 만든 〈내가 임신했을
때When I am Pregnant〉라든가, 표면상의 연결이 완벽하게 매끄러워 그 섬
세한 오목 구조가 유기체처럼 자연스러운 작품(〈나의 몸, 너의 몸〉 등)을 볼 수
있다. 작품의 제목 또한 이를 명백히 보여준다.

이렇듯 '몸을 닮은 건축'이 입은 강렬한 단색은 관람자로 하여금 거의
비현실적인 감각을 불러오게 한다. 몸의 구조를 닮은 공간 조형이 아이러

니하게도 정신성을 야기하는 것이다. 이 아이러니는 그가 사용하는 색채의 인도적 특성에 기인한다. 채도 높은 모노톤은 작가가 태어난 곳이기도 한 인도에서 구해 온 것으로, 그 독특한 안료 가루와 순도 높은 원색은 서구의 익숙한 색과 확연히 다른 느낌을 주며 묘한 인도적 명상을 자아낸다. 이러한 영역은 작가가 관심을 둔 서구의 형이상학과도 통했는데, 인도 문화의 기초 위에 영국 교육을 통한 서구 철학의 참조는 그의 정신적 지평을 넓혀줬다고 할 수 있다. 카푸어의 작업이 서구의 이분법적 사고체계를 벗어날 수 있는 기반이 된 것이다. 비움을 통한 채움이라는 역설의 미학과, 육체와 정신 사이의 유동적 관계는 그의 다층적 문화 배경이 발현시킨 미적 소산이 아닐 수 없다.

그런데 카푸어는 자신의 태생으로 작품을 특징짓는 것에 반대의 뜻을 밝힌 바 있다. 영국인으로서 자신의 작품을 편견 없이 봐주길 주문한다. 그의 인도성과 유대인성(모계)이 특정한 편견, 시각적 제한을 가할 수 있다고 보기 때문이다. 그러나 그러한 편견이 아니라 '맥락context'으로 그 문화적 배경을 고려해야만 작가의 고유한 특성을 심도 있게 파악할 수 있다. 따라서 작가의 태생에 대해서는 인종의 위계서열에 따른 편견이 아니라, 작품의 미학적 문화적 차이를 가능케 하는 맥락으로 이해해야 한다. 카푸어 작업의 문화 배경, 특히 인도적 속성/동양적 미감을 기반으로 그의 작품을 느껴야 할 일이다.

또한 영국 시민권자인 카푸어가 인도 태생의 작가라는 점은 그의 문화적 기반을 풍부하게 만든다고 볼 수 있다. 그런데 실제로 이 점을 알아주

는 문화가 영국 문화다. 카푸어에게 생존 작가 중 로열아카데미 최초 개인
전 2009을 열어준 영국의 개방적 문화 정책은 높이 평가할 만하고, 이 나라
의 위상을 그대로 나타낸다고 하겠다. 그래서 인도 태생 카푸어가 영국을
대표한다고도 기꺼이 말할 수 있으리라. 그는 2012년 런던 올림픽을 기념
하는 조형물 〈궤도Orbit〉로 런던의 스카이라인을 변화시켰고 이는 영국의
랜드마크로 자리 잡았다. 카푸어와 세실 발몬드Cecil Balmond가 공동으로 작
업한 이 조형물은 115미터에 달하는 거대한 구조로 사람들이 올라가 런던
의 풍경을 조망할 수 있는 전망대 역할도 했다. 카푸어는 발몬드의 도움을
받아, 피라미드처럼 안정적 타워가 아닌 불안정한 감각으로 움직임을 느
끼게 하는 구조로 만들었다. 이전과는 완전히 다른 시각으로 도시를 보도
록 한 것이다.

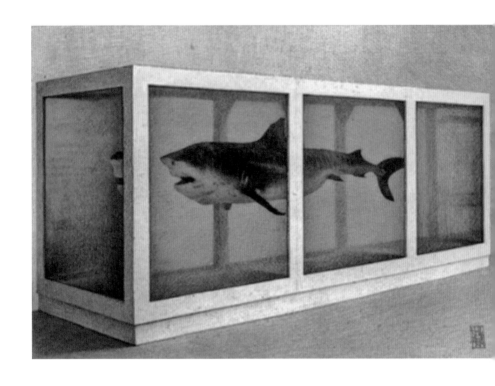

데미안 허스트

〈누군가가 살아 있는 마음속, 신체적 죽음의 불가능성
The Physical Impossibility of Death in the Mind of someone Living〉 1991

'충격'의 개념미술: 기억과 실제의 괴리

 사랑하는 사람이나 애완동물을 잃었을 때 우리의 마음을 생각해 본다. 바로 눈앞에 놓인 주검을 보더라도, 살았을 때의 모습이 눈에 '밟혀' 그 죽음을 믿을 수 없는 상태에 놓인다. 한마디로 기억과 실제 사이의 간극이다. 인간의 마음이란 복잡하고, 특히 치명적 상실을 받아들이는 데 고집불통이다. 이런 심리를 표현하기란 쉽지 않다. 회화든 조각이든 하나의 장면엔 능숙하나 여러 장면이 겹치는 복합적 기억을 나타내기엔 한계가 있다. 그래서 개념미술이란 장르가 생겼다고 할 수 있다. 아이디어를 드러내는 게 관건이라 매체의 제한을 받지 않지만 주로 설치미술이 많다.

데미안 허스트Damien Hirst의 상어 작품은 개념미술의 대표작 중 하나다. ⟨누군가가 살아 있는 마음속, 신체적 죽음의 불가능성The Physical Impossibility of Death in the Mind of someone Living⟩1991이란 긴 제목의 이 작품은 실제 상어를 방부액(포름알데히드)이 가득한 유리관 속에 설치한 작업이다. 상어의 모습이 하도 생생해 이것이 박제된 죽은 상어란 사실이 믿기지 않을 정도다. 이런 종류의 개념미술 작업을 관람할 때 우리는 작품의 내용을 액면 그대로 받아들이면 안 된다. 즉, 상어 자체에 천착하지 말고 작업의 메시지와 사고방식을 파악해야 한다. 그러고 나서 자신의 삶과 경험에 빗대어보면 더욱 유의미하다. 엄밀히 말해, 작업의 소재로 쓴 상어는 생물生物의 한 사례일 뿐이다. 어떤 대상이든 살아 있는 상태와 죽었다는 사실 사이의 간극을 실감 나게 보여주면 될 일이다. 물론 관람자를 위협할 만한 압도적 존재감을 가진 생물로 상어처럼 적합한 존재는 찾기 힘들다. 그래서 허스트의 상어는 아우라가 있다.

이 작업은 대중에게 보였을 당시, 엄청난 파장을 일으켰다. 아름다움을 가치로 여기던 미술 영역에, 충격도 가치가 될 수 있다는 새로운 발상을 보여준 것이다. 허스트는 이제 50대에 들어섰지만 20대 중반에 이미 세계적인 작가로 부상했다. 1990년대 초, 전 세계 미술계의 주목을 받았던 소위 'yBayoung British artists'로 불린 젊은 영국 작가들의 리더였다. 허스트가 제시하는 충격은 개념을 촉발하기

위해 시각적/형태적 요소를 활용하는 것이라 보면 된다. 이는 그뿐 아니라 거의 모든 개념미술가의 방식이라 할 수 있다. 그의 경우, 생물을 활용하여 삶과 죽음의 경계를 구체적으로 보여준다. 그리고 그 과정에 폭력이 개입된다. 대표적으로 어미 소와 송아지를 세로로 잘라 서로 떼어놓은 작품 〈엄마와 아이(분리된)*Mother and Child (Divided)*〉1993가 있다.

허스트의 설치작업이 지나치게 폭력적이라며 거부감을 느끼는 이도 많다. 특히 영국인들이 그를 노골적으로 비판한다. '굳이 그렇게 할 필요가 있을까?' 자문할 정도로 잔인한 그의 작업은 다른 어느 곳보다 자국에서 가장 많은 안티를 두고 있다. 이러한 영국 문화는 부럽지 않을 수 없다. '자기 비판self-criticism'은 서구가 가진 최상의 덕목이기에 다른 건 몰라도 우리가 수용해야 할 속성이라 하겠다. 그럼에도 불구하고 허스트의 작품이 갖는 솔직함과 대담함은 인정하지 않을 수 없다. 일상에 젖어 무감각하게 살아가는 우리에게 허스트는 평범한 삶 깊숙이 포진돼 있는 폭력을 표면으로 끄집어 올려 직접적으로 대면시킨다.

평소 불고기나 스테이크를 즐겨 먹으며 우리는 소의 몸에 가해지는 폭력을 얼마나 생각하는가? 허스트가 그랬던 것처럼 소를 절단해놓고 양의 몸을 벌려놓아야 실감하는 우리다. 그런 면에서 이

당돌한 작가는 어쩌면 감추고 싶고 누구도 얘기하기 꺼려하는 '방 안의 코끼리'를 들춰내 그 두렵고 추한 모습을 드러낸 것인지 모른다. 그는 작업을 통해 생물이 지니는 물리적 조건을 제시하고, 우리로 하여금 삶에 만연해 있는 폭력과 죽음을 막연히 두려워하기보다 그 민낯을 직면하게 한다. 상어 작품을 제작했던 1991년, 허스트는 말했다. "삶에서 끔찍한 것은 아름다운 것을 가능하게 하고, 또 더 아름답게 한다." 그가 영국 작가 프랜시스 베이컨의 후예란 걸 증명이나 하듯.

현대미술에서 대중이 가장 이해할 수 없는 부분이 아름다움의 문제이다. 일반 대중은 미술이 여전히 미美를 다루는 것이라 믿지만, 허스트의 작품은 그럴 필요가 없다고 단언한다. 미술이 삶과 더 가까워지기 위해서는 아름다움을 포기해야 할지 모른다. 1960년대 이후 포스트모던 미술이 아름다운 이상보다 삶을 선택했기 때문에 대중과 멀어졌다고 말할 수 있다. 작가들은 아름다움이라는 좁은 범위에서 벗어나 다양한 삶의 양상을 표현해왔다. 그런 맥락에서 허스트를 이해하면 된다. 그는 아름답지 않은 작품이 나타내는 불편함과 두려움, 혹은 공포감을 개인적이기보다 보편적이라 생각한다. "모두가 두려워하는 유리, 모두가 두려워하는 상어, 모두의 나비를 사랑한다"라고 말하는 그는 단순치 않고 역설적이다. 이런 점에서 "나는 기계가 되고 싶다"라고 말한 앤디 워홀을 닮아 있다.

비록 지나치게 과격하고 폭력적이며 때로 끔찍하기도 하지만, 허스트가 우리 시대에 영향력 있는 작가들 중 한 사람임을 부인하기 힘들다. 남들의 시선이나 여론에 개의치 않으며, 더러움과 과격함을 마다하지 않는 '비꼬인' 상상력으로 이 시대의 양상을 폭로하는 그의 당돌함을 부인할 수 없다. 그런 면에서 젊었던 허스트는 신선한 충격을 남겼다.

다만, 지나치게 치솟은 그의 작품 가격은 또 다른 이슈다. 판매 가격 역시 충격 그 자체였다. 1991년 미술계의 큰손 찰스 사치는 5만 파운드(약 8,000만 원)에 허스트의 상어를 구매했다. 13년 뒤 이 작품은 가히 충격적인 가격으로 재판되는데 그 금액이 무려 800만 달러(약 88억 원)에 달했다. 당시 동시대 미술작품들 중 최고가였다. 미술시장과 미술작품의 수상한 관계는 허스트에서 절정을 이룬 것이다. 사뭇 찜찜한 기분이 드는 와중에 우리는 그의 작품을 어떻게 봐야 하는 걸까? 답은, 돈 많은 투자가들이 그의 비싼 작품을 사들이는 동안 우리는 그저 예기치 못할 작가의 상상력이 어디로 튈지 즐기면 될 일이다.

영국 브리스톨Bristol에서 태어나 리즈Leeds에서 자랐다. 12살 때 아버지가 가출한 후 홀어머니 아래 유년시절을 보냈다. 1986-1989년 런던 골드스미스 대학Goldsmiths College에서 순수미술Fine Arts을 전공했다. 2012년 스트라우드Stroud에 본인의 갤러리이자 스튜디오인 'Science Gallery and Studio'를 개관했으며, 이곳은 9000 편방미터 면적에 이른다. 또한 2019년에는 런던의 소호Soho 지역에 스튜디오를 설립했다.

허스트는 yBa의 리더로서 《Freeze》1988를 기획했고, 이 전시에서 찰스 사치Charles Saatchi가 작품을 대거 구입했다. 주요 전시로는 사치 갤러리Saatchi Gallery에서 열린 《Young British Artists I》1992과 왕립미술대학RA의 《Sensation》1997이 있다. 대표적인 미술관의 개인전으로는 《Damien Hirst》Tate Modern, London, 2012, 《Treasures from the Wreck of the Unbelievable》Palazzo Grassi and Punta della Dogana, Venice, 2017 등이 있고, 갤러리 전시로는 《Damien Hirst: The Veil Paintings》Gagosian LA, 2018, 《Colour Space Paintings》Gagosian Gallery, New York, 2018, 《Mandalas》White Cube, London, 2019 등이 있다. 국내에선 2009년 대구 리안 갤러리에서 처음 소개되었다. 1995년 터너상Tuner Prize을 수상했다.

전반적인 작품 경향

1980년대 말부터 젊은 패기로 현대미술의 새로운 실험을 해온 젊은 영국 작가들yBa이 1997년 로열아카데미RA에서 열린 《센세이션Sensation》전을 계기로 세계적 '센세이션'을 일으킨 지도 23년이 지났다. 그 당시 전시 책임자였던 노만 로젠탈Norman Rosenthal은 여론의 압박에 시달렸으며, 네 명의 아카데미션이 사직했다. 소위 '충격 가치shock value'라는 미술의 새로운 소통방식을 부각시킨 그들은 오늘날 미술계의 주류가 되었다. 벌써 50대 중반에 들어선 데미안 허스트는 1990년대 yBa의 대표주자로 신세대의 반체제와 반문화를 상징했다. 그가 일으켰던 미적 충격은 과격하고 끔찍했지만, 오늘날 돌이켜볼 때 그 실험성이 참신해 보인다. 그때 그는 못됐지만, 멋졌다. 허스트의 작업은 개념미술과 미니멀리즘을 근본에 깔고 있으며 동물, 피, 유리 케이스를 사용하는 점에서 요셉 보이스를 떠올리게 한다. 영국의 선배 작가로는 프랜시스 베이컨의 벗겨진 살, 고립된 사각형 구조 등이 그의 작업에서 변형돼 있다. 미술계를 넘어 대중에게 미치는 영향 면에서는 제프 쿤스와 안드레아 세라뇨, 그리고 팝의 거장 앤디 워홀을 닮아 있다.

허스트가 만든 죽은 동물을 담은 포름알데히드의 유리 상자, 스폿 페인팅의 기계적 색점들, 의학 캐비닛의 차갑고 일률적인 배열, 제작자의 관여를 배제시킨 스핀 회화의 우연성 등에서도 의도적인 냉철함이 드러나 있다. 짐짓 냉정하고 때론 비인간적이며 잔인할 정도로 솔직하고 대담하다. 이러한 성격은 삶의 경험, 특히 죽음과 맞닿는 부분을 당황스러울 정도로

대면시키는 효과를 갖는다. 1980년대 이후 현대미술은 신체에 대한 폭력성과 자기 분열을 보이는 일종의 '신경증적 리얼리즘neurotic realism'을 나타냈다고 말한다. 허스트의 개념미술은 그러한 증상을 표현한 대표적인 사례라 할 수 있다. 그런 의미의 충격은 그의 나비 페인팅 또한 마찬가지이다. 실제 나비들을 잡아 캔버스에 붙이고 여기에 색채를 입혀 물감으로 고정시킨 작업으로 1991년부터 시작되었다. 〈징가냐Zinganja〉 2007에서 보듯, 대부분의 나비가 날개가 펼쳐진 상태에서 밝은 단색조의 캔버스에 부착돼 있다. 곤충의 몸이 지닌 섬세함과 나약함이 끈적거리는 물감에 덮여 있는데, 생물과 물감, 또 곤충의 죽은 몸과 밝은 색채라는 어울리지 않는 병행이 관람자로 하여 전율을 일으킨다. 밝고 명랑한 빨강, 노랑, 파랑의 색채는 '색채로 박제된 죽음'을 더욱 찬연하게 한다.

그의 이름은 미술인뿐 아니라 일반인도 널리 알 정도의 유명세를 갖는다. '데미안 허스트'는 바로 고가高價를 뜻하고, 작품의 가치는 주제보다 돈의 액수로 환산된다. 예컨대, 8천6백 개의 다이아몬드로 두른 해골 〈신의 사랑을 위하여For the Love of God〉 2007는 1,500억 원(약 1억 달러)에 팔려 가장 비싼 작품으로 기록되었다. 사실, 작품은 세계적 언론을 타고 그 액수보다 더 큰 효과를 보았다. '신의 사랑을 위하여'라는 제목은 본래 작가의 모친에게서 온 것으로, 그가 자신의 계획을 어머니께 말했을 때 그녀가 놀라서 외친 말이다. 이 작품은 중고품 가게에서 발견한 18세기 인간 해골을 플래티넘(백금)으로 주물을 뜬 다음, 8천여 개의 다이아몬드로 뒤덮어놓았다. 해골도 인생무상과 삶의 허무를 의미하는 메멘토 모리memento mori의 상징이다.

여기에 다이아몬드가 뒤덮여 영원성과 접목, 역설적인 작품이 된 것이다. 다이아몬드 해골이 가진 상업적 가치에 지나친 관심이 쏠렸지만, 이 작품의 개념적 의도는 확실히 전달된 셈이다.

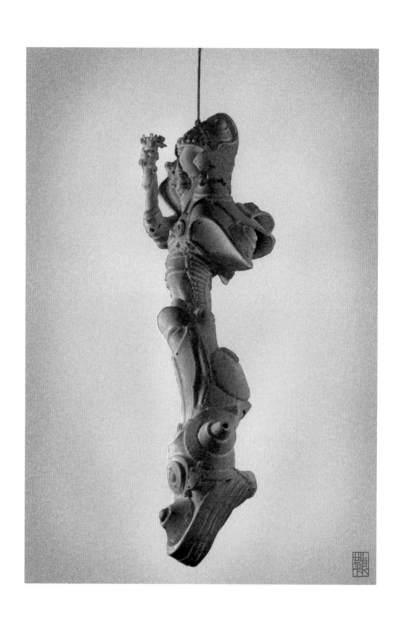

이불

〈사이보그Cyborg〉 1998

완벽한 신체와 괴물 사이

　　오늘날 인류 문명에서 테크놀로지의 발달 속도는 인간의 통제를 벗어나 있다. 공상과학 영화에 나오는 비현실적 인체와 변종들도 언젠가 현실에서 볼 날이 올 것이다. 그것이 해방일지 재앙일지는 아무도 모른다. 인간의 전형이 없어진다면 어떤 형상이 이상적일 것인가? 이제껏 욕망해온 것을 맘껏 실현할 수 있다면 어디까지 허용될 것인가? 그렇다면 완벽함의 기준은 무엇이고 그것을 벗어난 모습은? 이불의 〈사이보그*Cyborg*〉1998를 보면 이런 질문들이 들썩거린다. 이 기묘한 조각은 한쪽 팔다리와 머리가 없는 불완전한 존재로, 성적 요소가 강조되고 해부적으로 고정된 형태를 벗어난 실리콘 오브제다.

이불은 사이언스 픽션과 밀접한 감각을 가지며 모던 아트, 건축, 그리고 테크놀로지가 실제적인 세계와 상상의 세계를 형성하는 방식을 탐구한다. 〈사이보그*Cyborg*〉1997-2011 연작은 그의 대표작으로, 망가와 애니메이션에서 보는 매끄러운 형태로 된 실리콘 로봇 오브제다. 이 언캐니한 인간의 대체물들은 유전 공학, 클로닝, 그리고 성형을 둘러싼 욕망과 불안을 함축한다. 또한 점차 증가하는 신체와 테크놀로지의 혼합에 대한 관심을 내포한다.

실리콘으로 제작된 이불의 사이보그 신체는 머리가 없고 사지가 절단되어 있는 형태다. 인간의 신체적 한계를 넘은 모습이면서도, 미래지향적 욕망이 초래할지 모르는 기이한 인체의 형태라 할 수 있다. 대리석과 같이 흰 조각의 색깔이나 여성처럼 굴곡진 몸매는 밀로의 비너스를 연상시키고, 팔과 다리가 부분적으로 없는 것 또한 그리스 조각을 상기시킨다. 그러나 전통 조각과 달리 그의 작품은 천장에 매달려 있다. 과거와 미래, 실제와 이상 사이의 간극을 환기시킨다.

이 신체들은 여성적 코드를 갖고 있으나, 사이보그의 개념 자체가 성과 인종, 계급을 떠나는 것이기에 무엇이 여성 정체성인가를 자문하게 만든다. 성과 인종, 계급 등의 기존 범주를 벗어난 미래의 인간을 상상한다. 그러나 보다 중요한 것은, 작가 스스로가 말했듯

"범주화할 수 없는 것, 언캐니한 것에 대한 우리의 두려움과 매료에 대한 수사修辭"를 현재 시점에서 구현한 것이라 볼 수 있다.

이불의 사이보그는 인간과 기계의 혼합이면서 여체에 대한 동양과 서양의 코드가 조합된 것이기도 하다. 포즈와 형상은 서구적이지만 성적으로 강조된 일본 만화의 여성 유형 또한 공존한다. 혼종성의 환상적 구현이라 할 수 있다. 작가는 이 놀라운 혼종체를 살아 있는 유기체이자 기계이면서 "어법에 어긋난 형태론"으로 명명한 바 있다. 그런데 이 연작의 공통점은 인체가 불완전하다는 점이다. 부분적인 몸은 변형의 과정을 겪고 있는 것이라 볼 수도 있다. 이 연작의 후기로 갈수록 사이보그가 초현실주의적으로 어둡고 더 복잡한 방식으로 제시된다.

1990년대에 출현한 이 사이보그 작업은 당시의 시대적 관심에 부응했다고 볼 수 있다. 서구에서는 공상과학 소설이 붐을 일으켰으며 일본의 망가와 애니메이션을 중심으로 동양에서도 사이파이sci-fi 저변 문화가 확산하던 때였다. 이론적으로는 도나 해러웨이Donna Haraway의 『사이보그 선언문』1985이 출판된 바 있다. 이러한 배경에 출현한 이불의 사이보그는 언급한 대로, 일본의 망가와 서양의 전형적 여성 코드에서 가져온 키치를 미술작품으로 고양시키고 패러디한 것이다. 요컨대 동양과 서양, 고전적 이상과 기계적 불완전, 과

거와 미래 사이의 절묘한 긴장이 돋보인다고 하겠다.

이불은 완전함과 안정성에 대한 인간의 욕망과 동시대 테크놀로지에 대한 암시를 다뤄왔다. 인간의 신체를 아름다움, 삶, 죽음, 그리고 기술과의 관계에서 탐구한 것이 〈사이보그〉 작업이라 할 수 있다. 그에게 있어, 테크놀로지에 대한 인류의 매료는 인체를 넘어 영생에 대한 욕망과 직결된다. 이 관심이 유기적이면서 동시에 기계적 존재인 사이보그의 형태로 구체화된 것이다. 이불의 사이보그는 개념적 메타포로 테크놀로지에 대한 사회적 태도를 인간적 형상으로 구체화한 것이라 할 수 있다.

따라서 작가는 이를 통해 기존의 인습화된 가치에 대해 문제 제기를 했다고 말할 수 있다. 이 혼종의 오브제는 인간과 괴물, 이성과 감성, 남성과 여성, 논리와 비논리 등의 이분법에 대한 반발이자 불온한 배제의 대상과 동일시되어온 여성성에 대한 패러디인 셈이다. 인체와 기계 사이 트랜스휴먼 혼종으로서 사이보그는 현대인의 욕망, 테크놀로지와의 관계, 그리고 여성 신체에 대한 문화적 인식을 시각화한다.

이불에 따르면, 인류가 테크놀로지를 통한 자기 개발을 추구하는 것의 목표는 '완벽함'이고 그러한 인위적 노력의 실패를 '괴물'

로 여긴다는 것이다. 사이보그는 완벽함과 괴물 사이 어딘가 존재하는 것일지 모른다.

영월에서 태어났고, 현재 서울을 기반으로 세계 여러 도시에서 활동하고 있다. 1987년 홍익대학교 조소과를 졸업했고, 전위그룹 '뮤지엄'을 만들어 활동했다. 회화, 퍼포먼스, 설치, 비디오, 조각 등 다양한 매체를 활용해 혁신적인 작업을 선보이는 작가이다.

1999년 베니스 비엔날레에서 한국관을 대표했으며, 2014년 광주 비엔날레, 2016년 시드니 비엔날레 등에 참가했다. 뉴욕 현대미술관Museum of Modern Art, 1997의 초대를 받았고, 이후 뉴 뮤지엄New Museum, 2002, 도쿄 모리 미술관Mori Art Museum, 2012, 서울 국립현대미술관2014, 파리의 카르티에 미술관Fondation Cartier, 2007-2008 및 팔레 드 도쿄Palais de Tokyo, 2015에서 대규모 개인전을 가졌고, 최근 런던 헤이워드 갤러리Hayward Gallery에서 《Lee Bul: Crashing》2018과 베를린 마틴 그로피우스 바우Martin Gropius Bau에서 《Lee Bul: Crash》2018-2019를 선보였다. 1999년 베니스 비엔날레 특별상, 2014년 광주 비엔날레 눈 어워드Noon Award, 2016년 프랑스 문화예술공로훈장, 2019년 대한민국 호암예술상을 수상했다.

전반적인 작품 경향

이불은 박정희 군사정권 시기 반체제 인사인 부모 아래 태어났다. 1980년 말 작업을 시작하여 특히 1997년에서 2011년 사이 〈사이보그Cyborg〉 연작으로 세계적 입지를 굳혔다고 할 수 있다. 초기의 퍼포먼스 이후 조각과 설치를 위주로 활동했고, 최근 대규모 건축적 설치와 회화도 선보이며 매체를 넘나들고 있다. 이불의 작업은 사회에 만연한 가부장적 권위와 여성의 펌하를 폭로하는 과감한 퍼포먼스, 설치작업 등을 통해 정치와 문화에 퍼져 있는 이데올로기를 드러내왔다. 사이보그 작업이 대표하는 그의 차갑고 기계적인 조각과 설치는 미래 사회의 이상이 여성 신체에 대한 남성의 환상과 결합한 양상을 독자적으로 형상화했다는 평가를 받는다.

1990년대 초부터 이불은 신체 혹은 피부에 대한 근본적 의미를 추구했다. 그는 이를 주체와 사회를 연결하는 일종의 문화적 경계라 보고, 다채로운 비즈와 빛나는 시퀸을 활용한, 장식적이면서 직물로 만든 작업을 통해 이를 나타내고자 했다. 초기의 대표작 〈장엄한 광채Majestic Splendor〉1997는 이러한 재료로 화려하게 장식한 여러 마리의 생선으로 만든 작품인데, 1997년 뉴욕 현대미술관 초대 개인전에 설치됐다가 생선 썩는 냄새가 진동해 개막 직전에 철거됐다.

작가가 가진 '끼'라면 초기의 실험적 퍼포먼스를 언급하지 않을 수 없다. 1989년 서울 동숭아트센터에서의 파격적인 퍼포먼스 〈낙태Abortion〉에서, 대학을 갓 졸업한 25세 이불은 완전히 벗은 몸으로 객석 천장에 거

꾸로 매달렸다. 1분 정도 지나 지켜보던 관객들이 다칠까 우려하여 무대로 달려가서 작가를 끌어내렸다. 이 퍼포먼스를 일본에서도 실행했는데, 그 반응은 완전 달랐다. 한 시간을 매달려 있어도 내려주는 관객이 없었고 대신 물이 가득한 세숫대야를 가져와 얼굴을 넣고 버티면서 이불의 극한 퍼포먼스에 동참했다고 한다.[11] 또한 1990년에는 도심 활보 퍼포먼스 〈수난유감-당신은 내가 소풍 나온 강아지 새끼인 줄 알아?〉를 펼치기도 했다. 팔다리가 여러 개 달린 핏빛 기괴한 의상을 입고 12일간 서울과 도쿄를 활보하는 퍼포먼스였는데, 결국 일본 경찰에 붙잡혀 중단되었다.

이처럼 과격하고 실험적인 작업을 이어온 작가는 2000년대 중반 새로운 변화를 모색했다. 서사적 이야기를 암시하는 건축적 조각을 제작한 것이다. 2018년과 2019년에 걸쳐 런던 헤이워드와 베를린 마틴 그로피우스 바우에서 대규모 회고전으로 극찬을 받았다. 이 두 전시에서 중심작품으로 제시된 〈나약해질 의사가 있는 *Willing to be Vulnerable*〉 2015-2016은 독일의 체펠린 zeppelin형 비행선 힌덴부르크호의 모습을 연상시키는 풍선이다.[12]

――――――

11　작가는 이러한 일본 관객들의 반응에 대해 다음과 같이 말했다. "아마도 내 퍼포먼스에 공명共鳴해서 동조한 것 같다. 재즈처럼 관객들이 즉흥적으로 끼어들어 함께 공연한 것이다. 내 예술을 존중한다는 뜻이다. 다행히 몸에 단 줄을 조정할 수 있어서 거꾸로 있다가 똑바로 서기를 반복하며 버텼다." 『매일경제』 '매경이 만난 사람' 2019년 4월 24일자 인터뷰 기사.

12　이 대형 비행선은 2019년 3월 아트바젤 홍콩 전시장 입구에도 설치되어 관객의 이목을 끌었다.

힌덴부르크호는 1937년 미국 뉴저지의 해군 비행장에 착륙하는 도중 폭발해 소실되었고 탑승했던 97명의 승객 중 35명이 사망한 비극적 역사의 비행선이다. 이 비행선을 은색 포일로 본떠 만든 이불의 설치작업은 진보 지향의 모더니티를 상징했던 미래지향적 기구가 파멸한 서사를 환기시키면서, 모더니즘의 레거시가 가진 허상을 꼬집었다. 과학적 진보에의 맹신, 그리고 완전함에 깃든 위험을 패러디한 것이라 할 수 있다. 동시에 테크놀로지를 과신하는 미래의 불안을 상기시킨다.

이렇듯 복잡하고 이질적인 이불의 작업은 한마디로 인간 성향의 근원을 파고들며 인류 문명의 미래를 다룬다고 할 수 있다. 자연에 대해 갖고 있는 잠재된 공포, 권력의 남용과 야망 등을 다루는 작가는 암울하고 초현실적인 형태를 시각화한다. 그리고 성 이데올로기와 권력의 관계, 테크놀로지의 약속과 인류의 불확실한 미래 등을 조각 오브제와 건축적 설치로 구체화한다고 말할 수 있다.

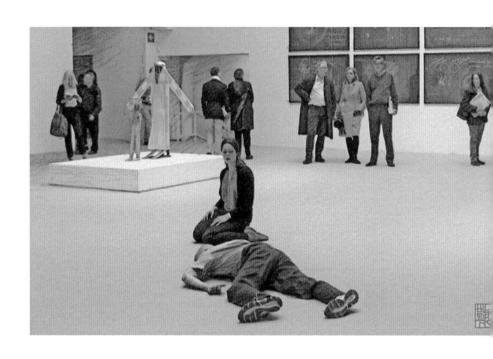

티노 세갈

〈무제*Untitled*〉 2013

실체 없이 기억으로만 남는 작품

우리의 통념상 미술작품이란 형태를 지닌 어떤 대상이다. 하지
만 이런 생각은 이제 시대착오적이다. 오늘날 현대미술에서 무형
의 작업은 얼마든지 찾아볼 수 있으며, 그 대표적인 예가 1960년대
부터 시작된 퍼포먼스다. 이는 대개 작가 스스로 퍼포머가 되어 한
번의 실행으로 끝나는 게 일반적이다. 그리고 작품 대부분이 비디
오로 기록되고 그 내용의 저작권은 보장된다.

이런 무형의 퍼포먼스에서 그나마 기록마저 없애버려 작품을 완
전히 비물질화하는 작가가 있다. 영국 태생의 독일 작가 티노 세갈
Tino Sehgal은 퍼포먼스 영역에서 혁신성을 인정받아 2013년 베니스

비엔날레 최고상(황금사자상)을 받았다. 그의 작품 〈무제*Untitled*〉 2013 는 두 사람이 전시장 바닥에서 안무에 따른 몸동작을 펼치며 비트박스에 맞춰 소리를 낸다. 작가가 '해석자'라고 부르는 퍼포머들은 한 작품에도 여럿이 동원되고 계속 교체된다.

세갈의 작품은 비디오 및 사진 등 일체의 기록으로 남지 않아 당시의 행위 자체로만 존재한다. 더구나 작가 스스로 행하는 일반적인 관행과 달리, 퍼포먼스의 매뉴얼을 해석자의 몸을 빌려 구현한다. 작가는 음성, 언어, 움직임, 그리고 타인과의 교류를 염두에 두고 '구축된 상황'을 연출한다.

2012년 영국 런던 테이트 모던 터바인 홀에서 그는 스토리텔링만으로 이뤄진 퍼포먼스를 연출해 커다란 반향을 일으켰다. 이 퍼포먼스는 자원자 70명이 인생역전의 스토리를 낯선 관람자들에게 털어놓으며 개별적으로 대화를 나누는 방식으로 이루어졌다. 이 '라이브 대화방'에 참여한 사람들은 평소에 하지 못했던 깊이 있는 이야기를 나누며 친밀한 인간관계를 체험했다.

여기서 작가에게 미술작품이란, 퍼포먼스의 개념을 제시하고 연기자의 오디션을 보고 이들의 동작을 훈련시키는 일련의 과정을 의미한다. 그리고 작가가 제시한 퍼포먼스의 개념은 각 참여자의

몸을 빌려 조금씩 다르게 해석된다. 이때 자신의 작업을 기록으로 남기지 않는 원칙에 따라 그의 작품은 오로지 참여자와 관람자의 기억에만 의존한다. 인간의 표현방식을 활용해 연출된 실제 상황이 온전히 인간에 의해서만 전수되고 보존되는 것이다.

세갈은 작업의 핵심 주제만 제시할 뿐 개별적 차이를 인정하고 이를 여러 사람의 관계에서 자연스럽게 흐르도록 한다. 그러기에 그 결과는 매번 다르다. 개별적이고 고유한 경험이다. 그리고 지나간 것은 결코 되돌릴 수 없으니 한시적인 것. 이 모든 것은 각자의 기억에만 남을 뿐이다. 삶의 방식과 똑같다.

런던에서 태어났고, 뒤셀도르프, 파리, 슈투트가르트 등 다양한 도시에서 유년 시절을 보냈으며, 현재 영국과 독일(베를린)에서 활동하는 작가이다. 베를린의 홈볼트 대학Humboldt University에서 정치경제학을, 에센Essen의 폴크방 미술대학Folkwang University of the Arts에서 개념미술과 안무를 공부했다.

최장 기간 동안 위임된 퍼포먼스를 진행하고 있는 세갈은 최연소 작가로 2005년 베니스 비엔날레 독일관을 대표했다. 최근 카셀 도큐멘타 2012, 상하이 비엔날레 2012, 베니스 비엔날레 2013, 베니스 비엔날레 건축전 2014 등 많은 국제전에 참가했다. 2006-2007년 런던의 ICAInstitute of Contemporary Arts와 프랑크푸르트 현대미술관Museum für Moderne Kuns, 2007, 베를린의 마틴 그로피우스 바우Martin Gropius Bau, 2015, 파리의 팔레 드 도쿄Palais de Tokyo, 2016에서 전시를 가졌다. 국내에선 2007-2008년 아트선재와 2010년 광주 비엔날레, 2012년 국립현대미술관 기획전 《Move : Art and Dance since the 1960s》에서 소개된 바 있다. 2013년 베니스 비엔날레 황금사자상을 받았다.

전반적인 작품 경향

베를린 기반으로 활동하는 작가 티노 세갈은 2000년대 초 이래 세계 미술계에 부상했는데, 관습적인 미술작품과 관객의 관계에 도전하는 상황을 구축해서 충격을 줬다. 세갈은 자신의 퍼포먼스에 '해석자들interpreters' 혹은 '연기자들players'을 고용하였고, 이 위임된 퍼포머들이 작가가 마련한 '상황'[13] 속의 움직임, 노래, 대화를 행하며 관객들과 교류를 꾀하였다.

그는 인간의 음성, 신체 움직임, 사회적 교류 등 순간적인 제스처와 실제 경험에서 오는 미묘한 사회적 감성을 작품으로 만들었다. 그럼에도 불구하고 세갈의 작업은 미술계 체제의 범주 안에서 수용 가능하다. 다시 말해 미술관 오픈 시간 내에 진행되고, 판매와 구매가 가능하며 반복 가능하기 때문에 지속적으로 유지될 수 있다. 이제까지의 미술작품들처럼 견고한 재료가 아닌, 자신만의 작업 조건을 재구성한 작가는 비물질적 행위를 통해 가치를 생산하여 미술계에 진입했다고 할 수 있다.

이러한 작가의 방식은 안무와 경제학을 공부한 그의 특이한 교육 배경에서 온다고 할 수 있다. 그는 시각미술이란 우리의 경제적 리얼리티에서 벗어나는 게 아니라고 봤고, '상품'의 생산과 그 순환 논리에 따른다는 점

13 작가는 '퍼포먼스'라는 용어보다 '상황'이라는 말을 선호한다. 퍼포먼스는 작업과 관객 사이를 공식적으로 분리하는 뉘앙스가 있는 반면, 상황은 훨씬 더 내면적이라 여기기 때문이다.

에서 다르지 않다고 여겼다. 그렇다고 해서 세갈은 자본의 교환 없는 세계의 비현실적 이상만 좇는 것도 아니다. 그의 '상황'은 판매와 구매가 가능하고 무한하게 반복 가능하다. 작가는 이렇듯 현실과 이상 사이를 균형 잡으며, 행위를 통해 미술의 기능에 관한 대화를 이끌어내고 미학적, 경제적 가치를 이해하는 새로운 방식을 모색했다고 할 수 있다.

세갈의 초기작 중 하나인 〈무제*Untitled*〉 2000는 그가 댄스에서 시각 예술로 이행하기 전 제작된 것으로, 애초에 '20세기를 위한 20분*Twenty Minutes for the Twentieth Century*'이라는 제목으로 극장에서 상연된 바 있다. 이 작품은 원래 작가 스스로 퍼포먼스를 실행한 것이었는데, 현대 무용의 여러 동작을 하며 안무를 통해 '댄스의 미술관*Museum of Dance*'을 선보였던 작업이다. 이후 자신의 친구이자 큐레이터였던 호프만Jens Hoffmann의 권유로 그는 이를 미술관에서 상황 퍼포먼스로 선보였고, 숙련된 댄서들, 즉 '해석자'들이 진행하였다. 〈이것은 좋다*This is good*〉는 2001년 쾰른 루트비히 미술관에서 진행된 상황 퍼포먼스다. 관람객이 지나칠 때 미술관 직원처럼 옷을 입은 해석자가 "티노 세갈, 이것은 좋다, 2001년"이라고 외치는 작업을 실행했다. 그리고 〈키스*Kiss*〉 2002는 시카고 현대미술관에서 처음 진행한 퍼포먼스로, 고용된 해석자들이 미술관 로비에서 키스하고 서로를 애무하는 모습을 연출했다. 이들의 모습은 미술사 거장들의 작품 속 인물들이 키스하는 장면을 연상시켰다. 이 퍼포먼스는 이후 뉴욕 구겐하임 미술관을 비롯한 여러 미술관에서 다시 재연되었다.

2010년 세갈은 뉴욕 구겐하임 미술관의 원형 경사로에서 4년 전 런던 ICA에서 실행했던 〈이 진행 *This Progress*〉 2006을 재연했다. 어린이, 청소년, 성인, 노인들로 구성된 가이드들이 경사로를 따라 올라가는 관객과 함께 동반하면서 대화를 하게끔 만들었다. 세갈은 이후에도 유사한 상황을 실행하였는데, 〈이 관계들 *These Associations*〉 2012의 경우는 런던 테이트 모던 터바인 홀을 위해 커미션으로 진행한 작품이다. 텅 빈 터바인 홀에 수많은 연기자가 돌아다니면서 관람자와 만나기도 하고 부딪히기도 한다. 이전의 상황들과 마찬가지로, 이 관계 속에서 관람자는 작품의 일부가 된다. 그리고 암스테르담 스테델릭 미술관에서 열린 《A Year at Stedelijk》은 2015년 한 해 동안 세갈의 퍼포먼스 작품을 이 도시의 시립미술관 곳곳에서 재연한 전시로, 지금까지 그의 17개 퍼포먼스가 12개월에 걸쳐 진행되었다.

세갈은 자신의 작업을 사진, 영상 및 비디오 등으로 남기기를 거부한다. 이러한 매체는 작업의 일시성을 확정하고, 팔고 사는 부수적인 물질적 결과물로 남기기 때문이란 이유에서다. 그는 자신의 작업은 4차원이라 2차원으로 남길 수 없다고 말한 바 있다. 진정 '4차원 작가'인 듯싶다.

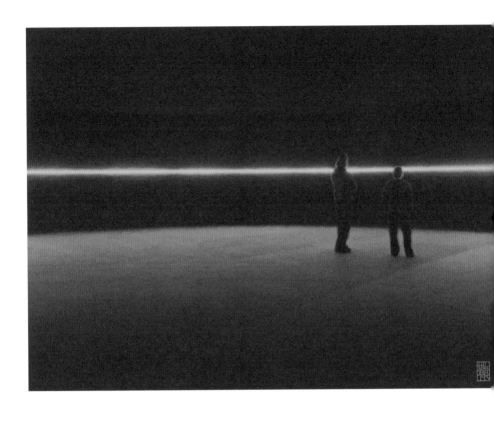

올라퍼 엘리아슨

〈접촉*Contact*〉 2014-2015

대자연을 꿈꾸는 설치미술

엄청난 자산가라면 최고의 건축가를 고용하여 근사한 건물을 짓고 또 거기에 자신의 소장품들을 전시하는 꿈을 가질 만도 하다. 2014년 가을, 루이비통으로 유명한 프랑스의 명품그룹 LVMH재단은 미술관을 신축하고 대규모 설치작업을 선보였다. 파리 근교 불로뉴 숲 끝자락, 프랑크 게리Frank Gehry가 설계한 루이비통 미술관 개관을 기념하여, 빛과 공간을 활용한 올라퍼 엘리아슨Olafur Eliasson의 특별전이 열렸다.

그의 작품 〈접촉Contact〉 2014-2015은 개관전 전체의 제목이기도 하다. 칠흑같이 어두운 큰 방을 하나의 노란색 빛줄기가 가로지른

다. 주위를 둘러싼 거울 벽들이 이 빛줄기를 반사해 선을 원으로 연결하고, 또다시 공간으로 확장해 빛의 수평선을 이룬 것이다. 반면 약간 경사진 바닥은 달 표면처럼 울퉁불퉁하다. 관람자들은 마치 우주 공간 속 소행성에서 부유하는 느낌을 갖는다. 이 침묵의 공간에서 개인은 자신의 존재도 잊은 채 명상으로 빠져든다.

이 작품은 2003년 런던 테이트 모던 미술관의 터바인 홀에 설치했던 〈날씨 프로젝트*The Weather Project*〉와 같이 자연 및 우주의 신비를 연출해낸 작업이다. 당시 그는 거대한 인공 태양을 만들어 관람자들을 정신적 황홀경에 빠지게 했다. 빛과 색채의 변화, 기하학적 형태와 반영의 표면효과를 실험하는 과학적이며 공학적인 그의 작업은 우리의 감각과 지각의 지평을 확장시킨다.

그의 작품은 웅장하면서도 고독한 북유럽의 낭만적 숭고를 물씬 풍긴다. 코펜하겐에서 태어난 아이슬란드 혈통의 엘리아슨에게 북유럽의 자연환경은 창작의 원천이라 할 수 있다. 실제로 그는 어린 시절 아이슬란드의 자연을 아버지와 함께 자주 체험했던 것이 작업에 영감을 주었다고 말한다. 머리에 닿을 듯 낮은 하늘과 투명한 대기를 물감처럼 적시는 햇살, 그리고 아련한 바다, 북유럽의 자연을 직접 느껴본 자라면 엘리아슨 작업의 진정성을 이해할 수 있다. 나이가 들면 비로소 자연이 눈에 들어온다. 가장 보편적이고 궁극

적인 아름다움은 그대로의 자연이다. 막대한 자본과 첨단과학을 동원한 설치작업을 통해 우리가 꿈꾸는 것은 결국 자연인 것이다.

엘리아슨의 '유사자연pseudo nature' 작업은 1960년대 중반 미국 캘리포니아에서 형성된 '빛과 공간 운동Light and Space movement'과 연관 지을 수 있다. 그러나 이 작가들과의 차이를 눈여겨봐야 한다. 즉, 레리 벨, 로버트 어윈, 더그 휠러, 그리고 제임스 터렐 등의 환상적이고 신비로운 설치작업과 달리, 엘리아슨의 작업은 그것이 실제 자연을 모사하는 시뮬레이션이고, 자연현상을 참조하고 있음을 드러낸다. 자연의 메커니즘을 취해서 이를 기계적이고 공학적으로 보여주는 것이지, 자연현상의 환영을 보여주는 게 아니라는 얘기다. 그는 관람자가 작품이 연출하는 자연의 신비로운 장면에 빠져들기보다, 자신이 만든 유사자연을 목격한다는 점을 인식하게 만든다.

이렇듯 엘리아슨 작업의 '인위성'에 주목해야 한다. 이를 위해, 위의 〈접촉〉과 같은 전시에 포함되면서, 유일하게 이 미술관의 영구 설치로 남은 〈지평선 안에서Inside the Horizon〉2014를 함께 살펴볼 수 있다. 이는 미술관 건물 전방의 계단식 인공폭포와 연결된 그로토에 설치돼 있다. 밝은 노란색 조명의 삼각기둥 43개를 연속적으로 세워놓아 건물에서 폭포 쪽을 향해 난 긴 통로를 채운다. 이

기둥의 한 면은 노란색 조명이지만 나머지 두 면은 거울이기에, 관람자는 걸어가면서 자신의 반영과 주위 공간이 현란히 겹쳐 보이는 시각을 체험하게 된다. 끊임없이 움직이는 비전에 현기증을 느끼는데, 작가는 이 작품에서 자신의 모습을 43번 반사해 보여주는 딱 하나의 지점이 있다고 했다.[14] 역시 관람자의 자발적 지각이 중요하다. 이 작품에서도 빛기둥의 조명이나 거울 등의 구조를 모두 드러내고 그 반영이 만나 눈앞에서 일직선의 지평선을 이루는 지점은 관람자가 직접 찾는다. 요컨대 그의 작업은 시각적 환영을 제시하는 게 아니라 공간 설치의 구조를 보여주며 그 과정을 체험하게 한다고 볼 수 있다. 이 인위적 특징은 '연극성'이라는 미니멀리즘 전략과 밀접하게 연관돼 있다.

미술에서 연극성의 개념이 중요했던 이유는 관람자 자신의 관람성 및 주체성에 대한 인식을 요구했기 때문이다. 이것이 바로 1960년대 형성된 미니멀리즘을 포스트모던 아방가르드로 여기는 이유였다. 다른 말로, 모더니즘이 갖는 시각적 환영주의에 대한 도전 때

14 엘리아슨은 말한다. "당신이 그 지점을 찾아내면 작품은 '지평'이 되고, 당신은 그 충만한 길을 따라 흩어지게 될 것이다. 작품은 일종의 확대 거울이 되어 당신의 생각을 넘어서는 '더 커다란 리얼리티'를 보여줄 것이다." (전영백, 『코끼리의 방: 현대미술 거장들의 공간』, 2016, 두성북스, p. 78)

문이었다. 포스트모던 미학에서는 관람자가 미술작품의 시각적 환영에 빠지지 않고, 그것의 인위적 시각성을 자각하는 일이 중요하다. 한마디로 '탈환영disillusionment'이다. 이는 여전히 오늘날 포스트모던 미술의 주류인 포스트미니멀의 특성이기도 하다. 그런 면에서 엘리아슨의 작업방식은 시사하는 바가 크다.

흥미롭게도 작가는 자연 또한 구성되어 있다고 생각한다. 즉, 자연이란 어떠한 '본래' 모습으로 인간의 손이 전혀 닿지 않는 상태로 있는 게 아니라는 것이다. 다시 말해, 인간이 자연을 규명할 때 인식이 미치지 않고 문화와 단절된 것으로 보지만, 실상 자연이란 인간의 사고체계에서 '이미 구성된 것'이라는 뜻이다. 따라서 그의 작업이 그 구조를 드러낼 때, 이는 사람들로 하여금 우리가 무엇을 자연적이며 실제적으로 여기는가를 체감하도록 유도하는 것이다. 또 우리가 우리의 세계를 어떻게 틀 짓고 구성하는가를 인식하게 하려는 것이기도 하다.[15]

15 이러한 인식에 대해 엘리아슨은 다음과 같이 강조했다. "무엇보다 나를 가장 흥미롭게 하는 건, 이러한 인식의 강력한 힘이다. 리얼리티가 구성된다고 깨달을 때, 그래서 그것이 상대적이라 인식할 때, 당신은 당신의 리얼리티의 공동-생산자가 될 수 있는 것이다."

덴마크 코펜하겐copenhagen에서 태어나 현재 코펜하겐과 베를린에서 활동하고 있다. 1989-1995년 덴마크 왕립미술아카데미Royal Danish Academy of Fine Arts에서 공부했다. 1995년 베를린에 올라퍼 엘리아슨 스튜디오를 세워 협업기반의 작업을 하고 있다. 2009-2014년 베를린 미술대학Berlin University of the Arts의 교수로서 공간 실험 인스티튜트Institute for Spatial Experiments를 맡았다. 2012년 엔지니어와 함께 '작은 태양Little Sun' 프로젝트를 마련, 전기가 닿지 않는 지역의 사람들에게 빛을 제공했다. 2014년부터 건축가 세바스티안 베만Sebastian Behmann과 함께 베를린에 '또 다른 스튜디오Studio Other Spaces'를 세우고 공공장소에서의 실험적인 건축 프로젝트를 진행하고 있으며, 에티오피아 수도 아디스 아바바Addis Ababa의 알레 예술대학Alle School of Fine Arts and Design에서 부교수로 재직 중이다.

1997년 상파울루 비엔날레와 이스탄불 비엔날레에 참가했으며, 2003년 베니스 비엔날레에서 덴마크관을 대표했다. 2003년 테이트 모던 터바인 홀에서 〈날씨 프로젝트〉를 진행했다. 주요 전시로 《Inner City Out》 Martin-Gropius-Bau, Berlin, 2010, 2014년 파리의 루이비통 재단Fondation Louis

Vuitton의 개관 전시, 2016년 베르사유 궁전 전시가 있다. 국내에선 PKM 트리니티 갤러리에서 2007·2009·2012년 세 번에 걸쳐 소개된 바 있으며, 2016년 삼성 리움에서 대규모 개인전을 열었다.

전반적인 작품 경향

올라퍼 엘리아슨은 1995년부터 베를린의 스튜디오에서 여러 분야의 전문가들과 협업하고 있다. 오늘날 세계적 작가들이 협업을 통한 작업을 꾀하지만, 그의 경우처럼 많거나 다양하지는 않다. 90여 명의 전문가군[群]은 건축가, 공학기술자, 프로그래머, 미술사가, 아키비스트, 그리고 요리사까지 다방면이다. 그의 작업에서 수학이나 건축, 그리고 공학 등과의 협업은 그 작품의 시작부터 공동으로 기획, 완성된다.[16] 그의 대표적 작업은 역시 테이트 모던 터바인 홀에 설치했던 〈날씨 프로젝트〉라 할 수 있다. 공간을 압도한 빛나는 인공 태양은 가습기를 이용해 설탕과 물을 섞어 공기 중에 미세한 안개를 퍼뜨리고, 노란빛을 방사하는 수백 개의 램프로 만든 둥근 원을 설치해 만들었다.

엘리아슨 작업의 주요 모티프는 자연현상이다. 우리가 사는 주변 환경

16 엘리아슨은 그의 오랜 협력자인 수학자 겸 건축가 아이너 톨스타인Einar Thorsteinn 과 협업해왔다. 그가 개발한 다면체의 패턴과 구조에 기반하여 엘리아슨은 무한 증식되는 공간을 만들어 관람자가 느끼는 자아의 분절과 파편화, 그리고 착시와 지각을 실험하게 했다. 그런데 그러한 고도의 테크놀로지, 공학, 건축과의 연합을 볼 때, 그의 작업은 기계적 스펙터클의 향유를 넘어 관람자와의 관계성과 공감을 이끈다.

은 자연과 밀접한데 그는 우리가 자연이 마련하는 공간 감각을 얼마나 지
각하는가를 실험한다. 따라서 관람자의 체험적 감각이 작업의 관건이다.
그리고 놀랍게도 무척 단순한 구조를 사용한다. 관람자는 엘리아슨의 설
치를 통해 공간작업에서의 자연의 거부할 수 없는 속성을 대면하며 그 체
험적 조우로 미적 공감에 도달하게 된다. 대부분 그의 작업은 단순한 수단
들, 즉 거울, 조명(스포트라이트), 안개 기계들을 사용한다. 그가 기계장치를
사용하는 것은 어떠한 생각이나 감정을 구현하기 위해서다. 이 과정에서
'공감empathy'을 끌어내는 게 중요하다.[17] 공감이야말로 오늘날 우리의 삶에
서 결여된 것이다. 그의 작업에서는 개념과 실행, 그리고 예술과 삶이 분
리되지 않는다. 예술의 실천은 관계에 기반을 두는 공감을 유발하고, 공동
체의 연대의식을 공고히 한다고 할 수 있다.[18]

 엘리아슨은 세계 여러 문화권에서 다양한 설치작업을 선보인다. 예컨
대, 삼성 리움미술관의 블랙박스에 설치된 대형 설치작업 〈무지개 조합
Rainbow Assembly〉 2016을 들 수 있다. 이 작품에서 관람자는 지름 13m에

17 그는 말한다. "나는 오늘의 세계에서 가장 큰 문제 중 하나는 우리가 서로 간에 느
끼는 분리(단절)라 믿는다. 나는 우리가 매일 접하게 되는 정보의 과잉이 상황을 악화한
다고 생각한다. 뉴스 내용에 의해 우리는 대체로 영향받지 않는다. 직접 연관된다고 여
기지 않는 경향이 있다." -2016년 올라퍼 엘리아슨과 필자와의 인터뷰에서.

18 엘리아슨의 말을 인용한다. "예술은 구체적이고 견실한 경험을 제공함으로써, 우리
로 하여금 물리적으로 문제의 리얼리티를 깨닫게 해준다. 그리고 이것이 공감을 키우는
첫 발자국이며 행동으로 유도하게 되는 것이다. 예술이야말로 공동체를 창출하는 중요
한 방편이다." -2016년 올라퍼 엘리아슨과 필자와의 인터뷰에서.

달하는 원형 구조물에서 분사되는 물방울과 천장의 조명기구가 비추는 빛
이 조성하는 무지개를 실감나게 체험할 수 있었다. 물안개가 만드는 빛의
스펙트럼이 관람자로 하여금 공간의 물리적 경험을 직접 체험하게 하며
스스로의 신체적 지각을 각성하게 한 것이다. 분사되며 흩어지는 물안개
를 몸으로 맞고 손으로 만지는 체험은 육체적(공감각적)이고 물리적이기 때
문이다.

　　엘리아슨은 예술의 사회적 실천에 대한 관심 속에서 기후, 환경, 난민
문제 등과 관련된 다양한 활동을 전개해왔으며 지구온난화 이슈, 태양에
너지의 분배 문제 등 인간과 자연의 관계를 직접 다루고 있다. 그의 작업
이 자연현상을 모사하고 그 메커니즘을 재연하는 것인 만큼, 그가 환경문
제에 깊게 개입한다는 것은 일관성이 있다.[19] 그의 사회적 예술 실천은 환
경 이슈를 불러일으키고 환경 운동과 직결돼 있다. 작가는 기후변화란
"우리가 간과할 수 없는 충격"이라고 말하며 글로벌 환경 이슈에 대한 경
각심을 강조했다. 이를 위해 그는 코펜하겐 시청 앞 광장에 〈얼음 시계*Ice
Watch*〉2014를 설치하기도 했다. 그린란드에서 다량의 얼음을 실제로 옮겨
와 광장 바닥에 놓고 그대로 녹게 한 작업이었는데, 일반 대중으로 하여금
기후 문제가 그만큼 절박하다는 것을 피부로 느끼는데 효과적이었다고 할
수 있다.

19　그는 2016년 다보스 세계 경제 포럼에서 '세상을 변화시키는 작가'로 '크리스탈 어
워드'를 수상하기도 했다.

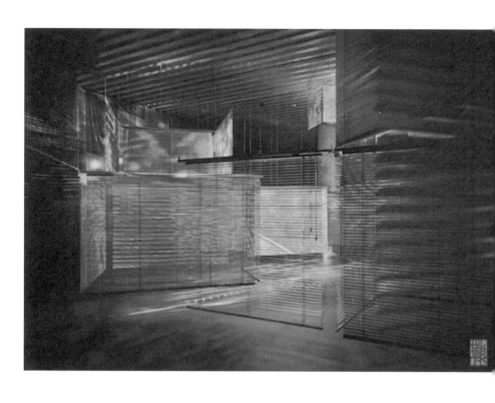

양혜규

〈성채*Cittadella*〉 2011

열리고 닫힘의 '중간' 미학

요즘 같은 한여름이면 전통 한옥에서 '발'은 필수품이었다. 강한 햇볕을 막아주면서 시원한 바람은 통하게 했고, 발의 틈새로 바깥을 내다보면서도 멀리서 안을 들여다볼 수는 없었다. 오늘날 도시의 빌딩 사무실과 아파트 주거공간에서 그 기능을 담당하는 게 블라인드이다. 어쩌면 우리 삶의 경계라는 것이 이처럼 열리고 닫힘의 중간, 내지는 열림과 닫힘이 함께하는 공존의 형식이 아닐까싶다.

2015년 삼성 리움미술관에서 선보인 양혜규의 〈성채*Cittadella*〉 2011는 186개의 다채로운 알루미늄 블라인드로 이루어진 대형 설치

작품이다. 661m²(약 200평)나 되는 미술관 2층 공간의 절반을 차지할 정도로 거대한 스케일이다. 수평의 알루미늄 박판들을 수직으로 층층이 늘어뜨린 블라인드를 각각 천장에 매달아 다양한 높이와 각도로 구성해놓았다. 작가는 여기에 여섯 대의 움직이는 라이트를 설치하여 블라인드에 그림자를 드리운다. 빛의 안무에 따라 시시각각 달라지는 명암의 변화와 다채로운 색채의 향연은 몽환적이다.

〈성채〉는 이렇듯 압도적인 시각뿐 아니라 공감각적 교감을 유도한다. 마이크에 대고 말하면 그 소리에 따라 조명의 색상도 변한다. 또 관람자가 지나가면 도처에 장착된 분향기에서 향기를 내뿜어 후각을 자극한다. 흙, 나무, 바다, 풀 등으로 이뤄진 자연의 내음으로 관객들은 도심의 빌딩 속에서 고향의 시골 정경과 잃어버린 자연을 회상하게 된다. 또 작품 중간중간에 설치된 비디오에서는 서울과 베네치아의 가난한 거주자와 집 없는 이들의 다큐멘터리 영상을 보여준다. 블라인드 숲은 도시의 삶을 은유하고 거기서 배제된 이들이 블라인드가 만든 열린 공간, 틈새 공간에서 임시 거주지를 얻은 셈이다.

'성채城砦'라는 제목에서 보듯 이는 자신의 영역을 경계 짓기 위해 벽을 높이 쌓는 세상에 대한 은유다. 그러나 양혜규의 블라인드 성채는 빛에 따라 움직이고 소리에 반응하며 또 향을 내면서 그 분

할과 제한을 유연하게 허물어뜨린다. 작가는 엄격하고 딱딱한 구조와 그와는 대조적인 유동성에 주목하여 경계와 분리에 대한 의문을 제기한다. 2000년대 초부터 블라인드 작업을 선보인 그는 베를린에 기반을 두고 서울과 독일을 오간다. 관람자가 서 있는 위치에 따라 블라인드의 열린 정도가 제각기 다르듯, 문화적 차이와 개인의 시각은 다양하며 절대적 구획이란 불가능하다. 오히려 '중간'이 주는 유동성이 우리에게 공존의 기쁨을 깨닫게 한다. 한여름날, 숨통 트이는 한옥의 '발'처럼 말이다.

서울에서 태어났고, 현재 베를린과 서울을 오가며 작업하는 작가이다. 1994년 서울대학교 조소과를 졸업한 후 1999년 독일 프랑크푸르트 슈테델슐레Städelschule 대학에서 석사학위를 취득했다. 베를린에 작업실을 두고 있으며, 현재 슈테델슐레 대학 교수로 재직 중이다.

2006년 상파울루 비엔날레, 2008년 토리노 트리날레, 2012년 카셀 도큐멘타에 참가했으며, 2009년 베니스 비엔날레 한국관을 대표했다. 주요 개인전으로는 《Integrity of the Insider》Walker Art Center, Minneapolis, 2009, 《Voice and Wind》New Museum, New York, 2010, 《The Tank : Art in Action》Tate Modern, London, 2012, 《Lingering Nous》Centre Pompidou, Paris, 2016, 《Haegue Yang : ETA. 1994-2018》Museum Ludwig, Cologne, 2018, 《Tracing Movement》South London Gallery, London, 2019, 《Haegue Yang : Handles》MoMA, New York, 2019-2020 등이 있다. 국내 전시로는 《Voice over Three》아트선재센터, 서울, 2010와 《Shooting the Elephant 象Thinking the Elephant》삼성 리움, 2015가 대표적이다. 2005년 독일 뮌스터 크레머상Cremer Prize, 2007년 아트바젤에서 발로이스상Bâloise Prize, 2018년 독일 볼프강 한 미술상Wolfgang-Hahn-Preis을 수상했다.

전반적인 작품 경향

양혜규는 1994년 데뷔 이후 지금까지 시각언어에 충실하면서도 개념적인 작업을 해왔다. 이 작가의 독특한 시각언어는 종이콜라주에서 사진, 종이 작업, 비디오 에세이, 의인화된 조각, 퍼포먼스, 빛 설치작품 및 대형 설치작업 등 회화만 빼고 모두 활용한다. 그리고 재료 또한 블라인드, 전등과 전깃줄, 옷걸이, 인조 짚, 벨 등 생소한 것투성이다. 종종 시각언어에 냄새, 소리, 빛, 촉각 등 감각적 경험을 보완하기도 한다. 2018년 '볼프강 한 미술상'을 안겨준 독일 근대미술협회(GMKM)는 양혜규를 "독특한 사상가"라고 칭하며 "작업은 퍼포먼스 요소로 가득 차 있으며 정지상태인 것은 없다"라고 평가했다.[20]

그의 작업은 체제와 관습에 반하는 저항정신과 반골 기질이 배어 있다. 일상적 어휘를 특유의 반복과 상호 교차, 혼성으로 뒤얽는 어법을 통해 인류 역사와 문화, 그리고 사회의 다양한 파고와 너비를 아우른다. 양혜규는 2000년대 중반부터 바람과 빛/온기를 발하는 감각적 모티프를 사용하기 시작했고, 대략 이 시기부터 공간에 대한 이중적 속성을 지닌 블라인드를 적극적으로 활용해왔는데, 다양한 작업들 가운데 이 블라인드 설치작은 그를 대표한다.

20 루드비히 미술관은 그의 붉은색 대형 블라인드 설치작품 <조우의 산맥> 2008을 소장했다. 역사적 사건과 인물이 구조적으로 어떤 관계를 형성하는지 보여주는 작품이다.

공간을 구획하면서도 완전히 막지 않고, 차단하면서도 연관을 맺게 하는 블라인드는 작가가 추구하는 미적 개념에 부합하는 것이었다. 그의 블라인드 연작은 이렇듯 이분법을 벗어난 블라인드의 양가적 특성을 여러 방식의 구조로 변조시킨 작업이다. 그중 〈솔 르윗 뒤집기–세 개의 탑이 있는 구조Sol LeWitt Upside Down – Structure with Three Towers〉2015는 중요성이 큰 작품인데, 거대한 스케일로 테이트 모던에 소장, 전시되어 있다. 이 작품은 제목에서 알 수 있듯, 솔 르윗의 〈세 개의 탑이 있는 구조〉1986를 직접적으로 참조한다. 미니멀리스트 솔 르윗의 작업은 규칙에 따라 반복적인 단위로 이뤄진 구조를 갖는다. 단위는 기하학적 큐브로서 구조의 부피는 절제된 프레임에 따라 결정된다. 양혜규는 이를 블라인드 면들의 수평과 그 입체 구조로 대치했다고 할 수 있다.

작가는 전시를 '연애'라고 비유한 적이 있는데, 그의 연애는 열애임이 확실하다. 2018년 쾰른의 루드비히 미술관Museum Ludwig에서 대규모 회고전을 가진 양혜규는 총 415페이지에 작품 1,444점을 실은 전작 도록을 냈다. 40대 후반의 작가로서 상당한 다작이 아닐 수 없다. 세계의 다양한 미술관에서 전시를 하며 그 공간과 역사에 맞는 내용으로 작업을 선보이는 것은 당연하다. 그는 말했다. "미술관과 갤러리, 비엔날레가 위치한 도시와 사회적 문맥을 이해하고 너무 황당하지 않은 전시를 만들어야 한다. 어디서든 왜 이런 선택을 했는지 설명이 되는 전시를 하고 싶다."21 그래서인지 양혜규가 2015년 삼성 리움에서 첫선을 보인 〈매개자〉 연작은 한국인의 정서와 친숙한 작업이었다. 동시에 디지털 첨단을 자랑하는 서울 한

복판, 그것도 '삼성'의 미술관에서 짚으로 만든 조각들이라니? 그런데 그것이 이 전시의 주제였다.[22] 문명의 발달로 인해 인간이 상실한 근본적인 것을 상기하고 회복하려는 것. 이 〈매개자〉 연작 중 하나인 〈매개자-털난 드래곤 볼The Intermediate - Hairy Dragon Ball〉 2015은 다른 작품과 마찬가지로 짚straw으로 만든 조각이다.[23] 민속적 느낌을 물씬 풍기는 짚은 인간 문명에 보편적인 것이다. 이러한 전통적인 소재를 활용한 양혜규의 작업은 유사성과 차이를 넘으며 서로 교차하는 혼종 문화를 다룬다. 그리고 이것이 매개하는 역할을 주목했다. 분단의 경계를 흐리고, 분리를 매개하려는 그의 일관된 주제를 볼 수 있다.

21 『매일경제』 2019년 1월 28일자 인터뷰 기사 재인용.

22 『코끼리를 쏘다 象 코끼리를 생각하다』는 본래 조지 오웰과 로맹 가리의 소설에서 차용했다지만, 코끼리가 상징한 자연생태계 및 잃어버린 인간 본연의 속성은 〈매개자〉 연작이 소환시킨 '상실된 한국적 정감'과 떼려야 뗄 수 없어 보인다.

23 여기서 실제 짚보다 인공 짚을 사용한 것은 원시적 과거에의 향수가 아닌, 그보다 좀 더 복잡한 동시대적 감성을 이끌어 내는 효과가 있다. 다시 말해, 순간적인 것과 영원한 것, 자연적인 것과 인공적인 것, 문명과 자연, 속세와 영의 세계 사이의 '중간 상태' 말이다. 이 중간 상태란 작가의 말대로 '하이브리드'와 통하고, "시간과 공간을 넘나들고 마치 중력이 없는 듯한 상태"를 뜻한다. '매개자'라는 제목이 드러내듯, 그는 이생과 저승을 연결하는 마법사, 주술사, 무당과 같은 존재를 마음에 둔 것이다.

문화

CULTURE

Yinka Shonibare
Ai Weiwei
Shin Mee Kyung
Murakami Takashi
Suh Do Ho
Cai Guo-Qiang

잉카 쇼니바레

〈두 개의 머리를 한 방에 날리는 방법*How to Blow-Up Two Heads at Once* (Ladies)〉 2006

제국주의를 비꼬는 해학과 유머, 그 화려한 미학

어떤 상황에서든 유머와 위트를 유지할 수 있는 건 고수의 태도
다. 그런 여유를 갖기란 누구든 쉽지 않다. 해학과 유머는 인간의
지적 역량이 고도로 발휘되는 방식이다. 물론 단순한 코믹을 뜻하
는 게 아니다. 어떠한 중요한 의미를 단선적이거나 직설적이지 않
게 우의적이고 해학적으로 뒤틀어 표현할 수 있는 역량은 최상의
능력이다. 언어뿐 아니라 미술에서도 그런 방식은 수준급이다. 중
의적 표현, 패러디, 역설적 논리를 활용한 작품은 중요성이 크기에
미술사에 오래 남는다.

잉카 쇼니바레Yinka Shonibare의 〈두 개의 머리를 한 방에 날리는 방

법 *How to Blow-Up Two Heads at Once*(Ladies)〉2006은 머리가 없는 두 여성 마네킹이 현란한 무늬가 프린트된 밝은색 면 드레스를 입고 서로의 머리를 향해 권총을 들이대고 있다. 머리가 없는데 머리를 겨누고 있으니 작가의 유머 감각이 발휘된다. 분명한 것은 이들의 결투는 무의미하다. 왜 머리를 없앴을까? 우선 머리를 붙인다면, 인종과 성을 고정하게 될 테고 그러면 의미가 한정되기 때문이다. 그리고 전쟁이란 얼마나 '생각 없이(머리 없이)' 저지르는 부질없는 만행인가를 은유하기도 한다. 결국 "승자 없이 서로의 머리통을 동시에 날리는 것이 바로 전쟁이다"라는 작가의 생각을 대변하는 작품이라 할 수 있다.[24]

 쇼니바레의 대표적 작업은 이처럼 목이 절단된 신체 조형물에 무늬와 색채가 화려한 빅토리아풍 왕실 의상이나 프랑스의 로코코 의상을 입혀 귀족을 형상화한 작품들이다. 이러한 설치 조각에서 작가는 전원적이고 로맨틱한 장면뿐 아니라 성적 퇴폐와 폭력까지 시각화했다. 특히 풍자와 패러디 그리고 그 속에 깃든 신랄한 비판이 쇼니바레 작업의 특징이다. 그런데 그의 설치에 등장하는 마네킹은 언제나 이렇듯 밝고 다채로운 패턴의 면직물을 입고 있다. 그

24 『주간동아』 2009년 7월 8일자 인터뷰 기사 인용.

정체는 무엇이고, 도대체 왜 그런 옷을 입고 있는 것일까?

　마네킹들이 입고 있는 드레스의 직물은 일반적인 유럽 귀족의 드레스가 아니고 '더치 왁스Dutch Wax'라고 불리는 아프리카 천이다. 직물은 복잡하게 얽힌 식민주의 및 제국주의 역사를 갖는다. 간략히 말하자면, 인도 바틱batik 기술은 식민지 시기에 네덜란드인들에 의해 개발 및 산업화하였는데, 영국 제조사들이 이 네덜란드 모델을 카피하여 맨체스터에서 네덜란드 왁스 스타일의 직물을 생산했다. 이때 아시아인(중동)의 노동력으로 아프리카 직물에서 가져온 디자인을 만들어냈던 것이다. 이렇게 직조된 옷감은 서아프리카로 수출되었고 그 밝은 색채와 기하학적 패턴이 아프리카에서 대중화되었다. 그리고 아이러니하게도 정치적 문화적 독립투쟁과 연계되기도 하면서 아프리카 독립운동기에 확산하였다. 즉, 누구나 아프리카 전통 천이라 믿었던 직물이 실은 아프리카에서 만들어지지 않았다는 것이다. 이를 깨달은 쇼니바레는 이처럼 아시아에 뿌리를 두었지만, 서구인들에 의해 만들어지고 아프리카 대륙으로 흘러 들어간 더치 왁스에서 '제국주의' 코드를 읽어내어 작업에 활용했다.

　검은 피부를 갖고 백인 중심의 사회에서 성장한 쇼니바레는 서구문화에 녹아 있는 유럽중심주의 그리고 인종차별의 상황을 비판

적으로 다룬다. 특히 제국주의와 식민주의가 가져온 왜곡된 역사 인식을 드러내고, 이분법으로 분리될 수 없는 흑과 백의 얽힌 역사를 보여준다. 그리고 이를 표현하는 해학적이면서 우의적인 그의 언어는 흑백을 막론하고 설득력을 갖는다. 작가는 말했다. "아무리 그 안에 진지한 메시지가 있다고 해도 아름다움을 즐기고 재미있게 볼 수 있도록 하는 것이 내가 예술가로서 가장 중요하게 생각하는 부분이다."[25]

그의 태도에서 보는 여유와 지적 유머에 많은 이가 감동을 받는다. 그래서인지, 영국의 아프리카 식민지배를 꼬집은 쇼니바레에게 영국 왕실은 2004년 대영제국의 훈장인 'MBEMember of the Most Excellent Order of the British Empire'를 기꺼이 수여했다. 이를 받은 작가는 자신의 이름에 그 명칭을 공식적으로 추가했다. 'Yinka Shonibare MBE'라는 그의 이름 자체가 흑백으로 분리할 수 없는 이들의 관계를 상징하는 듯하다.

25 『헤럴드경제(대구)』 2015년 6월 1일자 인터뷰 기사 인용.

런던에서 태어나 세 살 때 나이지리아 라고스Lagos로 이주했고, 열일곱 살 때 다시 런던으로 돌아와 학업을 이어갔다. 1984-1989년 바이엄 쇼 미술대학Byam Shaw School of Art에서 순수미술을 공부하고, 1989-1991년 골드스미스 대학Goldsmiths College에서 석사학위를 받았다. 2003년 골드스미스 대학의 명예교수가 되었으며, 2013년 영국왕립예술대학에서 명예박사 학위를 받았다.

쇼니바레는 2002년 카셀 도큐멘타, 2007년 베니스 비엔날레에 참가했다. 1989년 바이엄 쇼 갤러리Byam Shaw Gallery에서 첫 개인전을 가졌으며, 그 밖의 전시로 《Mother and Father Worked Hard So I Can Play》Brooklyn Museum of Art, Brooklyn, 2009-2010, 《MCA Chicago Plaza Project: Yinka Shonibare MBE》 Museum of Contemporary Art Chicago, Illinois, 2014 등이 있다. 국내에선 2015년 대구미술관에서, 2018년 부산 시립미술관에서 대규모 개인전으로 선보였다. 2004년 영국 MBEMost Excellent Order of the British Empire 훈장을 받은 후 자신의 이름 뒤에 MBE를 붙여 그는 'Yinka Shonibare MBE'라고 불린다. 2019년 대영제국훈장CBE을 받은 후에는 이를 'CBE'로 교체하여 사용하고 있다.

전반적인 작품 경향

잉카 쇼니바레는 나이지리아계 영국 작가로, 열여덟 살이 되던 해 희귀병(척수염)에 걸려 반신마비를 초래한 신체장애를 갖게 되었다. 조수들의 도움 없이 작업이 가능하지 않은 악조건 속에서도 그는 1997년 《센세이션》전을 통해 주목받았던 yBa의 일원이었고, 2004년 터너상 최종 후보, 2010년 영국 왕립미술학교 정식회원 추대 등으로 그 입지를 탄탄히 구축해왔다. 백인 중심 사회에서 변호사로 활동했던 아버지의 경험, 그리고 유럽문화의 한중간에서 완벽한 영어를 구사하는 유복한 흑인 장애인으로서의 사적 경험이 쇼니바레 작업의 기반을 이룬다. 자신이 체화한 혼종성을 바탕으로 순수하고 단일한 정체성에 대해 의문을 제기하고, 다문화적 정체성에 대한 인식을 높이는 작업을 제작해왔다.

식민지국의 문화적 혼성과 역사의식을 기반으로 작업을 하면서 쇼니바레는 오늘날 아프리카 현대미술을 대표하는 작가로 성장하였다. 2000년대 초 세계화의 맥락에서 인종과 계급 등을 다루며 문화 정체성, 식민주의를 탐색한 작업으로 평가받는다. 그의 작업은 회화, 조각, 사진, 설치, 최근에는 영상과 퍼포먼스에 이르기까지 다양하다. 특히 그는 '정체성의 구축'이란 주제를 탐색해왔으며 아프리카와 유럽 사이에 얽힌 연관 관계를 비중 있게 다룬다. 이를 위해 서양미술사와 문학을 탐구하며 '오늘날 집합적 정체성을 구성하는 것이 무엇인가'를 질문한다. 자신을 '포스트–식민적' 혼성이라고 부르는 쇼니바레는 문화적 규명과 국가적 정의가 갖는 불합리한 의미를 고민한다.

1994년 이래 그의 작업에서 주된 재료는 밝은색의 소위 '아프리카' 직물이다. 런던 브릭스톤 시장에서 이 '아프리카스러운' 원단을 구매한 작가는 사람들이 전형적인 아프리카적인 것이라 여기나 실제로는 아프리카의 것이 아니라는 점에 착안하여, 제국주의와 식민주의의 역사를 드러낸다. 이처럼 재료의 선택에서 이미 자신의 비판의식을 보인 그는 이를 다양하게 활용했다. 천을 캔버스에 펼쳐 그 위에 물감을 두껍게 바르거나 18세기 유럽 드레스로 만들어 머리 없는 인물을 입히곤 했는데, 특히 후자로 잘 알려져 있다.

그러한 작업 중 예컨대, 〈그네(프라고나르를 기리며)The Swing (after Fragonard)〉2001는 쇼니바레가 18세기 로코코 작가 프라고나르의 회화를 참조하여 만든 설치작품이다. 원작 회화에서는 그네를 타는 와중에 구두가 벗겨지고 치마가 뒤집히는 여인을 지켜보는 두 명의 남성이 등장한다. 그러나 쇼니바레의 설치에는 그네를 타는 여성만이, 그것도 검은 피부의 마네킹으로 등장한다. 그리고 마네킹의 머리를 없애버려 프랑스 혁명에서 귀족들이 처한 단두대의 운명을 암시했다고 볼 수 있다. 한편 관음증을 즐기는 두 남자들의 자리는 갤러리의 관객이 차지하게 된다. 이러한 구성에서 마네킹은 그의 전매특허인 네덜란스 왁스 천으로 된 드레스와 구두를 입고 '아프리카적' 밝은 색채를 과시한다. 원작 회화의 감각성은 유지하면서도 쇼니바레 방식으로 패러디한 것이다. 따라서 '아프리카 전통의상'으로 여기는 더치 왁스를 입고 있는 쇼니바레의 조각들은 아프리카를 상징적으로 보여주면서 동시에 지난 수세기에 걸쳐 인종차별적 제국주의 침탈을 서슴

지 않았던 강자들에 대한 비판을 드러낸다.

그리고 〈병 속의 넬슨 제독의 배*Nelson's Ship in a Bottle*〉는 2010년 트라팔가 광장 네 번째 좌대에 설치된 작품으로, 2010년 5월부터 2012년 1월까지 전시되었다. 이 작품은 1805년 10월 21일 트라팔가 해전 중 넬슨 제독이 사망한 HMS 빅토리Victory호의 1:30 복제품을 병 속에 넣은 것으로써, 원래 배와는 다르게 돛을 아프리카 천으로 제작하였다. 역사상 문화적으로 복잡하게 '교배'된 배경을 갖는 직물을 서구의 역사에 이질적 요소로 개입하게 한 것이라 할 수 있다. 이처럼 쇼니바레는 '아프리카'의 전형으로 인식되는 재료를 활용하여 인종과 계급, 그리고 성의 요소들을 화려한 색채와 유럽식 어법으로 표현해냈다. 작가는 이 작품에 대해 다음과 같이 말했다. "시대정신zeitgeist을 포착하여 이민자들을 축하하며 그들이 인간으로 보이도록 의도한 것이다." 제국주의와 식민주의로 점철된 유럽과 아프리카의 역사를 비판적으로 다룬다 하더라도 그 방식이 중요하다. 중의적이면서 위트 있는 쇼니바레의 수사가 발휘되는 대목이다.

주로 팝 문화, 역사와 제국주의에서 작업을 참조하면서 쇼니바레는 아프리카중심적 진정성에 대한 기대를 유희하며, 민족주의적 태도를 비판적으로 탐색한다. 그는 유럽의 사상과 이론을 주목하며 지적 탐색을 병행해가는 작가인데, 포스트모더니즘 중 특히 해체주의와 기호학, 문화담론에 관심을 둔다. 기호학과 연관해서는 '표상의 전략politics of representation'에 각별한 흥미가 있다는 것을 알 수 있다. 또한 그는 자신에게 큰 영향을 준 철

학자로 자크 데리다Jacques Derrida와 장 보드리야르Jean Baudrillard를 꼽는다. 그리고 관람자들이 자신의 작품을 대할 때 인종 문제의 견지에서만 국한해 보지 않기를 주문하는데, 이 점이 중요하다고 볼 수 있다. 미학적 고려, 디자인에의 관심, 그리고 기호학적 맥락 등을 통해 쇼니바레의 작품을 볼 때, 우리는 인종차별을 벗어난 제대로 된 관람자의 시선을 가질 수 있는 것이다.

아이웨이웨이

〈의자들 *Stools*〉 2014

중국적인 너무나 중국적인

　큰 공간을 채우는 일은 누구에게나 부담이다. 그건 미대 학생이든 세계적 예술가든 다르지 않을 것이다. 미술대학 회화과의 졸업 과제 중 100호(130×162cm) 캔버스 완성이 있는데, 학생들은 이를 '100호짜리 공포'라 부른다. 채울 공간이 그림이든, 건축 설치든 커다란 빈 공간은 작가에게 자유일 수도 있지만 두려움일 수 있다. 하지만 오늘날에는 세계적 작가라면 물리적 규모를 감당할 수 있어야 한다.

　중국 출신으로 국제적 명성을 지닌 작가 아이웨이웨이가 독일 베를린에 있는 마틴 그로피우스 바우Martin-Gropius-Bau 미술관의 중앙 홀을 채워야 했을 때도 마찬가지였을 거다. 그는 나무의자 6,000개

를 중국에서 직접 가져와 3,000m²가 넘는 바닥 전체를 메웠다. 등받이와 팔걸이가 없는 단순한 모양의 나무의자를 설치한 작품, 〈의자들Stools〉 2014이다. 명나라 이후 수백 년간 중국 시골에서 실제 사용된 의자들이다. 이 의자들이야말로 중국 변방의 오래된 미학을 보여준다고 여겼던 작가는 이 작업을 자신의 특별 전시 《입증Evidence》 2014의 대표작으로 선보였다.[26]

〈의자들〉은 그 규모와 수량에서 가히 '대륙적'이다. 마치 동양화의 여백을 보는 듯, 벽 등 다른 공간은 그대로 비워두고 바닥만 촘촘히 채웠다. 의자들은 서로 밀착된 채 미술관 중앙 홀의 바닥을 완전히 뒤덮었다. 위에서 전체를 내려다보면 제각기 다른 재질과 빛바랜 색깔이 스크린 픽셀을 연상시킨다. 수백 년 동안 사용된 흔적과 마모를 지닌 의자들은 그 자체로 대규모 추상화가 됐다. 19세기 서구 미술관과 묘한 조화를 이루며 중국의 장구한 역사와 엄청난 수량을 과시한 셈이다. 인해전술을 연상시키는 이 작품은 과연 중국적이다.

아이웨이웨이가 〈의자들〉에서 보여준 지극히 '중국적'인 특징은

26 《입증Evidence》은 4월 3일부터 7월 7일까지 베를린의 마틴 그로피우스 바우에서 열렸다. 전시 제목인 《입증》은 미국의 텔레비전 범죄 시리즈를 통해 법정에서의 '증거 proof'라는 의미로 영어권 국가에서 통용된다. 아이웨이웨이는 자신의 정치적 항거를 위해 이를 의도적으로 사용했다.

다른 작업에서도 일관성 있게 볼 수 있다. 말하자면, 충격적일 정도로 다수의 오브제와 사람이 관여된다는 점이다. 중국이 가진 숫자의 위력은 대단하다. 대표적으로, 2010년 테이트 모던 터바인 홀에서 그가 보여준 〈해바라기 씨앗*Sunflower Seeds*〉은 놀랍지 않을 수 없다. 작디작은 해바라기 씨가 홀 바닥을 가득 채웠는데, 중국 진더전의 도공 다수가 동원되어 자기를 만드는 전통 수작업으로 공동 제작한 설치작업이었다. 수량이 상상을 초월하고 무엇보다 사람의 흔적이 스며 있다. 이러한 발상은 다른 문화의 작가라면 가능하지 않았을 것이다. 그의 작업에서 근본적인 발상의 전환은 문화적 차이에서 온다는 것을 확인한다. 차이는 창작이고 그 뿌리는 문화에 있는 법이다.

아이웨이웨이는 미술가이자 건축가이자 정치가로서, 전시를 통해 관람객들이 아이러니한 역사적·정치적 함축을 발견할 수 있게 한다. 이것이 아이웨이웨이가 작품을 통해 세상에 전달하고자 하는 메시지였다. 이 전시에는 위의 〈의자들〉, 〈상하이로부터의 기념품 *Souvenir from Shanghai*〉, 색칠된 도자기 시리즈 등이 제시되었다. 작가에 따르면 〈상하이로부터의 기념품〉은 그의 개인사와 정치사가 깊게 연결된 작품이다. 그 설치작품은 자딩구Jiading district에 있는 말루 마을Malu town에서 만들어진 물건들로 구성되어 있다. 이 지역은 아이웨이웨이가 정부 당국의 요청에 따라 작업실을 짓도록 초대된 곳

이다. 하지만 그 건물이 지어졌을 때 그가 정부에 대해 노골적으로 비판했다는 이유로 건물을 파괴하겠다는 위협을 받게 되었다. 〈상하이로부터의 기념품〉은 이에 대한 저항으로 제작하게 된 것이다.

독일에서의 전시를 위해 아이웨이웨이는 2년여 동안 준비했는데, 정작 이 특별전에 참석할 수 없었다. 그는 반체제 작가로 낙인찍혀 2011년 체포된 이후 출국이 자유롭지 못했던 것이다. 그의 시위는 나무의자 6,000개가 침묵으로 증언하듯 묵직하며 압도적이다. 지극히 중국적인 작가가 정작 중국에선 환영받지 못하니 아이러니가 아닐 수 없다.

중국 베이징에서 태어나 지금도 여전히 베이징에서 활동하고 있다. 중국 현대시인인 부친 아이칭Ai Qing의 반공운동으로 어린 시절 추방당해, 1976년 마오쩌둥 사후 문화혁명이 끝난 후 베이징으로 돌아왔다. 1978년 베이징 필름 아카데미에서 애니메이션을 전공했다. 1981-1993년 미국 뉴욕 유학생활을 하였고, 파슨스 디자인 스쿨Parsons School of Design과 1983-1986년 뉴욕의 아트 스튜던츠 리그The Art Students League에서 수학했다. 1993년 아버지의 지병으로 중국으로 귀환, 1999년 베이징 북부에 직접 작업실을 설계하여 현재까지 50가지가 넘는 프로젝트를 실행했다. 2008년 스위스 건축가 헤어초크＆드 뫼롱과 베이징 올림픽 스타디움을 공동 설계했다. 정부가 폐쇄하기 전까지 2006-2009년 인터넷 블로그를 운영하며 자신의 드로잉과 일상을 기록했고, 하루 10만 명이 넘는 사람들이 그의 블로그를 방문했다.

아이웨이웨이는 2007년 카셀 도큐멘타에 참여했으며, 개인전으로는《Ai weiwei: According to what?》Mori Art Museum, Tokyo, 2009, 《So Sorry》Haus der Kunst, Munich, 2009, 《Ai Weiwei: Evidence》Martin-Gropius-Bau, Berlin, 2014가 있다.

2010~2013년 4년간 연속으로 『아트 리뷰*Art Review*』지가 선정한 세계의 영향력 있는 현대미술가 100인에 이름을 올렸다. 국내에서는 2008년 갤러리현대에서 첫 개인전을 열었다.

전반적인 작품 경향

아이웨이웨이의 작업은 문화의 핵심을 다루는 미술 분야에 시사점을 제시한다. 그가 베를린에서 선보인 〈의자들〉을 비롯해 다른 여러 작업은 중국의 장구한 역사와 엄청난 수량을 과시하고 사람의 흔적 및 수공이 관여된다. 그가 아무리 다른 주제와 재료를 선택해도 그의 작업에선 중국 문화의 특성을 일관성 있게 볼 수 있다. 여기에 하나 더 추가한다면 그의 정치적 저항 활동이다. 오늘날 중국의 억압적 정권에 저항하고 인권을 주장하는 일은 중국 사회 자체를 작품의 내용으로 다루는 것이니 이보다 더 '중국적'일 수는 없다. 문제는 그 정치적 내용이 미술작업에 제대로 녹아 작품 자체로도 가치를 지니는가이다. 그의 정치참여적 미술이 일정 부분 설득력을 담보하는 지점이다.

그는 정치 운동가로서도 활발한 활동을 해왔다. 중국 정부에 대한 그의 정치적 저항은 세계적 반향을 일으켰는데, 특히 서구에서 그의 명성은 중국 정부도 인정하지 않을 수 없을 정도다. 그의 정부 비판은 신변의 위험이 따를 정도로 근본적이다. 이러한 내용을 담은 그의 블로그는 앞서 언급했듯, 2006년에서 2009년까지 거의 4년간 매일 진행되다가 결국 강제 폐쇄되었다.[27] 그는 무엇보다 작품으로 오늘날 중국 사회의 표면 아래 곪아

있는 부정부패를 고발해왔다. 예컨대, 쓰촨성Sichuan 대지진 당시, 부실 공사의 학교 건물이 붕괴되어 5,000명 이상의 어린 학생이 사망한 사건을 주제로 설치작업을 제작한 것을 들 수 있다. 〈곧바로Straight〉 2008-2013라는 이 작품은 2013년 베니스 비엔날레에 전시되었고, 그는 이를 통해 정부의 과실을 전 세계에 알렸다.[28] 그는 또한 2008년 베이징 올림픽 경기장을 디자인하는 데 공동으로 기여했으나, 올림픽 행사과정을 '선전용 쇼'라고 부르며 정부의 부패를 비난하였다.

이러한 아이웨이웨이의 행보에 중국 정부는 강압적 태도로 대응했다. 그는 탈세 등의 죄명으로 2011년에 감금되었고, 이는 중국 안팎의 뜨거운 주목을 받았다. 당시 런던 테이트 미술관에서는 때마침 그의 전시가 열리고 있었는데, "아이웨이웨이를 석방하라"라고 쓴 커다란 배너를 건물에 올릴 정도였다.

27 아이웨이웨이의 블로그가 중국 정부에 의해서 폐쇄될 때, 2,700개의 포스트와 수천 개의 사진과 수백만 개의 코멘트가 삭제되었다.

28 어린이 사상자들이 다수 발생한 쓰촨성 현장에서 발굴한 150t의 강철봉을 '곧바로' 펴서 가지런히 놓고 엄숙한 광경을 연출한 설치작품이다.

신미경

〈웅크린 아프로디테*Crouching Aphrodite*〉 2002

문화번역: 창조를 위한 참조

창조는 참조에서 비롯된다. '해 아래 새로울 것 없다'라는 말을 실감해야 비로소 자신만의 것을 만들 수 있다. 수직적으로 역사에서 참조하고, 수평적으론 다른 문화에서 가져오면 새로운 것을 위한 자료의 보고寶庫가 마련된 셈이다. 무無에서 유有를 만드는 것은 신의 방식일 뿐, 명작은 다름 아닌 풍부한 자료에서 비롯된다. 그렇기에 창작인은 남의 것을 자주 보고 읽어야 한다. 특히 현대의 예술은 타자의 아이디어와 작품을 보란 듯 가져온다. 물론 참조와 인용의 출처를 분명히 하는 건 기본이다. 출처를 제대로 밝혀야 나만이 갖는 '차이'가 극명해지고, 이 차이가 바로 창작의 꽃이 된다.

때론 전혀 엉뚱한 곳에서 작품의 영감을 얻기도 한다. 가령 가장 서구적으로 여긴 것이 자연스레 한국적 작품으로 전환될 수도 있다. 서울과 런던을 오가며 활동하는 작가 신미경이 그렇다. 그의 작품에서는 전형적인 그리스 여신상이 30대 한국 여인의 평범한 누드로 바뀌었고, 견고한 대리석이 쉽게 녹는 비누로 변했다. 신미경의 〈웅크린 아프로디테Crouching Aphrodite〉 2002는 원작 아닌 미술사 도판을 보고 포즈를 취한 작가 자신의 몸을 석고로 뜬 후 이를 다시 비누로 조각한 것이다. 비누로 만든 그의 고대 조각상은 대영박물관에 전시됐을 정도로 영국 미술계에 깊은 인상을 남겼다.

이 작품은 서양의 고대미술에서 가져온 형식에 동양인의 실제 몸을 재현한 것이다. 서양과 동양, 고대와 현대의 조합이다. 작가는 서구 고전의 전형에 한국을 '이식'시켰을 뿐 아니라 고대 조각의 권위와 영원성을 상징하는 대리석을 비누라는 일상적이고 한시적인 재료로 대치했다. 이 파격적 발상은 원작의 속성과 문화 정체성을 고정적으로 보지 않은 데에서 기인한다. 원본에 대한 참조가 명확하니 차이가 돋보인다. 신미경의 작업은 특히 '문화번역'이라 할 수 있다. 그의 눈에 대리석 조각은 비누같이 매끈해 보였고 서구 고전의 여신상 위에 한국 여인의 몸이 겹쳐 보였다. '코리안 아프로디테'가 구상된 순간이었다.

신미경의 조각 재료는 평범하고 일상적인 비누다. 조각은 전통적으로 대리석이나 청동으로 만들어졌고, 현대에는 철, 콘크리트, 레진 등 다양한 재료가 활용돼왔다. 또 조각품을 오래 지속시키기 위해 가능하면 견고하고 단단한 재료가 선호되었다. 그러나 신미경의 경우, 이 같은 조각의 근본 생리를 뒤집은 셈이다. 비누와 같이 취약한 재료가 본격적인 작업의 재료로 사용된 경우는 여태 없었기 때문이다.

작가는 런던에서 고대 조각 복원가가 오래된 조각상을 정성스레 세척하는 모습을 지켜보며 "미술작품이 시간의 흐름과 더불어 가치가 축적된다는 사실을 깨달았다"라고 말했다. 그 후로 그는 미술관에 있는 마모된 돌조각들에서 시간의 감각을 느꼈다. 시간이 지나면서 견고한 대리석이 마모되는 과정은 인생무상과 삶의 허무를 보여준다. 신미경의 비누 조각은 그 부분을 부각시키고 우리로 하여금 기념물에 대한 덧없는 인간의 권위와 욕망을 앞당겨 보여준다.

작가는 말한다. "비누는 아주 평범한 일상의 재료다. 그러나 쉽게 닳아 없어지는 특성으로 인해 시간의 흐름을 압축적으로 보여준다." 그리스 조각 등 오래된 유물을 모각하며 시간의 흔적과 문화적 가치에 대해 자문하는 것이다. 더욱 놀라운 것은, 작가가 더 나아가 종종 그러한 기념물의 마모에 우리를 적극 개입시킨다는

발 상 의 전 환

사실이다. 이를테면, 미술관 화장실 세면대 옆에 그리스 조각이나 불상 등 정교한 비누 조각을 놓고 대중들이 일정 기간 사용하게 한 후 전시하는 것이다. 반신반의하며 비누 작품을 사용한 사람들은 조각의 물리적 중량감, 촉감, 향기 등 오감으로 작품을 느끼게 된다.

신미경의 〈웅크린 아프로디테〉는 일종의 '코리안 아프로디테'라 할 수 있다. 고대 조각상의 형태대로 작가 자신의 몸을 석고로 뜬 후 비누로 조각한 작품이다. 누구나 알 수 있는 서구 고전의 전형을 한국인으로 변형시켰는데, 그 전이가 억지스럽지 않고 자연스럽다. 원본에 대한 참조를 명확히 하는 것이야말로 창조의 전제조건이라 볼 수 있는데, 신미경의 작업은 이에 대한 좋은 사례다. 작가는 작품의 영감을 받기 위해 수없이 다른 작품, 특히 선배 작가들의 작업을 보면서 생각의 보고寶庫를 확장해야 한다. 신미경은 영감을 위한 참조를 명확히 하여 자신의 사고가 가진 차이를 제대로 드러낸 셈이다.

작가가 '번역'이라는 제목을 고수하듯 그의 작업에서는 그리스와 한국, 서양과 동양 사이의 문화번역이 이루어진다고 볼 수 있다. 문화의 번역은 오늘날 중요한 화두이다. 좋은 번역은 고지식한 직역도 아니고 주관적 의역도 아닌 중용과 균형을 요구한다. 그와 같이 문화와 문화 사이의 번역도 번역자의 의식 있는 역할이 중요

하다. 타문화를 참조하여 들여올 때, 먼저 내가 '어떤 점에서 무슨 의도로 가져오는가'를 인식하는 것이 필요하다. 그리고 문화 '이식'의 과정에서 원본과 어떻게 다르게 진행되는가를 주목하여, 이를 자신만의 '차이'로 발전시키는 것이다. 이러한 구조는 미술 영역 이외 다른 분야에서도 마찬가지다. 여행과 이주가 많아진 요즘 세계화 시대에 내 삶을 기획하는 방식에도 활용할 수 있다.

신미경Shin Mee Kyung, 1967–

청주 출신으로, 현재 서울과 런던을 오가며 활동하고 있다. 1990년 서울대학교에서 조소를 전공하고, 1993년 동 대학원에서 석사를 마쳤다. 1998년 런던의 슬레이드 미술대학Slade School of Fine Art에서 조각으로 석사학위를 받았고, 2017년 런던 왕립미술대학Royal Collage of Art에서 세라믹과 유리 전공으로 석사학위를 취득했다.

신미경은 2008년 난징 트리엔날레, 2011년 베니스 비엔날레 특별전에 참여했다. 해외의 경우 2011년 런던에서 열린 헌치 오브 베니슨 갤러리 Haunch of Venison Gallery 전시가 대표적이고, 이후 2015년 상하이 학고재, 2019년 런던 바라캇 갤러리Barakat Gallery 등 다수의 갤러리에서 전시를 가졌다. 국내에서는 성곡미술관 2002, 서울대미술관 2008, 국제갤러리 2009, 국립현대미술관 2013, 아르코미술관 2018에서 개인전을 개최했다. 2013년 국립현대미술관이 주관하는 올해의 미술작가상, 그리고 2015년 싱가포르 프루덴셜 아이 어워즈Prudential Eye Awards를 수상한 바 있다.

전반적인 작품 경향

서양에서 신미경의 작업이 그 가치를 인정받는 요인은 재료로 인한 발상의 전환과, 그 놀라운 수공craftmanship에 있다. 이는 서양의 조각상뿐 아니라, 동양의 도자기에서도 인상적이다. 그리스 조각, 기마상이 대리석처럼 속이 꽉 찬 비누 덩어리로 형성된 조형이라면, 도자기 작업은 원본 도자기와 같이 속이 비어 있다. 신미경의 비누 도자기 작업은 2007년 대영박물관 한국관에 전시됐던 '달항아리 프로젝트'로 거슬러 올라간다. 당시 그는 조선시대 대표 유물인 달항아리를 비누로 복제해 원본과 바꿔 전시했다. 이 작업은 신미경이란 작가의 명성을 공고히 하는 계기가 됐는데, 당시 관람객들은 이 비누 조각을 의심 없이 원본으로 여기고 감상할 정도였다. 그의 비누 조각과 유백색 달항아리의 색상과 형태가 눈으로 식별할 수 없을 정도로 유사하게 표현됐다. 신미경은 2011년, 이러한 방식의 도자기 작업을 포함해 그동안 작업한 300여 점의 작품을 런던의 헌치 오브 베니슨 갤러리에서 대거 선보였다. 영국 대표 갤러리에서의 이 개인전은 그가 서구 미술계의 주류에서 인정받았다는 점을 확인한 셈이다. 이 전시에 포함된 〈번역Translation-Vase〉 연작에서 작가는 도자기의 형태는 물론 화려한 색감과 문양까지 놓치지 않고 고스란히 복제했다. 문양을 상감하거나 천연염료로 그림을 그리는 일 또한 온전하게 작가의 손으로 이루어졌다.

최근 신미경은 런던에서 공공 조각인 거대한 기마상을 비누로 만들었다. 2012년 런던 한중간 캐번디시 스퀘어에 설치된 〈비누로 새기다: 좌대 프로젝트Written In Soap: A Plinth Project〉이다.[29] 비누 재료를 야외 기상 변

화에 따른 풍화작용을 겪는 대형 조각에까지 사용했다는 점이 주목할 만하다. 보통 청동이나 철을 사용하는 공공 조각을 쉽게 소멸되는 비누로 조각한다는 것은 충격이 아닐 수 없었다. 쉽게 변형되는 비누 기마상이 1년 후 실내로 옮겨질 때 유물처럼 변할 것을 감수하고, 작가는 자연의 풍화작용을 기꺼이 수용했다. 이 조각상은 런던에 설치된 후, 한국(과천 국립현대미술관)[30]과 대만에도 세워졌다. 동일한 기마상이 그것이 놓인 광장의 장소 특유의 기후 조건에 따라 변하게 되는 것이다. 신미경의 일관된 주제인 '번역Translation'에 적합하다는 것을 알 수 있다.

　서양 고전조각의 비누 복제는 작가가 런던의 슬레이드 미술대학을 다니던 대학원 시절에 시작되었다. 학교 본관 앞에 서 있던 19세기 이탈리아 조각가 에밀리오 산타렐리Emilio Santarelli의 조각상을, 앞서 언급했듯, 복원가가 세척하는 것을 지켜보던 중 영감을 받았다. 그는 예술작품, 특히 조

29　이 작품은 2012년 공공미술 프로젝트의 일환으로 런던 서쪽의 옥스퍼드 서커스 Oxford Circus 근처 런던 패션 대학London college of Fashion 뒤편에 위치한 캐번디시 스퀘어 Cavendish Square에 세운 컴벌랜드 공작Prince William Augustus, Duke of Cumberland의 비누 상이다. 무려 1.5t에 이르는 비누를 사용해 세운 이 기마상은 4년에 걸친 문헌연구와 제작과정을 거쳐 탄생했다. 비누로 만든 기마상은 1년 동안 캐번디시 스퀘어의 빈 좌대에 세워져 풍화작용으로 인한 변형을 거친 후 다시 전시관 실내로 옮겨 설치되었다. 이 파격적인 작품은 제작과 동시에, 현지 미술계와 대중의 깊은 관심을 받았다.

30　신미경은 국립현대미술관이 주관하는 '2013 올해의 미술작가상' 후보 네 명 중에 포함됐다. 그는 '트랜슬레이션-서사적 기록'이라는 전시 주제 아래 기마상을 포함해 그의 초기 작품부터 신작까지 모두 120여 점을 전시했고, 결국 수상의 영예를 안았다.

각이 지니고 있는 마모된 흔적이 시간의 축적을 나타낸다는 점에 주목하였다. 그리고 비누라는 파격적 재료로 돌이나 청동 조각의 형태와 질감을 놀랍도록 유사하게 만들면서, 특히 그 마모되는 과정을 시각화했다. 육안으로 구분할 수 없을 정도의 놀라운 수공예로 말미암아 대리석 조각이나 청자, 백자 등이 비누 조각으로 바꿔진 셈이다. 이는 신미경 작업의 '번역'이 가진 또 다른 층위다. 그는 마치 연금술사가 철을 금으로 만들 듯, 견고하게 지속되는 돌이나 도자기를 단기간에 소멸되는 비누로 변환시킨 것이다. 이러한 재료의 반전 가운데 드러나는 것은 시간 그 자체다. 요컨대, 작가는 볼 수 없는 시간을 우리 눈앞에 구체적으로 드러내 보여준 것이라 할 수 있다.

무라카미 다카시

〈타원형 금동부처*Oval Buddha Gold*〉 2007-2010

키치의 승리? 미술 전시와 시대의 변화

　수백 년의 역사를 지닌 명소, 예컨대 세계적인 왕궁 같은 곳에서 대중적인 팝아트 전시를 연다면 어떨까? 더구나 그 작품이 소비사회의 상품성을 직접적으로 드러내는, 포르노나 만화 같은 이미지라면? 바로 2010년 프랑스 파리 근교의 베르사유에서 열렸던 무라카미 다카시의 특별전 때의 일이다.

　프랑스의 자랑, 루이 14세의 베르사유궁에 '망가(일본 만화)'에서 비롯된 장난감 같은 무라카미의 작품들이 잔뜩 설치됐다. 우아하고 정교한 프랑스 문화를 격하시키는 일본의 키치(통속적 예술)라는 의견이 쇄도했다. 특히 프랑스 보수집단은 상업 미술이 태양왕 루이 14세

의 집을 망친다고 맹비난을 했다. 그러나 관장을 비롯한 전시의 주최 측은 이것이 역사의 유산과 현대미술을 대면시켜 과거와 오늘을 연결하는 기회가 될 거라며 맞섰다.

결국 '베르사유의 무라카미'라는 제목의 전시가 세계의 이목을 끌며 개최되었다. 작가는 화려한 궁전 건물의 15개 방과 넓은 야외 공원을 22점의 조각과 회화, 그리고 장식적 카펫과 램프 등으로 채웠다. 그의 작품 중 상징적으로 가장 중요한 〈타원형 금동부처*Oval Buddha Gold*〉 2007~2010는 청동과 철에 얇은 금박을 입힌 대형 조각이다. 이 작품은 베르사유궁 건물 정면과 분수대 사이에 설치되어 방문자들의 시선을 한껏 받았다.

마치 자신이 태양왕 루이 14세라도 되는 양 의기양양한 모습으로 웃고 있는 큰 입의 기괴한 이 금동상은 높이가 5.68m에 이른다. 프랑스의 17세기 왕궁 앞에 금동부처라니 엉뚱하고 우스꽝스럽다. 황금색은 명백하게 태양왕을 상징하고 경의를 표하는 것. 그러나 동시에 이후 지속한 절대왕정의 권력과 사치를 희화화하기도 한다. 팝아트 전형의 유머와 풍자가 넘친다.

전시가 베르사유 궁전의 수치인지, 옛 왕궁에 신세대의 활력을 불어넣는 것인지에 대한 열띤 토론이 벌어졌다. 논란의 현장을 눈

으로 확인하기 위해 3개월 전시 기간 베르사유를 찾은 관람객 수는 평소보다 압도적이었다. 프랑스 미술계를 전 세계가 주목하도록 만든 전시. 실제로 보면 다른 건 몰라도 과거의 찬란한 유산으로만 여겨졌던 왕궁이 오늘날의 미술과 관계를 맺은 건 확실했다. 일상의 삶과 분리돼 보이던 빛바랜 역사의 현장이 대중에게 재미있고 친근히 다가왔던 것. 좋건 싫건 미술은 시대의 변화에 민감해야 한다. 그리고 전시는 그 변화를 실감하게 하는 지표다.

도쿄에서 태어나 현재 도쿄와 뉴욕에서 활동하고 있다. 도쿄 국립예술대학Tokyo National University of Fine Arts and Music에서 일본화 전공으로 1986년 학사, 1988년 석사, 1993년 박사학위를 취득했다. 1994-1995년 모마 P.S.1 스튜디오 국제프로그램에 참여했고, 1998년 로스앤젤레스 UCLA의 예술대학School of Art and Architecture 방문교수를 역임했다. 1996년 도쿄에 그의 스튜디오 '히로폰 팩토리Hiropon Factory'를 설립했고, 2001년 이를 확장하여 신진작가 육성 및 운영, 미술 상품 개발과 홍보 등에 힘쓰고 있다.

다카시의 주요 전시로는《Summon monsters? Open the door? Heal? Or die?》Musuem of Contemporary Art, Tokyo, 2001,《Kaikai Kiki : Takashi Murakami》Serpentine Gallery, London, 2002,《ⓒ MURAKAMI》Guggenheim Museum, Bilbao, 2009,《Takashi Murakami Versailles》Versailles, 2010가 있다. 국내에선 2013년 삼성 플라토에서 대규모 회고전을 가졌다. 2008년『타임스』지의 세계 영향력 있는 100인에 선정되었다.

전반적인 작품 경향

무라카미 다카시는 일본 전통 회화를 전공했는데 이는 윤곽선과 색채의 평면적 사용을 강조하며 전통적인 일본의 소재를 그리는 회화 영역이다. 도쿄예대에서 7년간 수학하며 박사학위까지 받은 '국내파'인 셈이다. 그런 그는 해외에서 본 서구작업으로 자신의 전공과 전혀 다른 스타일의 작업을 하게 되었다. 1989년 뉴욕 여행 중 제프 쿤스의 팝적이고 에로틱한 조각을 보고 충격을 받은 무라카미 다카시는 동시대 미술의 개념을 이해하기로 결심했다. 1990년대 초부터 무라카미 다카시는 일본, 유럽, 미국의 대중 만화들을 복합하여 캐릭터를 발명해왔다. 예컨대, 첫 캐릭터였던 '미스터 돕Mr. DOB'부터 시작하여 웃는 꽃과 동물 등 다양한 캐릭터를 제작했다.

1990년대 중반, 무라카미 다카시는 '슈퍼플랫Superflat'이란 용어를 고안했는데 이는 일본 미술에서 특징적인 공간 처리 방식을 지칭하는 말로, 그래픽 디자인, 팝 문화, 그리고 순수미술이 응축되어 평면화된 다양한 형태를 함축적으로 지칭한다. 그는 일본 미술에 있는 피상성과 유아주의에 주목했고, 이를 2차원의 평면성이란 점에 착안하여 완전히 새롭게 구사했다. 팝 비디오든 카툰이든 회화든 모든 분야는 동일한 무게를 지녔기에 서로 넘나들 수 있다고 보았고, 실제로 그렇게 작업했다. 그는 2000년, 이 제목으로 전시를 기획하기도 했는데, 일본 시각문화의 다양한 측면들을 종합하는 테크놀로지 및 매체를 활용한 작가들의 작업을 선보였다. 17세기에서 20세기 초 일본 에도시대 서민 계층을 기반으로 발달한 풍속화 '우키요

에'에서 일본 만화영화 '아니메' 등에 이르기까지 전통과 현대를 자유롭게 넘나드는 파격적 기획이었다. 같은 해 동명의 전시 카탈로그이자 '슈퍼플랫' 선언이 담긴 책 『슈퍼플랫*Superflat*』을 출판하기도 했다. 요컨대 그의 슈퍼플랫은 일본의 하위문화에 기반하고 있지만, 서구의 팝아트 및 네오 팝의 영향을 적극적으로 수용한 결과라 할 수 있다. 그의 작업은 매스미디어를 통해 사회에 영향을 미치는 이미지 및 메시지의 흐름을 느끼게 한다. 그리고 이러한 흐름에 의해 공유되는 팝 문화를 확인하게 하며 그 소통의 기반을 마련한다고 볼 수 있다.

일본화와 일본 대중문화, 미국문화의 결합을 보여주는 작품으로 그의 초기 작업 중 〈727〉1996을 들 수 있다. 작품 속 캐릭터 미스터 돕은 작가 이미지를 닮은 그의 대표적인 캐릭터로 다양한 작품에 반복적으로 등장한다. 1993년 아니메와 망가 등 일본의 서브컬처 문화와 서구의 만화영화 캐릭터에 영향을 받아 제작되었다. 특히 월트 디즈니의 마스코트인 미키마우스와 일본 세가SEGA에서 제작한 게임캐릭터 소닉에 영향을 받았다. 다양한 매체를 활용하는 그는 대형 조각도 만들었는데, 〈미스 코코*Miss Ko²*〉1997는 일본의 오타쿠 문화에 영향을 받아 만들어진 첫 번째 작품이다. 'Ko'는 일본어로 소녀 혹은 어린 게이샤를 의미하며 식당 종업원을 의미하기도 한다. 그의 작품도 오타쿠 문화에서 나타나는 여성에 대한 페티쉬를 드러냄과 동시에, 이상적인 여성을 일종의 인형으로 바라보는 전통적인 일본의 여성관을 여지없이 드러내고 있다.

그가 수용한 영향 중에는 앤디 워홀의 '팩토리Factory'를 빼놓을 수 없다. 팝아트의 새로운 형태를 발전시키는 데에 워홀 팩토리의 콘셉트와 방식을 취했다고 하겠다. 조각과 회화뿐 아니라 장난감, 티셔츠, 그리고 출판물이 팀의 공동작업으로 이뤄진다. 젊은 일본 작가들이 컴퓨터 작업을 하거나 회화의 배경작업을 담당하여 그 최종단계에서 손으로 마무리한다. 그의 작품들은 미디어의 이미지나 대량 생산의 방식을 종종 수용한다. 그의 작업을 전체적으로 '네오팝Neo-Pop'이라 일컫는데, 이는 팝 문화와 고급미술 사이의 경계를 흐린 게 아니라 완전히 소멸시킨 아트라 할 수 있다. 그의 네오팝은 고급미술의 영역에서 그 주제와 캐릭터를 '샘플링(표본삼기)'하고 '리믹싱(다시썩기)'함으로써 일본 전후 소비문화를 패러디한다. 그의 팩토리 는 고가의 순수 작품과 함께 얼마 안 되는 값싼 장식품도 생산해낸다. 이 점에서 그는 경제적 부를 취하면서도, 엘리티즘과 미술계의 특권이 갖는 환상을 깨뜨린다. 잘 알려진 그와 루이비통의 공동작업은 예술과 상업 사이의 선마저 없앤 것이다.

서도호

〈틈새 집*Bridging Home*〉 2010

날아온 집: 상상력을 통한 문화 이주

누구나 집에 대한 그리움을 갖고 있다. 오랜 시간 해외여행을 하거나, 고향을 떠나 머나먼 타지에 사는 경우라면 그리움은 실제적이고 절실하다. 낯선 외국에 살 때도 내 집을 그대로 가져올 수 있다면 얼마나 좋을까? 하늘에서 별똥별이 떨어지듯, 아니면 『오즈의 마법사』에서 주인공 도로시의 집이 날아오른 것처럼 집을 옮겨올 수 없을까? 상상만 해도 즐겁다. 더구나 어린 시절 추억이 깃든 집을 어른이 돼서도 가질 수 있다면 얼마나 좋을까? 건물이 공중 부양하여 다른 곳으로 이동한다면 될 일이다. 이렇듯 엉뚱한 상상을 자유롭게 펼칠 수 있는 분야가 예술이다. 그리고 이러한 픽션을 구체적으로 실현하는 사람을 우리는 예술가라 부른다. 일찍이 19세

기 중반 샤를르 보들레르는 상상력을 예술의 최고 덕목으로 꼽지 않았던가.

　서도호의 〈틈새 집*Bridging Home*〉2010은 하늘에서 날아온 과거의 집을 상상하여 이를 실제로 구현한 작업이다. 영국 리버풀 거리 건물들 사이 느닷없이 끼어 있는 실제 크기의 한옥은 상상과 현실을 넘나드는 작업이다. 2010년 리버풀 비엔날레에 선보인 이 작업은 영국 리버풀 듀크 거리 84-86번지 두 집 사이의 공간에 한국의 전통 가옥을 만들어 넣은 건축 설치이다.

　우리는 리버풀 거리를 지나던 영국 행인의 관점에서 받은 시각적 충격을 헤아릴 수 있다. 이국적인 한국의 건축물이 하늘에서 추락하여 기존 건물에 충돌한 것처럼 보였기 때문이다. 영국 도시의 일상적 공간에 다른 문화의 옛 건물이 그대로 옮겨와 박혀 있으니 놀라울 수밖에 없다. 한국 문화의 특색을 세계적으로 선보인 작업이다. 이 작품이 비엔날레에서 센세이션을 불러일으킨 것은 당연해 보인다. 이 작품은 한국의 전통 가옥을 다른 장소로 이동, 안착시켜서 두 장소 사이에 새로운 관계를 구축해낸 것이다. 즉, 과거의 전통 한옥이 리버풀이라는 구체적 지역과 현재라는 구체적 시점에서 접붙여짐으로써 서울과 리버풀이 물리적으로 연계된 셈이다.

그런데 리버풀에서 보는 장소적 관계는 작가의 개인적 체험에 기반해 있다. 두 건물 사이에 낀 리버풀의 한옥이 작가의 고향집을 재현한 것이기 때문이다. 그의 설치작업은 어린 시절부터 축적된 공간 기억과 직결돼 있다. 익숙한 공간에서 갖는 주체의 기억은 자기 자신의 인식에 결정적이다. 특히 자신을 형성하는 문화 정체성에 핵심이 되는 공간이 집이다. 때문에 우리가 해외로 가서 다른 문화를 접하며 그곳의 낯선 집에 거주할 때 불안정과 심리적 결여(향수병)를 갖게 되는 건 당연하다.

서도호의 상상력은 동화에서 작동하는 어린아이의 사고방식을 닮아 있다. 현실적 문제나 실제 상황을 차치하고, 직접적이고 단순하게 누구나 갖고 있는 집에 대한 욕망을 그렸고 이를 미술적 실천으로 옮겼다. 그의 작업은 해외 이민자에게 자신의 집을 고향에서 옮겨올 수 있다면 어떤 기분일까를 상상하게 하고, 여행자가 어디를 가든 자신의 집을 접어 갖고 다닐 수 있다면 얼마나 좋을까를 꿈꾸게 한다. 그런데 그의 작업이 보편적 설득력을 가질 수 있는 것은 무엇보다 자신의 사적 체험에 기반하기 때문이다. 누구나 공감하는 집에 대한 심리적 연계, 그리움, 욕망을 한 작가의 삶을 통해 느끼고 구체적인 작품에서 확인하는 것이다. 다시 말해, 건축물이 갖는 문화 정체성에 개인적 체험이 자연스레 녹아들어 있다. 그의 작업이 세계적으로 돋보일 수 있는 이유는 작가의 고유한 스토리를

소재로 하여 한국의 문화적 특징을 표현해냈기 때문이다.

　리버풀의 〈틈새 집〉을 포함, 서도호의 집 설치작업은 지극히 개인적이다. 그는 어린 시절 서울 성북동의 전통 한옥에서 살았고 이후 미국과 영국으로 이주해 서구식 건축에서 살며 문화적 차이를 공간적으로 실감했다. 그리고 이러한 공간 체험을 반영한 다양한 설치작업을 보여줬다. 성북동 한옥 모형이 미국 로드아일랜드와 뉴잉글랜드의 아파트 모퉁이에 날아와 박힌 구조를 보여준 설치작업들이다. 이렇게 '접붙여진' 이질적인 건축 구조는 오늘날 세계화 시대의 문화적 관계를 시각적으로 보여준다. 〈틈새 집〉을 문화와 문화 사이의 불통과 갈등, 혹은 대립으로 볼 수도 있다. 아니면, 그것이 아무리 이질적이라도 함께 구성하는 유기적 구조로 이해할 수도 있을 것이다. 어느 쪽이든, 문화적 차이와 이질적 특성은 그대로 드러난다. 이러한 현실 감각은 〈틈새 집〉의 원본이 서울에 있고, 모형이 실물 크기라는 점에서 더 강조된다.

　서도호는 '장소의 기억'이라는 현대미술의 화두를 통해 한국 문화의 주체적 입장을 자신 있게 제시했다. 글로벌 시대 미술작업이 다양해지는 가운데 관계를 통해 타자의 미학을 공감하는 것은 모두가 환영할 만한 일이다. 차이는 관계를 통해 그 창의적 가치를 인정받고 다수에게 감동을 이끌어낼 수 있다. 그런데 글로벌 시대에

문화와 문화가 만나는 일은 조화롭지만은 않다. 현실에서는 그 이질성이 가져오는 갈등과 적대, 충돌이 빈번하다. 결국 리얼리티를 다루는 미술이 중요한 법. 서도호의 〈틈새 집〉이 강한 인상을 주는 이유다.

서울에서 태어났으며, 서울대학교 동양화과를 졸업하고 동 대학원에서 석사학위를 받았다. 1991년 미국으로 건너가 1994년 로드아일랜드디자인대학Rhode Island School of Design에서 회화를 전공했으며, 1997년 예일대학Yale University에서 조소로 석사학위를 받았다. 1997년 뉴욕을 기반으로 본격적인 작가 커리어를 시작해 국제적으로 활약해왔으며, 2010년 런던으로 이주하여 현재 런던, 서울, 뉴욕을 기반으로 활발히 활동하고 있다.

2001년 베니스 비엔날레 한국관을 대표하였고 런던의 서펜타인 갤러리 Serpentine Gallery, 2002와 《Suh Do-ho: Perfect Home》 21st Century Museum of Contemporary Art, Kanazawa, 2012-2013을 비롯한 다수의 미술관에서 전시를 가졌다. 국내에선 2012년 삼성 리움에서 《Suh Do-ho: Home within Home》이 열렸다. 현재 그의 작품은 MoMA, Guggenheim Museum, Whitney Museum, Tate Modern, Serpentine Gallery, Hayward Gallery, MMCA, Leeum, Art Sonje Center, Museum of Contemporary Art Tokyo, Mori Art Museum 등에 소장되어 있다. 그는 다수의 상을 받았으며 그중 2000년 조안미첼재단상Joan Mitchell Foundation Award과 2017년 대한민국 호암예술상이 있다.

전반적인 작품 경향

서도호는 서울과 뉴욕, 런던 등의 도시를 오가며 국제적으로 활동하는데, 특히 체험된 공간을 건축적 조각으로 시각화하는 것으로 알려져 있다. 1990년대 후반 뉴욕 미술계에서 지역성(한국성)과 보편성(세계성) 사이의 균형을 잃지 않는다는 평가를 받아왔다. 그는 가장 잘 알려진 것이 반투명한 한복 천(은조사)으로 정교하게 지은 한옥 공간작업이다.

그가 이 전통적 재질의 천을 사용해 '집home'이란 모티프를 제작하기 시작한 것은 1990년대 중반부터였다. 자신이 자란 서울의 전통 한옥과 미국 유학 시절의 아파트를 포함한 실제 크기의 집을 제작했던 것이다. 누구나 공감할 수 있는 집이라는 사적 공간에 얽힌 몸의 기억을 다뤘는데, 특히 문화적 교차로 인한 감성적 그리움, 상실의 아픔 등을 부각시킨 작품들로 중요한 논의를 이끌어냈다. 더불어 그는 개인의 친밀한 공간과 그것의 다양한 스케일, 그리고 이동성에 대해 탐색해왔다. 그의 '이동하는 집'은 한옥을 옥색 한복 천으로 정교하게 재현한 설치작업이다. 한복재료의 천을 국보급 재봉사들과의 협업으로 전형적 선비의 집(부모님의 한옥)을 모델로 만든 것이다. 그렇듯 가볍고도 유연하게 변형된 집은 세계 여러 도시를 옮겨 다니며 전시되었다. 그리고 그 전시된 도시 이름을 제목에 붙여 제목이 계속 길어지는 열린 구조를 선보였다. 예컨대, 〈서울 집/ L.A. 집/ 뉴욕 집/ 볼티모어 집/ 런던 집/ 시애틀 집/ L.A. 집〉1999은 앞으로도 그 이름이 계속 연장될 예정이다. 21세기 노마드의 시대에, 내가 어디를 가든 집이 나와 동행한다는 여행자의 상상과 욕망을 개념적으로 보여준다.

발 상 의 전 환

한복 천외에도 서도호는 초기부터 익숙하지 않은 재료나 오브제를 사용하여 다양한 설치작업을 해왔다. 예컨대, 토네이도 형태를 연상시키는 낚싯줄 더미라든지, 사람의 몸이 부재하는 다수의 유니폼 집단, 수많은 작은 플라스틱 인물형상들, 그리고 수천 개의 군견표로 제작된 한국의 전통적 옷 모양의 조각 등이다. 이들은 그의 초기작들로서, 주로 개인과 집단의 관계를 다룬 작품들이다. 다시 말해, 개인성이 억압된 채 길들여지고 권력에 착취당하고 익명성으로 순응되는 것을 시각화한다.

이 같은 서도호의 작업은 고등학교나 군대 복무 등 집단 경험에 의해 영향 받은 것이 명확히 보인다. 내공 있는 작가들이 대부분이 그렇지만, 그의 경우 특히 자신의 문화적, 교육적 배경, 그리고 환경을 작업에 십분 활용한다. 그의 드로잉에서 보는 단순하며 간결한 획의 처리는 동양화(한국화) 전공에서 오는 것이고, 이후 조소 전공은 공간성을 중시한 설치조각에서 비롯된다고 하면 그저 단순한 이해일 것이다. 동양화, 회화, 조소가 자연스레 녹아있다고 볼 수 있다. 그리고 그의 작업 주제에서 가장 중요한 것이 문화 교차와 그 공간적 표상이라면, 이는 그가 서울, 뉴욕, 그리고 런던이라는 서로 다른 도시들에서 살면서 체험한 문화적 차이를 사적 공간인 집을 통해 체험적으로 풀어낸 것이라 말할 수 있다.

그런데 그의 '이동하는 집' 연작 중 특히 돋보이는 것은 역시 실제 도시 공간에 개입해 커다란 스케일의 공공설치를 한 경우다. 본문에서 다뤘던 리버풀의 〈틈새 집〉을 제작한 8년 후, 작가는 동일한 작업을 런던의 빌딩들 사이 육교 위에 설치했다. 〈틈새 집, 런던Bridging Home, London〉 2018은

그가 런던에서 선보이는 첫 대형 야외설치로, 런던 공공예술 축제인 '아트
나이트Art Night'에서 8년째 추진하는 공공 프로젝트 '도심 속의 조각Sculpture
in the City'의 일환으로 제작되었다. 유리빌딩 건물 사이 육교 위를 걷는 보행
자들에게 놀라움으로 다가오는 한국의 전통가옥을 떠올릴 수 있다. 문화적
이질성을 극대화한 작업인데 과연 이것이 충돌이며 갈등인지, 아니면 신선
한 자극이며 해방의 탈주인지는 그야말로 이를 보는 관람자의 몫이다.

 문화적 크로스오버를 탐색하는 서도호의 집 연작에는 한옥만 다룬 게
아니다. 〈별똥별Fallen Star〉 스튜어트 컬렉션, 캘리포니아대학교 샌디에고 캠퍼스, 2012
은 평범하고 표준적인 미국 가정집을 설치한 프로젝트다.[31] 작업의 모티프
로 이제까지 '자신의 집'을 다뤘던 것과 달리, 이 대규모 작업은 '타인(미국
인)의 집'을 구현한 것이다. 실제 집 크기의 이 건축물은 대학 캠퍼스의 한
건물 모서리에 비스듬히 얹혀졌다. 건물 옥상의 아늑한 정원이 딸린 이 기
울어진 집은 작가의 상상력이 공학과 건축의 도움을 받아 실현된 것이었
다. 처음에 대부분 불가능하다고 여겼던 이 프로젝트는 이들의 공동작업
으로 결국 성공을 보았고, 이후 누구나의 고향집처럼 친숙하고 편안한 공
간으로서, 개인을 위한 집이면서도 모두의 집, 공동의 공간으로서의 역할
을 제대로 담당하고 있다.

31 서도호는 〈별똥별: 집을 찾아〉에 대한 다큐멘터리 신작 발표회를 2016년 8월, 용산
CGV에서 가졌다. 필자를 초대한 대담에서 영상과 더불어 제작 과정에 관한 자세한 인
터뷰가 진행되었다.

차이궈창

〈우리가 없는 와이탄 *The Bund without us*〉 2014

화약 폭발로 그린 도시의 폐허

인류 문명과 산업의 발달은 어디까지 갈 것인가. 물질문명의 급격한 발달은 환경오염을 가져오기에 우리는 언젠가 멸망할 수밖에 없는 지구를 상상한다. 우리 눈에 친숙한 도시가 폐허로 바뀐 모습은 충격적이다. 그러나 더 큰 충격은 내가 거기에 없다는 사실이다.

차이궈창蔡國强은 화약을 재료로 쓰는 것으로 세계적 명성을 얻었다. 그의 작품 〈우리가 없는 와이탄*The Bund without us*〉2014은 상하이 당대예술박물관PSA 1층 로비에서 길이 27m, 높이 4m의 특수 제작 종이에 화약을 터뜨려 만든 작품이다.

폭발 당일 차이궈창과 지원자들이 그 종이 위에 하드보드지를 올리자, 장갑을 낀 작가가 강약을 조절하며 화약을 배치하고 촉매를 덮었다. 여기에 다시 하드보드지를 덮은 후 그 위를 돌로 눌러 압력을 높였다. 드디어 작가가 불을 붙이자 '팍팍' 하는 거대한 소리와 함께 작품은 순식간에 연무에 휩싸였다. 곧이어 화약 회화의 전모가 드러났다.

　화약의 폭발 흔적으로 만들어진 상하이 와이탄의 풍광은 몽환적인 것이다. 차이궈창은 인류가 소멸한 후 대자연에 맡겨진 도시를 상상하여 작품을 구성했다. 거대한 두루마리에 폭발을 통해 드러난 화약 회화는 도로가 밀림에 점령당하고, 빌딩들이 덩굴과 줄기들에 싸여 폐허가 된 장면을 나타냈다. 상상력에 기반하여 자연에 반환된 대도시 한복판에 각종 생물이 공존하는 원시적 장면을 드러낸다. 양쯔강의 악어가 황푸강변에 올라오고, 다람쥐와 원숭이는 식물들로 뒤덮인 건물의 문과 창문 사이를 오간다.

　차이궈창의 〈우리가 없는 와이탄〉은 환경오염에 대한 비판과 경각심을 고취하는 정치적 의미를 담고 있다. 이 작품은 '세계의 공장'이라 할 수 있는 중국의 급격한 산업 발달과 환경오염에 대한 자기반성을 촉구한다. 화력발전소를 개조한 미술관에서 '폭발'이라는 가장 환경파괴적인 방식을 통해 말이다. 화약재가 남긴 검은 자취

는 인류 물질문명의 소멸을 나타내지만, 아이러니하게도 그 번진 실루엣이 자연주의를 표방하는 수묵산수화와 유사하다.

이 작품은 퍼포먼스가 만들어낸 회화란 점에서 기발하다. 뉴욕에서 작업하는 중국 태생의 작가 차이궈창은 자국의 4대 발명품 중 하나인 화약을 이용해 중국 전통화를 재현해낸다. 그의 작품을 보며, 글로벌 시대에 필요한 것은 자기만이 갖고 있는 문화적 보고寶庫란 점을 새삼 확인한다.

중국 푸젠성 취안저우Quanzhou에서 태어났고, 청년 시절 문화혁명을 겪었으며, 현재 뉴욕에서 활동하고 있다. 상하이 희극 아카데미Shanghai Theater Academy에서 무대디자인을 공부했고, 이 경험을 바탕으로 드로잉, 설치, 비디오, 퍼포먼스 등 다양한 매체로 작업한다. 1986-1995년 일본에 체류하는 동안 화약을 연구, 작업에 활용했다. 현재 문화와 역사에 접근하는 장소특정적인 작업을 이어가고 있다. 2008년 베이징 올림픽 개막식과 폐막식의 시각·특수예술 감독을 역임했다.

차이궈창은 2005년 베니스 비엔날레에서 중국관을 대표했다. 주요 개인전으로는 《Cai Guo-Qiang on the Roof: Transparent Monument》Metropolitan Museum of Art, New York, 2006, 중국인 처음으로 구겐하임에서 연 회고전인 《I Want to Believe》Solomon R. Guggenheim Museum, New York, 2008, 《Sky Ladder》The Museum of Contemporary Art, Los Angeles, 2012, 《The Spirit of Painting》Museo Nacional Del Prado, Madrid, 2017-2018 등이 있다. 1999년 베니스 비엔날레 황금사자상을 수상했고, 일본에서는 1995년 일본 문화 디자인상Japan Cultural Design Prize, 2007년 히로시마 미술상Hiroshima Art Prize, 2009년 후쿠오카 아시아 문

화상Fukuoka Asian Culture Prize , 2012년 프리미엄 임페리얼Praemium Imperial 상 등 다수의 상을 수상했다.

전반적인 작품 경향

차이궈창은 화약 폭발 이벤트, 설치, 퍼포먼스, 드로잉 등 다양한 매체를 넘나드는 작가이다. 폭발 아트로 잘 알려진 그의 설치는 2차원을 기반으로 펼쳐지나 이를 벗어나 사회 및 자연에 개입한다. 그의 작업은 상징, 전통, 내러티브, 과학 등을 활용하고 그 외 중국의 전통약, 폭죽, 나무, 철 등 다양한 재료를 활용한다. 동시대 사회 이슈들을 고려하며 동양철학과 샤머니즘 등을 개념적 기반으로 삼는다. 그의 작업은 문화와 역사에 반응하고, 관객과 그들을 둘러싼 세계(우주) 사이의 교류를 주선하는 것이라 할 수 있다.

27세부터 작업에 화약을 실험하기 시작했던 차이궈창은 가족을 통해 고향에서 재료를 쉽게 구할 수 있었고, 몇몇 가내 폭죽 제조사와도 연결되어 있었다. 그는 조모가 불을 끌 때 담요로 덮고 밟는 걸 보고, 화약을 다룰 때 점화뿐 아니라 소화도 중요하다는 사실을 일찍이 깨달았다고 한다. 수많은 실험 끝에 이 위험한 방법을 익힌 차이궈창은 다음과 같이 말했다. "이 재료에 집착하는 것은 내게 있어 뭔가 근본적이다. 나는 파괴와 창조 사이의 관계를 탐구하기를 원한다. 나는 언제나 예측불허, 즉흥성, 비통제성에 이끌려왔다. 때때로 이 특징은 사회적이거나 개념적이다. 그러나 때로 이는 매우 신체적이고 생물적이며 감정적이다. 화약 드로잉을 만드는

행위는 20년 이상 2차원적으로 작업했던 경험, 그리고 화가가 되고자 했던 어린 시절의 꿈으로 거슬러 올라간다."[32]

　실제로 폭죽과 화약을 다루는 차이의 작업은 위험이 따르는 동시에 아트로서의 확장된 시각적 아름다움을 보여준다. 그의 작업은 종종 폭발된 후의 흔적을 미적 형상으로 드러내거나 그 진행 중의 생동감 있는 장면을 연출한다. 그에게 있어 폭력적 폭발을 아름답게 만드는 일이 중요하다. 그 이유는 그가 말했듯, "작가는 연금술사가 흙을 만져 금을 얻는 것처럼 에너지를 변형시키는 능력을 갖고 있기 때문이다." 폭발의 폭력성을 아름다운 이벤트로 변형시키는 콘셉트를 알 수 있는 대목이다. (그런데 그가 파괴와 창조의 카타르시스에서 미술과 전쟁이 연계된다는 것을 보여준다고 할 때, 이 콘셉트는 논란이 있을 수 있다.) 그의 대표 작업들 중 〈일시적 무지개 The Transient Rainbow〉 2002는 뉴욕 현대미술관이 퀸즈로 잠시 이전했을 때 이를 기념하여 차이궈창이 기획한 것이다. 2002년 6월 29일 밤 15초간 진행되었으며 색 폭죽을 공중에 무지개처럼 배열했다. 그리고 이를 1년 후 드로잉으로 제작해 남겼다. 〈일시적 무지개를 위한 드로잉 Drawing for Transient Rainbow〉 2003은 대규모 종이 두 장에 제작되었는데 그 규모가 454.7×405.1cm였고, 이를 제작하기 위해 그는 바닥에 대규모 방화용 종이를 깔고 작업했다.

───────

32　http://asianartnewspaper.com/cai-guo-qiang-2/에서 인용 및 참조.

차이궈창은 중국 미술 그 자체의 역사적 맥락과 이론적 프레임을 갖고 지적 내러티브로서 그것이 세계적으로 통용될 수 있도록 한 전방위 작가라고 볼 수 있다. 폭발 자체를 화려한 야외 이벤트로 사용하거나 종이에 매체로 쓰면서 차이는 근본적인 중국 재료로 글로벌 아트 세계에 통하는 작업을 제시했다고 평가받는다. 그의 작업은 마르크시즘에 경도된 부친의 영향보다, 중국 도교의 정신성에 큰 영향을 받았고, 불교와 샤머니즘도 작용했다. 그가 영향받은 여러 정신적 근거는 서로 얽혀 있다. 이러한 배경을 갖고 있는 그는 미술작업을 정신적 매체로 인식한다. 자신의 작업이 고대와 현대의 문화, 동방과 서방의 감수성을 연결하는 통로 역할을 한다고 보는 것이다.

도시
CITY

Rachel Whiteread
Antony Gormley
Banksy
Jenny Holzer
Michelangelo Pistoletto
Christo & Jeanne-Claude

레이첼 화이트리드

〈무제 기념비*Untitled Monument*〉

런던 트라팔가 광장의 네 번째 기단

늘 지나치며 보던 광장의 조각상이 하루아침에 바뀌어 있다면? 영국 런던의 트라팔가 광장Trafalgar square에 있는 네 번째 기단(대좌) 위의 조각은 자주 바뀌는 것으로 유명하다. 설치 조각품이 바뀔 수 있다는 발상 자체가 참신하다.

이 광장은 영국을 정복하려던 나폴레옹의 야심을 꺾었던 1805년의 트라팔가르 해전을 기리기 위해 만들어졌다. 사방 모서리에는 당시 해전을 승리로 이끌었던 호레이쇼 넬슨 제독 상을 중심으로 세 개의 조각상이 자리 잡고 있다. 하지만 서북쪽의 기단은 160여 년간 빈 채로 남아 있었다. 자금 확보에 실패했기 때문이다. 왕립예

술협회RSA는 이 골칫거리 공간을 두고 아이디어를 냈다. 1999년부터 공모를 통해 새로운 현대작품을 전시하기 시작한 것이다. 선정된 작품은 1년에서 1년 반 정도 전시되는데, 영국뿐 아니라 세계적 주목을 받는 공공미술로서 확고한 자리를 잡았다.

이 '네 번째 기단 프로젝트'에 선정된 작가들 중, 영국 작가 레이첼 화이트리드의 작품은 그 아이디어가 단연 돋보인다. 2001년 선정된 그의 〈무제 기념비Untitled Monument〉는 놀랍게도 기단基壇 자체를 주물로 떠서 입체화한 설치작품이다. 그 조각은 투명한 레진으로 만들었는데, 작가는 기단을 거꾸로 뒤집어 그 거울 이미지를 제시한다. 누구나 조각품 자체는 유심히 보지만 조각을 받치는 기단은 눈여겨보지 않는 법이다. 그런데, 트라팔가 광장의 기단이야말로 2세기 넘는 시간 동안 그 자리를 묵묵히 지켜온 건축물이다. 그는 조각상을 전시하는 구조에서 중요하지만 주목받지 못하는 기단 자체에 부피를 부여했다.

이와 같이 화이트리드가 작업 대상으로 삼아 주물을 뜬 것은 대부분 눈에 잘 띄지 않거나 간과되는 대상들이다. 그 대상의 숨은 의미를 드러내고 그와 연관된 우리의 감각을 일깨운다. 작가는 종종 몸이 직접 연관되는 공간들 예컨대 옷장, 방, 집 등을 입체로 살리는 작업을 해왔다. 즉, 그의 전형적 작업 방식은 '뒤집는' 것이다.

이 과정에서 빈 공간을 견고한 입체로 만들면서 눈에 보이지 않던 부분을 명백히 드러냈다. 그런데 조각가로서 그의 관심이 머무는 곳은 주물로 드러내는 대상도 아니고 공간 자체도 아니다. 그것은 옷장 속, 방 안이나 집 안 등 일상에서 우리 몸이 기억하는 공간 또는 우리 몸의 흔적이 남는 공간이다.

그렇다면 작가는 왜 이런 작업을 하는 것일까? 오늘날 미술작품이 추구하는 것은 결국 주체의 오감五感을 활용하여 감각성sensibility을 일깨우는 일이다. 포스트모더니즘으로 불리는 오늘의 미학은 눈으로만 보는 게 아니라, 온몸으로 느끼고 생각하게 만드는 작품을 만들고자 한다. 조각가나 설치작가는 특히 관람자의 공간 지각을 염두에 두는데, 화이트리드의 설치작품은 부재와 공허를 다루면서 이를 우리가 직접 몸으로 느끼게 한다. 그가 일관성 있게 보여주는 '뒤집는' 방식은 사진에서 네거티브 필름을 보듯, 우리가 잘 아는 대상과 공간을 우리에게 익숙하지 않은 '언캐니'한 모습으로 출현시킨다.

〈무제 기념비〉는 트라팔가 광장의 성공적인 공공미술이면서 공공미술 중에서도 상당히 이상적 사례다. 훌륭한 공공미술은 단지 보기 좋고 미적으로 아름다운 것만으로는 부족하다. 작품의 미적 가치를 넘어 공적으로 의미 있는 내용을 제시해줄 수 있어야 한다.

화이트리드의 작품은 트라팔가 광장이 간직한 런던의 역사를 되돌아보게 하면서 간과되고 무시된 부분이 중요한 의미를 가질 수 있다는 점을 실제로 목격하게 했다. 또 한편으로는 광장을 지나치는 사람들은 〈무제 기념비〉를 보며 광장의 역사와 연관된 의미를 부여할 수도 있지만, 이를 얼마든지 자신의 삶과 직결시켜 해석할 수도 있다. 조각을 받치던 기단이 조각 자체가 된 것을 보고, 평생 조연 역할만 하던 자신 또한 언젠가 무대 위의 주인공이 될 수 있다는 격려의 메시지를 얻을 수도 있다. 아니면 이름 없는 다수의 노고, 시민들의 뒷받침이 역사를 이뤄간다고 해석할 수도 있을 것이다. 그래서 화이트리드의 〈무제 기념비〉는 명작이다. 하나의 작품을 여러 가지로 생각할 수 있다는 점이 명작의 조건이라 할 수 있다.

화이트리드는 전통 조각에서 간과된 기단에 주목하여, 그 누구도 관심 두지 않던 부분을 작품으로 만들었다. 이러한 발상의 전환으로 작가는 트라팔가 광장의 의미를 되돌아보게 했다. 160여 년이 지난 시점에서 그 유구한 시간 동안 광장을 묵묵히 견뎌온 구체적 오브제에 의미를 부여한 것이다. 그 공공의 장소가 갖는 역사적 의미를 드러냈으니 공공미술의 역할을 제대로 실행한 것이라 할 수 있다.

화이트리드에 이어 이 기단에 오른 작품으로는 장애인 미술가의

임신한 몸을 조각한 마크 퀸의 〈임신한 앨리슨 래퍼〉2005, 잉카 쇼
니바레의 〈병 속에 든 넬슨 제독의 배〉2010, 카타리나 프리치의 새파
란 〈수탉〉2013, 마이클 라코위츠의 〈보이지 않는 적은 존재하지 말
아야 한다〉 등이 있다. 조각은 늘 그 자리에 있다는 고정관념에서
탈피한 트라팔가 광장의 네 번째 기단은 오늘날 영국의 현대조각
을 대표하는 공간이자 세계적 미술 명소가 되었다.

영국 에섹스Essex에서 태어났고, 7세 때 런던으로 이사한 후 계속 런던에서 활동하는 작가이다. 화가였던 어머니에게서 영향을 받았다. 1982-1985년 브라이튼 대학Brighton Polytechnic에서 회화를 전공했으나 실제로는 조각을 하는데 더 많은 시간을 보냈다. 이후 런던의 슬레이드 미술대학Slade School of Fine Art에서 조각으로 석사를 마쳤으며 재학 기간 동안 초기작인 〈옷장Closet〉 1988과 〈얕은 숨Shallow Breath〉 1988을 제작하였다.

1988년 런던의 칼라일 갤러리Carlisle Gallery에서 첫 개인전을 가진 이후 영국, 네덜란드, 스페인, 독일 등 유럽 각지에서 전시를 열었다. 1990년 런던의 치즌헤일 갤러리Chisenhale Gallery 전시 때 첫 번째 대형 조각 작품인 〈유령Ghost〉 1990을 선보였다. 이후 1997년 yBa의 《Sensation》전에서 주목을 받았고, 같은 해 여성으로선 처음으로 베니스 비엔날레 영국관을 대표하기도 했다. 주요 전시로 2001년 런던 서펜타인 갤러리Serpentine Gallery, 2002 뉴욕의 구겐하임Guggenheim Museum, 2005-2006 런던의 테이트 모던Tate Modern에서의 개인전을 들 수 있다. 국내의 경우 2002년 국제갤러리에서 최초로 소개되었다. 미국 워싱턴의 내셔널 갤러리, 런던 테이트 미술관 등 다수의

미술관에서 작품을 소장하고 있다. 1993년 여성 작가로서는 처음으로 터너상Turner Prize을 수상한 바 있다. 2006년과 2019년에는 대영제국 3등급 훈장CBE과 2등급 훈장DBE을 받았다.

전반적인 작품 경향

레이첼 화이트리드의 작업은 주체(작가, 관람자)가 일상의 대상과 공간을 어떻게 느끼고 인식하는가를 각성하게 한다. 작업 대상은 우리 몸이 직접 접하고 경험하는 것들 예컨대 의자, 테이블, 옷장, 욕조, 침대 등과 몸이 거하는 공간 즉 옷장 속, 방 안 구석, 집의 내부 등이다. 이러한 일상의 대상과 공간은 누구나 가졌던 어린 시절의 기억과 직결돼 있다. 숨바꼭질을 할 때 들어가 숨어 있던 옷장 구석, 퀴퀴한 좀약 냄새와 두꺼운 코트들의 무거운 촉감. 오랫동안 누워 앓은 가족 구성원이 쓰던 낡은 침대의 표면과 그 푸욱 꺼진 표면이 확인시켜주는 그의 부재. 또 여기저기 벽 표면에 남은 손자국과 마루의 발자국 등 생활의 자취를 확인할 수 있는 부분들. 이러한 것들이 고스란히 주물 덩어리로 만들어져 눈앞에 드러난다. 모두 몸의 흔적을 보여주는 것이고 이는 과거의 기억을 불러온다.

화이트리드의 대표작인 〈집House〉1993은 런던 동부 지역 거주하지 않는 빅토리아식 테라스 주택을 콘크리트로 주조한 작업이다. 이는 지역의 경제적 낙후성과 대비된 '쓸모없는' 작업이란 점, 그리고 사방이 막혀 '들어갈 수 없는 집'으로 대중의 입장에서 이해하기 힘들다는 점에서 커다란 논란을 일으켰다. 결국 이 작업은 지역 주민의 격심한 반발로 철거되었지만,

작가는 이 작품으로 터너상을 수상하였다.

그리고 그의 초기작인 〈옷장Closet〉1988은 개념적으로 옷장을 뒤집은 작품이다. 제작과정은 다음과 같다. 나무로 만든 옷장의 내부를 석고로 주물을 떠낸 다음 그 위에 검은 펠트를 덮는다. 그리고 다시 조합하여 검은 옷장을 만든다. 그러면 옷장이 뒤집힌 것이 된다. 이처럼 화이트리드 작품의 미학은 한마디로 '안을 밖으로 뒤집기Taking inside out'라 할 수 있다.

공간의 안쪽을 밖으로 뒤집어낸 '네거티브 공간'은 공간에 대한 어린 시절의 기억을 각성시킨다. 어려서 숨바꼭질을 하며 즐겨 숨던 옷장 속 공간을 누구든 기억할 것이다. 좀 냄새가 나는 어둡고 좁은 공간. 조마조마한 긴장감과 더불어 어머니의 자궁처럼 내 몸을 담던 아늑한 비밀 공간이 아니던가. 그는 옷장 속, 책상이나 의자 밑, 침대 아래, 또 벽과 열린 문 사이의 공간 등 일종의 숨어 있는 공간들에 주목했다. 특히 어린 나이에 느꼈을 공간에 대한 공포와 매력을 환기함으로써, 그의 작업은 일상 공간을 환상적이고 이질적인 것으로 바꾼다.

화이트리드는 점차 작품의 스케일을 키워 1990년대에는 건물 작업을 중점적으로 하였다. 그는 빈 공간에 부피를 부여하여 부재의 공간이 아닌 공간의 덩어리를 만들어냈다. 〈혼령Ghost〉1990은 네 벽과 천장을 석고로 주물을 떠내어 이를 겉면으로 재조합한 구조로 제작되었다. 그러면 빈 공간이 부피를 가진 덩어리가 된다. 작가는 "방 안의 공기를 미라처럼 만든

다"라고 말했다. 그렇기 때문에 책이 꽂혀 있는 책장의 주물을 떠서 만든 〈무제 *Untitled* (Stacks)〉1999도 책장의 보이는 앞면이 아니라, 책을 들어낸 뒷면의 빈 공간에 부피를 부여한다.

　그런데 실제로 공간을 물리적 오브제로 만들어내는 게 가능한가? 예컨대, 화이트리드의 〈혼령〉과 〈집〉은 콘크리트 '덩어리'로 보이나 실제 속은 비어 있다. 한마디로, 장갑의 안팎이 뒤집히듯 공간이 뒤집혔다고 말할 수 있다. 새로운 부피를 부여받은 공간은 속이 채워진 덩어리가 아니라, 겉만 갖춘 일종의 개념적인 덩어리란 뜻이다. 화이트리드의 작업을 개념미술이 가미된 포스트미니멀리즘이라 부르는 이유를 알 수 있는 대목이다.

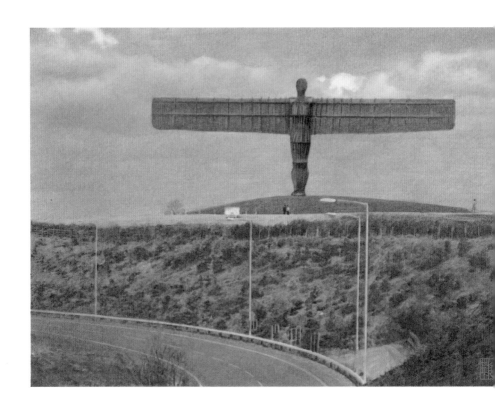

안토니 곰리

〈북쪽의 천사 *Angel of the North*〉 1998

산업적 천사, 도시의 랜드마크

긴 여행에서 집으로 돌아오는 길, 멀리서도 한눈에 알아볼 수 있는 미술품이 나를 맞아준다면 귀향의 기쁨은 배가된다. 도시의 랜드마크가 가져다주는 문화적, 경제적 가치는 헤아릴 수 없이 크다. 다소 비용은 들더라도 그러한 발상의 전환으로 명성을 높이는 세계적 도시들이 있다.

영국의 북부 도시 게이츠헤드는 안토니 곰리Antony Gormley의 〈북쪽의 천사Angel of the North〉1998로 유명하다. 이 거대한 조각은 게이츠헤드로 진입하는 고속도로의 초입, 구릉 위에 설치돼 있다. 인체 형태에 기계적인 긴 날개를 달고 있는 천사 조각은 200t의 강철로

제작되었고 600t의 콘크리트가 이를 받치고 있다. 20m의 높이는 5층 건물에 이르고 천사의 날개 너비는 자그마치 54m나 된다. 영국 최대의 조각인 이 작품은 이 도시의 역사를 함축하며 산업 발달의 밑거름이 된 광부들의 노동을 상징한다. 오랜 탄광지역으로 산업혁명의 기반이 된 게이트헤드는 북동부 영국의 자부심이라 할 수 있다. 이 조각은 도시를 대표하는 높은 위치에서 엄청난 바람을 견뎌야 하기에 그 지지대가 땅 밑 21m 깊이까지 박혀 있다. 공학적 성과가 돋보이는 작품이라 할 수 있다.

그러나 곰리의 작품으로 확정, 설치되기까지 걸린 4년의 기간 동안 이에 대한 찬반 논의는 도시 전체를 시끄럽게 했다. '천사 같지 않은' 이 천사상의 각진 날개는 점보제트기처럼 보였고, 지나치게 큰 날개로 인해 날 수 없는 '지옥의 천사'라는 별명을 얻기도 했다. 천사보다 인간에 가까운 북쪽의 천사. 과거 발전의 업보로 인해 새로운 비상飛上의 발목을 잡힌 듯, 날려는 의지가 결여돼 보이는 듯하다. 무슨 이유일까?

〈북쪽의 천사〉는 옛 탄광 언덕 위에 우뚝 선 기념비적 조각으로 게이트헤드의 역사적 의미를 고려해 제작되었다. 이 지역은 석탄산업에서 서비스업 위주의 경제로 성공을 거둔 지역이지만 그에 따른 고통 또한 감수해야만 했다. 곰리의 천사가 그리 부드럽게 표

현되지 않은 근거다. 천사는 산업의 시기를 지난 우리 세대의 망각을 깨우치고, 대지 아래 석탄 채굴을 했던 지난 3백 년 동안의 수없이 많은 노동자를 상기시킨다. 작가는 "영국 북동부 사람들이 산업적 시기와 정보 시기 사이의 갭에서 버려진 채, 전이의 고통스러운 시간에, 새로운 희망의 중심이 되도록 하기 위해" 이 작품을 제작했다고 말한 바 있다.

우뚝 서 있는 이 대형 조각은 영국의 북부 주요 고속도로 중 하나와 동북부 지역 기차선로를 지날 때면 늘 보이기 때문에 사람들의 눈에 너무나 익숙하다. 이 기념비적 조각은 1994년에 착수하여 4년 걸려 완성되었는데, 국가적 로또복권national lottery에서 백만 파운드(약 16억)를 지원받았다. 200t이 넘는 이 강철 조형물은 세계에서 사람들이 가장 많이 본 공공미술이다. 고속도로 운전자만 해도 하루에 9만 명 이상이 〈북쪽의 천사〉를 보니 말이다.

영국의 대표 작가 곰리는 1994년 터너상 수상자로서, 〈북쪽의 천사〉를 갖고 영국 북부의 지역성을 부각시키며 공공의 랜드마크를 세웠다. 강한 북부의 바람이 아무리 불어도 천사의 날개와 몸체는 흔들림이 없을 것이다. 비록 섬세하고 아름다운 천사는 아닐지라도 북부다운 강력한 힘과 우직한 견고함으로 끝까지 버텨낼 것이란 신뢰를 준다. 북쪽의 천사는 이 지역 주민들에게 큰 자부심이다.

오늘날 〈북쪽의 천사〉에 대해 비난하는 이는 거의 없다. 하나의 작품이 쇠락한 재래 산업도시를 성공적으로 재생시켰기 때문이다. 앞서 언급했듯, 순탄하지 않았던 이 작품의 설립 과정은 공공미술의 의미를 다시 생각하게 한다. 공공미술 작품을 모두가 좋아할 필요는 없으며, 그것이 가능하지도 않다. 과정에서 벌어지는 격론과 현상은 그 지역에 대한 재인식을 가져오고, 공공의 관계성을 불러온다. 지역 주민 누구나가 보고 지내야 하는 작품에 대해 다수가 관심을 두고 논의하는 것 자체가 이미 공공의 목적을 달성한 셈이다. 곰리의 작업이 성공적인 이유가 여기에 있다.

런던에서 태어나 런던에서 활동하고 있다. 1968-1971년 케임브리지 트리니티 칼리지Trinity College에서 미술사, 고고학, 인류학을 공부했다. 1974년 런던 골드스미스 대학Goldsmiths College과 세인트 마틴 미술대학Saint Martin's School of Art에 입학했으며, 1977-1979년 슬레이드 미술대학Slade School of Fine Art에서 조각으로 대학원을 마쳤다. 그의 작업은 게이츠헤드의 〈북쪽의 천사Angel of the North〉1998, 리버풀의 〈또 다른 장소Another Place〉 등 영국 곳곳에 전시되고 있다. 〈지평선Event Horizon〉은 2007년 런던을 시작으로, 2010년 뉴욕, 2012년 상파울루, 2015-2016년 홍콩 등 세계 전역에 설치되었다.

곰리는 1982년과 1986년 베니스 비엔날레, 1987년 카셀 도큐멘타에 참여했다. 그는 1981년 화이트채플 갤러리Whitechapel Art Gallery와 2007년 헤이워드 갤러리Hayward Gallery, 2015년 타데우스 로팍 갤러리Galerie Thaddaeus Ropac에서 대표적인 개인전을 가졌다. 국내에선 2005년 인천에서 열렸던 세라믹 국제 비엔날레3rd World Ceramic Biennale에서 작품을 선보였다. 1994년 터너상을 수상했으며, 케임브리지 대학의 명예박사이다. 2014년 영국 왕실로부터 기사작위를 받은 바 있다.

전반적인 작품 경향

안토니 곰리는 벌거벗은 자신의 몸을 석고로 떠서 주물을 만드는 인체 작품을 최초로 시행했다. 그리고 이렇게 주물을 뜨는 데 있어 그 포즈와 구성이 이제까지의 전통적 조각과는 전혀 다르다. 그는 자신의 조각을 "어떠한 행위도 하지 않는다는 점이 특징"이라고 설명하였다. 그의 작품은 지극히 사적이며 드러내고 싶지 않은 자아의 상태를 다룬다. 상실감에 멍하니 빠져 있거나, 무력감에 압도되어 넋 놓고 있는 모습이 곰리 조각의 전형이다.

그는 인체를 표현할 때 당당한 주체를 강조하던 인체 조각의 암묵적 전통을 뒤집었다. 〈소변보는 사람*Peer*〉1984에서 보듯, 지극히 사적인 몸의 노출을 통해 친밀한 영역에서 소통의 미학을 실현하는 그의 작업에서 관람자는 미적 충격을 받는다. 또한 엉거주춤하게 누워 있는 자세는 자기를 주장하기보다는 자신을 그저 맡기는 모습으로, 공중에 떠 있는 몸을 〈가장자리*Edge*〉1985에서 확인한다. 자의식도 없고 외부에 대한 방어도 없이 자연 상태의 신체이다. 이 작품에서 보이는 수평성이야말로 전통적 조각이 보이는 기념비적인 수직성에 대한 도전인 셈이다.

그의 작업은 특히 제작 과정 자체가 중요하다. 그는 자신의 몸이 밀착 랩에 싸여 석고를 두르는 동안 수동적인 상태가 된다고 말했으며, 석고가 마를수록 그의 폐에 적당한 압력을 받을 필요성을 언급했다. 곰리는 이러한 작업 과정에서 '언캐니'의 공포를 몸으로 직접 체험하는 것이다. 주물을 뜰 때의 '바디케이스*body case*'가 그의 몸을 갑옷과 같이 둘러싸고, 자신의 몸이

세상과 단절되면서 미라처럼 봉합되는 경험을 한다. 생매장을 당하는 것처럼 두렵고도 고립되는 일이다. 이렇듯 고행과도 같은 제작 과정은 그 목표가 신체의 내부와 외부 공간의 친밀한 관계성인데, 그는 "나의 작업은 신체로 하여금 공간을 담고 또 공간을 점유하는 기구가 되게 한다"고 말한다. 이러한 과정은 상당히 사색적이면서, 신체적 체험을 통해 정신성에 도달하는 방식이 동양의 종교적 고행을 닮아 있다. 실제로 작가는 인도에서 3년 정도 전문적으로 명상Vipassana Meditation을 전수하였다. 이러한 마음의 깊숙한 수련은 곰리가 관심을 두는 현상학과 연관성이 있으며, 그는 이것을 다수의 타인과 나눌 수 있다고 믿었다.

작가는 자신의 몸을 도구로 활용하여 사색적이고 리얼한 조각을 만들었고 또 이를 확장시켜, 이렇듯 표본이 되는 신체가 공간과 어떤 관계를 맺는가를 탐색한다. 그런데 곰리 작업의 주제는 1980년대부터 집단과 개인의 문제를 계속적으로 일관성 있게 다뤄왔던 점에 주목해야 한다. 예로, 광주 비엔날레, 이천 도자 비엔날레 등 국내 국제 행사에 몇 차례 선보인 〈유러피안 필드*European Field*〉1993는 4만 개의 작은 인물들(10-30cm)을 점토로 빚어 개별 신체와 집단적 몸 사이의 관계를 제시하면서 '집단적 신체collective body'에 관한 관심을 표명한 작업이다. 4만 개의 축소판 테라코타 인체형상들이 관객을 맞닥뜨리는데, 군상의 밀도와 그 무수히 바라보는 눈들을 떨쳐버릴 수 없게 된다. 관람자는 이들이 제각각 다른 손으로 만들어진 형상들이란 점을 알고 또 한번 충격을 받는다. 복수 주체들이지만 개별성을 잃지 않을 수 있다는 점에서 민주적 공동체를 시사하는 바가 있다.

뱅크시

〈키스하는 경찰관*Kissing Coppers*〉 2004

도시의 그래피티: 창작과 범법행위 사이

동네 후미진 외벽에 어느 날 멋진 그래피티가 그려진 것을 본 적이 있다. 그 색채와 구성이 보통 솜씨가 아니었건만 제작자의 이름도 없고, 판매를 위한 게 아니라 모두를 위한 예술 행위란 점이 신선했다. 그러나 동시에 공적公的 허가에 대한 의문이 생길 수밖에. 이런 마음의 갈등은 그 벽화가 누군가에 의해 손상되고 변질돼가는 것을 보며 짙어졌다. 거리미술의 명암明暗이다.

우선 예술 행위가 나의 일상 공간에 개입한다는 발상이 훌륭하다. 알 수 없는 작가들의 서명 없는 작업은 돈에 혈안이 된 자본주의 사회에 나름의 통쾌한 반란이 아닐 수 없다. 거리미술은 이같이

미술관이나 갤러리 등 미술의 체제와 그 권위에 도전해 일상의 공간을 점유한다. 대중을 위한 대중의 미술 행위. 그런데 이러한 무無소유, 무無통제를 사회가 감당할 수 있는가는 또 다른 얘기다.

영국 최남단 도시 브라이턴의 동네 맥줏집 벽 한쪽에 그려진 〈키스하는 경찰관Kissing Coppers〉2004은 '뱅크시Banksy'라 불리는 작가의 그래피티다. 두 명의 남성 경찰관이 키스하는 장면을 스텐실로 찍어 그렸다. 경찰관의 동성애를 위트 있게 표현한 것. 공권력에 대한 뱅크시 특유의 비판적 풍자 묘사다. 그는 새벽에 순찰하는 경찰의 눈을 피해 얼굴을 가리고 재빨리 작업했다. 가명으로 자신을 드러내지 않고 활동하는 익명성과 통하는 방식이다.

그런데 문제는 지나친 대중적 인기다. 뱅크시는 자본주의와 권력 구조에 저항하는 메시지를 영국 특유의 비꼬는 위트와 블랙 유머로 전달하는데, 대중은 그 표현의 당돌함과 기발함에 흥분했다. 〈키스하는 경찰관〉이 완성된 후 7년 동안, 수많은 그래피티 열성 팬이 브라이턴의 이 작은 맥줏집pub으로 몰려왔다. 한편, 반달리즘 vandalism 또한 극심하여 여러 차례의 공격을 받기도 했다. 급기야 주인은 2008년, 뱅크시의 본래 벽에 스텐실된 경찰관 이미지를 캔버스에 화학적으로 전사시켰다. 동시에 본래의 벽은 다시 스텐실 처리 후 플렉시글라스로 덮었다. 그 이후 주인은 재정난에 직면했고

급기야 본래의 스텐실이 전사된 캔버스를 팔아서 펍을 유지했다고 한다. 그래피티를 통해 자본주의 소비사회의 횡포에 대항한 작품의 본래 취지와는 반대되는 결과였다. 아이러니가 아닐 수 없다.

인간의 물적 소유욕은 무섭다. 돈으로 살 수 없으면 구매욕이 더해지는 게 소비심리다. 이것이 거리미술의 체제비판성과 순수한 미적 의도를 뒤엎는다. 거리미술의 의의는 권력과 자본만능주의에 대한 저항행위란 점에 있다. 그러한 본의를 지킬 수 있는 '거리미술', 도대체 얼마나 지속 가능할까. 인간의 탐욕과 직결된 자본주의 미다스의 손아귀에서 우리는 어떻게 벗어날 수 있단 말인가. 작가 자체만 보더라도, 이름이 널리 알려지고 권력의 중심으로 들어온 뱅크시는 이미 '거리미술가'가 아니니.

미술과 체제 혹은 권력과의 관계에서 보는 이러한 딜레마는 어제오늘의 일이 아니다. 변혁과 체제비판을 외치던 작가들도 일단 체제 속에 편입되면 그 동력을 잃어왔다. 아방가르드 전위작가들의 딜레마인 거다. 반체제의 혁명이 성공하면 체제가 이를 가만두지 않는다. 체제의 마력을 이길 '혁명가'란 쉽지 않다. 절망적이지 않은가. 그러나 긍정적인 측면도 있다. 전위작가들의 혁명 에너지는 체제의 미술, 중심의 미술을 확장하고 이를 대중화하는 역할을 한다는 점이다.

오늘날 거리의 그래피티는 더 이상 반체제가 아니다. 뱅크시와 같은 혁명가들의 기여라고 볼 수 있다. 물론 그 이전에 키스 해링 Keith Haring 등 선배들의 공을 먼저 인정해야 한다. 최근 공공미술에 대한 관심과, 대중과의 일상적 소통을 강조하는 시대적 요구가 더 강렬해져 이들의 작업이 현대미술의 중심부로 들어오고 있다. 이제는 주요 미술관에서 그래피티 전시가 열리는 것이 당연해 보이고, 대기업의 상품광고에 건물 벽 그래피티가 적극적으로 활용되기도 한다. 이렇게 완전히 체제 안으로 들어온 그래피티가 있기까지 거리의 그래피티는 법과의 알력을 첨예하게 가져왔다. 그래피티는 법의 경계를 넘나드는 성격으로 말미암아, 위험한 얼굴을 갖는다. 그런데 이 불안한(?) 성격은 양면적이다. 위법의 어두운 얼굴은, 언급했듯, 아방가르드 미술이 요구하는 '반체제' 혹은 '권력에의 저항'이라는 활력의 얼굴이 되기도 하기 때문이다. 특히 후자 때문에 현대미술은 거리의 그래피티를 범법 행위로 치부해버릴 수만은 없다.

그래피티는 사회와 연관된 미술의 실천적 역할이란 점에서 확실히 매력을 갖고 있는 형식이다. 그래피티 작가들은 법을 위시한 체계가 길들이는 관습적 범주에 안주하는 미술관행에 대항한다. 특히 자본주의 물질만능에 대항하면서 돈의 통제에 잡히지 않는 팔리지 않는 미술, 대중을 위한 삶 속의 미술을 실행한다는 점이 그렇다. 그러나 물론 수많은 그래피티 작가 중 그 예술성을 확보한 작가

는 소수다. 그러한 면에서 뱅크시는 의미 있는 작가이다. 그래서 그의 말은 일면 설득력이 있다. "그래피티는 미술의 가장 저급한 형식이 아니다. 몸을 숨기고 거짓말까지 하면서 행하는 것임에도 불구하고 그것은 가장 정직한 예술형식이다. 거기에는 엘리티즘과 허위의식이 없다." 언젠가, 예술성이 담보된 그래피티 작가들이 적정한 합법성에 기반하여 도시의 삭막한 콘크리트 벽에 참신하게 꾸며주는 날을 기대해본다.

발 상 의 전 환

영국의 거리미술가로, 1990년대 주 활동지였던 브리스톨Bristol을 포함, 빈, 샌프란시스코, 바르셀로나, 파리, 디트로이트 등 전 세계에서 활동하고 있다. 거리미술이 여전히 범죄이기에 신분을 노출하지 않은 채 후드 쓴 얼굴 이미지를 본인의 자화상처럼 등장시킨다. 2000년대부터 스프레이와 스텐실을 사용해 경찰이 오기 전 작업을 빠르게 완성하면서, 여러 장소에서 더 많은 작업을 진행할 수 있게 되었다. 그의 실크 스크린과 스텐실 회화가 영국의 소더비와 본햄 옥션에서 높은 판매를 기록함에 따라, 거리미술의 상업적 판매 효과를 '뱅크시 효과The Banksy Effect'라 부른다.

대표적 전시로는 《Turf War》Warehouse, London, 2003, 《Messing With MoMA: Critical Interventions at the Museum of Modern Art, 1939 – Now》MoMA, New York, 2015, 《War, Capitalism & Liberty》Andipa Gallery, Rome, 2016가 있다. 그의 첫 영화 〈선물 가게를 지나야 출구Exit Through the Gift Shop〉2010는 선댄스 영화제에서 상영되었고, 2011년 아카데미 베스트 다큐멘터리 영화 부문에 후보로 올랐다. 국내에선 2011년 8월에 개봉했다. 2014년 웨비상Webby Awards의 올해의 인물상을 수상했다.

전반적인 작품 경향

영국 출신 거리미술가 뱅크시는 '게릴라 아티스트' 또는 '아트 테러리스트'라고 불리며 미술계와 사회에서 커다란 반향을 일으킨 그래피티(낙서화) 작가이다. 본명 아닌 '뱅크시'라는 별칭의 이 작가는 가면이나 모자 등으로 얼굴을 가린 채 몰래 작업을 하고, 익명성을 보장받은 채 자기표현의 욕구를 자유롭게 실현하고 있다.

뱅크시는 거리미술이 범법행위라는 이유로 본명 아닌 예명으로 활동하면서 철저히 익명성을 유지한다. 그는 자신의 작업을 '반달리즘' 또는 '브랜달리즘brandalism'이라 부르고 거리를 누비며 작업한다. 의인화된 쥐의 모습 등 메타포를 포함, 공권력의 전형적 인물의 풍자 및 체제 일탈의 모습을 통해 자본주의 소비사회의 횡포와 반인권적 행위들을 비판한다. 범법행위 속에서 행해지는 공권력에 대한 전략적 공격, 그리고 위트 넘치는 풍자적 묘사는 대중의 관심을 집중시켰다. 더구나 작가의 신분이 베일에 싸여 있는 신비주의는 그의 인기를 배가시킨다.

뱅크시의 작업은 대부분의 다른 그래피티 작가들이 스프레이로 작업하는 것과 달리 스텐실로 찍어낸다. 이는 경찰의 눈을 피해 빨리 완성해야 하는 시간적 제약에서 효율적이다. 작가는 이 조건에 걸맞은 자기만의 단순한 디자인과 공간 구성을 보여준다. 그의 작업은 중앙 권력을 조롱하는 내용을 다루는 것이 대부분이다. 대중에게 권력의 폐해를 폭로하면서, 권력은 그다지 효율적이지도 않고 그 힘의 행사는 반대로 사람들에 의해 기

만될 수도 있다는 것을 예시한다. 그가 다루는 주제는 다양한 정치적, 사회적 이슈들인 바, 반전反戰, 반소비주의, 반파시즘, 반제국주의, 반권위주의, 아나키즘 등이다. 전체적으로는 인간의 탐욕, 위선, 절망, 소외 등 인간 저변의 심리 또한 풍자적으로 노출한다.

최근 그는 여전히 누구도 예상치 못한 방법으로 미술계에 또 다른 충격을 주고 있다. 그중 2018년 10월 5일 소더비 경매에서 판매된 뱅크시의 〈풍선을 든 소녀Girl with Balloon〉2006를 들 수 있다. 뱅크시의 가장 유명한 작품이기도 한 이 스텐실 스프레이 그림은 104만 파운드(한화 약 15억 원)에 낙찰된 직후 액자에 내장된 파쇄기에 반이 갈려나간 것이다. 이 사건 이후 작품은 〈사랑은 쓰레기통 속에Love is in the Bin〉라는 새로운 이름으로 불렸다. 구매자는 이 작품이 자체 파괴 후에 그 가치가 더 올라갈 것이라고 믿고 구입을 진행했다고 한다.

이렇듯 자기 작품을 파괴한 뱅크시의 행위는 놀랍게도 그를 미술사의 주류 위치에 올려놓는 결과를 가져왔다. 소더비의 현대미술 유럽 분과장은 말하기를, 뱅크시는 옥션에서 작품을 파괴한 것이 아니라 "창조해낸 것"이라 말했다. 그 이유는 "역사상 처음으로 옥션 진행 중에 라이브로 탄생한 〈사랑은 쓰레기통 속에〉라는 새 작품의 판매가 이뤄졌기 때문"이라는 것이었다. 그리고 그는 미술사에서 자신의 작품을 파괴했던 라우센버그나 팅겔리와 같은 아방가르드의 전통에 뱅크시를 포함한다.[33]

가장 최근에 센세이션을 일으킨 뱅크시의 작품으로는 2019년 12월 크리스마스를 맞아 버밍엄의 벤치 옆에 썰매를 끄는 순록을 그린 그림이다. 마치 실제의 벤치를 벽에 그린 썰매가 하늘로 끌고 갈 것 같은 상상을 불러일으킨다. 그는 리안Ryan이라는 남자가 이 벤치 위에 누워 있는 모습을 비디오로 찍어 "신이여 버밍햄을 축복하소서God bless Birmingham"라는 글과 함께 인스타그램으로 공개했다. 이후 누군가 이 벽화 위에 루돌프의 빨간 코를 그려 넣었는데, 이것이야말로 거리미술의 의도를 제대로 발휘한 셈이었다. 유머를 곁들인 이 작업은 홈리스에 대한 인간적 관심을 환기한 사회적 미술이라 할 수 있다. 뱅크시의 작업 중 가장 따뜻한 작품이라 여겨진다.

33 현대미술 분과장 알렉스 브랑크직Alex Branczik을 인용.
https://www.theguardian.com/artanddesign/2018/oct/11/woman-who-bought-shredded-banksy-artwork-will-go-through-with-sale

제니 홀저

⟨내가 원하는 것으로부터 나를 지켜줘*Protect Me From What I Want*⟩ 1982

눈에서 뇌로: 도시의 밤을 밝힌 개념미술

도시의 밤을 장식하는 건물의 대형 전광판은 소비사회의 상징이다. 구매자의 시선을 1초라도 더 끌기 위한 다양한 광고는 자극적이고 그 전략은 기발하다. 화려한 스펙터클에 이끌린 대중은 자기도 모르는 사이 지갑을 연다. 이들의 각축전이 만들어내는 빛의 향연으로 대도시의 밤은 잠들지 못한다. 런던의 피커딜리 서커스, 도쿄의 시부야, 그리고 맨해튼의 타임스스퀘어 등 도시의 밤은 눈을 유혹한다.

제니 홀저Jenny Holzer의 작업 〈내가 원하는 것으로부터 나를 지켜줘 *Protect Me From What I Want*〉 1982는 이러한 도시 발광다이오드(LED)

작업들 중 대표적이다. 이 미디어아트 작업은 맨해튼 타임스스퀘어 건물의 광고 스크린에 2주 동안, 매일 밤 50차례 이상 반복되었다. 강렬한 빛과 움직이는 문구, 그리고 그 독특한 의미는 센세이션을 일으켰다. 건물의 LED 전광판에 상품 광고가 아닌, 순수 미술 작품이 전시된다는 발상 자체가 낯설고 신선했다. 전시를 위해 드는 비용은 공공미술펀드Public Art Fund가 지원했다.

공공미술 프로젝트의 하나로 실행된 이 작업은 상업 갤러리를 벗어나 도시 한복판에서 수천 명의 눈과 뇌를 사로잡았다. 강렬한 빛으로 전달된 문구는 행인들의 머리에 각인되었다. 그것은 자신의 욕망을 통제하지 못하는 현대인의 심리를 예리하게 지적하고 있다. 시의성 있는 성찰이 요구되는 내용으로 관람자의 뇌와 교감하는 그의 LED 문구들은 개념미술이다.

많은 사람이 단번에 목격할 수 있는 것이 전광판의 장점이다. 홀저는 이러한 매체적 특성을 이용해 대중의 소비 욕망을 반추하고 자제하도록 촉구했다. 그는 개인과 사회에 대한 예리하고 핵심적인 코멘트를 서슴지 않는다. '진실 어구Truisms'라 명명한 그의 문구는 냉소적이고('이기심은 가장 기본적인 동기부여다'), 신랄하고('낭만적 사랑은 여성들을 조종하기 위해 고안되었다'), 때로는 도덕적이다('당신은 대체로 자신의 일이나 신경써야 한다').

홀저의 텍스트 작업은 현란한 광고 이미지로 지갑과 더불어 머리도 가볍게 만드는 자본주의 소비사회에 일침을 가한다. 그런 날카로운 비판의 문구가 바로 그 소비사회의 광고 스크린을 통해 아름답고 현란하게 전시되었기에, 그의 작품은 더욱 통쾌하고 역설적이다.

미국 오하이오의 갈리폴리스Gallipolis에서 태어나 뉴욕에서 활동하는 작가이다. 1972년 오하이오 대학Ohio University에서 판화와 회화를 공부했고, 1975-1977년 로드아일랜드 디자인대학RISD에서 석사학위를 받았다. 이후 뉴욕으로 건너가 휘트니 미술관Whitney Museum of American Art의 독립프로그램Independent Study Program에 참여했고, 그의 첫 '진실 어구Truisms'를 완성했다. 1996년부터 전광판과 LED를 다른 건축물과 풍경에 설치하거나 영상을 투사하는 작업을 진행하고 있다.

1982년 타임스스퀘어 광고판에 '진실 어구' 작업을 설치했고, 이후 진행된 대표 작업으로 Arno riverbank Florence, 1996, Spanish Steps Rome, 1998, Teatro Colón Buenos Aires, 2000, Musée du Louvre and Pont Neuf Paris, 2001, Rockefeller Center New York, 2005, Solomon R. Guggenheim Museum New York, 2008 등이 있다. 1982년 시카고의 아트 인스티튜트CIA의 블레어상Blair Award, 1990년 베니스 비엔날레에서 황금사자상, 1996년 세계 경제 포럼의 크리스탈상World Economic Forum's Crystal Award, 2011년 버나드 메달Barnard Medal of Distinction을 수상했다.

전반적인 작품 경향

개념미술가 제니 홀저는 클리셰와 경구를 신랄하게 뒤틀면서 언어로 유희하는 작업으로 잘 알려져 있다. 그렇게 함으로써 자신의 목적에 맞게 조종할 수 있는 것 또한 드러낸다. "나는 단지 예술계의 사람들뿐만 아니라 모든 사람이 이해할 수 있는 내용을 전달하고 싶었기 때문에 언어를 선택했다"라고 작가는 말했다. 그는 텍스트를 활용하여 공공미술 프로젝트를 진행해왔다.

작가는 어떻게 언어가 소통의 형태뿐 아니라 은폐와 통제의 방식으로 사용되는가를 탐구하기 위해 다양한 매체를 활용한다. 대규모 프로젝션, LED 전광판, 티셔츠, 포스터 등이다. 홀저의 작업은 1980년대를 기점으로 텍스트를 단순히 프린트하는 것을 넘어, 앞서 다뤘던 뉴욕 타임스스퀘어에서 선보인 〈내가 원하는 것으로부터 나를 지켜줘〉처럼 LED 전광판과 결합하는 작업을 선보였다. 이후에는 LED뿐만 아니라 프로젝션을 활용해 문구들을 건물에 투사하는 작업을 제작했다. 그는 작품을 움직일 수 있게 만들고, 종종 LED 스크린에 흘려 시간에 따라 지나가도록 했다. 일상의 문구들이 돌에 새겨지면 기념비적으로 되고, 빌보드 판이나 광고로 나갈 때면 대중적으로 각인되어 공공성 있게 다뤄진다.

비디오아트와 전자매체의 맥락으로 논의되고 있지만, 홀저의 작업은 다양한 초기 미술운동에 뿌리내리고 있다. 광고 언어에 대한 그의 관심은 팝아트와 연계되고, 빛에 기반한 텍스트는 미니멀리스트 댄 플래빈이나

도널드 저드에게서 직접적 영향을 받았다고 할 수 있다. 또한 장소특정성은 대지미술이나 설치미술과 통한다. 홀저의 LED 사인은 도시 풍경의 부분이라 할 수 있기 때문이다.

홀저의 초기작으로 대표적인 것이 〈진실 어구*Truisms*〉1978-1987이다. 이 작품은 250여 개의 문장으로 이루어져 있다. 1977년 작가는 휘트니 미술관 독립연구 프로그램에 참여했었는데, 이 개념 작업은 그때 제공받았던 추천도서에서 영감을 받아 제작된 것이다. 또한 1970년대 홀저가 뉴욕으로 왔을 당시 그곳에서 활발하게 벌어지고 있던 그래피티에서도 영향을 받았다고 할 수 있다. 경구와 격언 등에서 차용해 작성한 문장을 알파벳 순서로 기입한 뒤 인쇄를 하고 이를 맨해튼 곳곳에 붙이는 작업을 진행했는데, 문장이 전하는 내용은 당대의 사회적 관습이나 논란의 소지가 있는 사회적 문제에 관한 것들이 대부분이었다. 1990년대부터는 역사적이고 기록화된 자료들을 차용했다. 홀저를 작가뿐 아니라 정치적 행동가로 볼 수도 있다. 그렇다면 그의 목표는 무엇인가? 한마디로, 홀저는 나쁜 영향을 미치는 정보를 수동적으로 수용하는 것을 교란시키고자 했다. 작가는 권력에 대한 근본적 회의와 의심에서 반권위주의의 행렬에 합세한 것이다. 그는 점차 세계 각지의 공적 공간을 다니면서 작업의 야심과 범위를 키웠다.

1996년 이래, 텍스트 기반의 빛 프로젝션은 홀저 작업에서 핵심이다. 〈늑골*Ribs*〉2010에서 보듯, 2010년에 그의 LED 사인은 가장 조각적이었다. 호

모양으로 이뤄진 11개의 구조물로 구성된 이 작품은 기밀 해제된 미 정부의 문건들을 뉴스 크롤news crawl처럼 빠르게 흘리며 보여준다. 작가는 이를 통해 정부의 개인 도청과 같은 정치적 문제를 텍스트 기반 작업과 결합시킨다. 이후 홀저는 더 이상 텍스트의 저자가 아니고, 그의 뿌리인 회화로 귀환했다. 본래 회화를 전공했던 작가 관점에서 볼 때, 회화의 구상적figurative 표현과 언어를 비교할 수 있다. 둘의 공통점으로는 메시지의 전달이 명확하다는 데 있다. 여기서 의미의 명확성은 마찬가지라 할 수 있겠지만, 홀저는 구상적 표현이 아닌 언어를 선택했다. 예컨대 사회주의 리얼리즘은 다루는 내용(정치적 의도)을 정확히 전달하는 데 그 목적이 있다고 할 수 있다. 그러나 홀저는 이를 포함한 구상 회화를 거부했고, 그 명확성을 언어의 구사에서 찾았다. "말하거나 쓸 때 사람들이 이해할 수 있는 것이다"라고 말하는 작가, 그에게 가장 중요한 것은 작품의 내재적 의미보다 관객과의 소통인 것이다.

발 상 의 전 환

미켈란젤로 피스톨레토

〈차이를 사랑하다 *Aimer les différence*〉 2010

도시의 밤을 하얗게, 파리의 백야_{白夜}

볼거리가 많은 도시를 밤새 자유롭게 누비며 다닐 수 있다면 얼마나 좋을까. 그래서 많은 사람이 크리스마스이브나 12월 31일의 '올나이트'를 손꼽아 기다린다. 도시의 밤을 하얗게 지새우는 짜릿함이 분명히 있는 듯하다. 도시인이라면 누구나 1년에 하루 정도 우리를 제약하는 시간에 구애받지 않고 화려한 밤 공간을 만끽하고 싶은 마음이 있기 마련이다.

매년 10월 초에 열리는 파리의 '백야La Nuit Blanche'는 이런 도시인의 로망을 만족시켜주는 예술축제다. 이 행사는 2002년 당시 시장이었던 베르트랑 들라노에가 과감하게 도입하여, 모두에게 개방되

는 파리의 대표적 도시축제로 자리 잡았다. 10월 첫째 주 토요일 밤을 끼고 '무박 2일'로 열리는 이 축제에서는 파리 도심의 밤을 밝히며 거리 곳곳에 흥미로운 행사가 펼쳐진다. 거리와 광장, 공원과 관공서, 박물관과 미술관은 말할 것 없고 성당과 극장 등 온 도시에서 조각 비디오 설치 퍼포먼스 등 현대미술의 향연이 펼쳐진다. 루브르 같은 유서 깊은 미술관도 새벽까지 문을 연다. 이에 맞춰 대중교통도 부분적으로 밤새 운행한다.

10년 전 직접 목격한 것 중 파리 시청Hotel de Ville 건물 전면에 네온 사인으로 빛을 낸 작업이 특히 기억에 남는다. 2010년 미켈란젤로 피스톨레토Michelangelo Pistoletto가 〈차이를 사랑하다Aimer les différences〉라는 문구를 20개의 언어로 번역해, 컬러 네온사인으로 설치한 작업이다. 87세 노장 피스톨레토는 10여 년 전부터 '차이를 사랑하라'라는 메시지를 활용한 프로젝트를 펼치고 있다. 그는 이런 작업을 통해 제각기 차이를 가진 국가들의 경계를 넘어 범국가적 연계를 꿈꾸고, 분열된 글로벌 사회에 새로운 비전을 제시한다. 미술이 곧 메시지이고 슬로건인 셈이다.

그의 설치를 목격한 사람들은 이 경쾌한 멀티컬러 네온이 역사와 위엄을 갖춘 파리 시청 건물과 멋지게 어울렸던 기억을 잊지 못한다. 물론 이런 작업을 구상하고 제작한 작가의 아이디어가 제일

중요하지만, 그보다 앞서 이러한 작업을 시행하도록 허가해 준 파리시의 행정력을 높이 평가해야 한다. 훌륭한 공공미술은 작가를 신뢰하고 융통성 있는 도시의 행정력과 떼려야 뗄 수 없기 때문이다. 일 년 중 단 하룻밤이건만, 이런 독특한 밤의 축제를 체험하고자 다양한 국적의 사람들이 비싼 여비도 마다하지 않고 파리로 몰려온다. 파리의 백야 축제는 문화적 홍보는 물론이고 상당한 경제 수익도 안겨준다.

　파리의 백야를 서울로 가져올 수는 없을까. 홍익대 앞은 밤이면 밤마다 백야나 다름없다. 이곳에서 일 년에 딱 한번 이렇듯 멋진 행사로 밤을 밝힐 수 있다면! '유흥'에서 '아트'로의 전환이 가져올 문화적·경제적 가치는 기대 이상일 거다. 지금 우리에게 필요한 문화 한류를 위해 참고할 좋은 사례다.

이탈리아 비엘라Biella에서 태어났고, 현재 이탈리아를 중심으로 활동하고 있다. 1947-1958년 화가이자 복원가였던 부친의 스튜디오에서 일하며 미술교육을 받았다. 1950년대부터 그림을 그리기 시작, 1962년부터 〈거울 회화*Painting on Mirrors*〉 작업을 진행했고, 이탈리아의 중요 미술운동인 '아르테 포베라Arte Povera'의 창시자 중 한 명으로 인정받는다. 1991-1999년 빈 예술학교Vienna Fine Arts Academy에서 조각을 가르친 바 있다.

피스톨레토는 1959년 산 마리노 비엔날레, 1996-2009년까지 총 열한 번의 베니스 비엔날레, 카셀 도큐멘타 1968·1982·1992·1997에 참가했다. 1960년 토리노Turino 갈라테아 갤러리Galleria Galatea에서의 첫 개인전 이후, 《Michelangelo Pistoletto : A Reflected World》Walker Art Center, Minneapolis, 1966, 《Michelangelo Pistoletto. Division and Multiplication of the Mirror》The Institute for Contemporary Art P.S.1 Museum, New York, 1988가 있다. 국내에선 1994년 국립현대미술관 과천관에서 전시를 가졌다. 1967년 상파울루 비엔날레에서 벨지안 비평가상Belgian critics' prize, 2003년 베니스 비엔날레에서 황금사자상을 수상했다.

전반적인 작품 경향

미켈란젤로 피스톨레토는 1960년대 '아르테 포베라Arte Povera'의 대표적 작가로 알려졌으나, 이후 독자적인 활동으로 다양한 작업을 해온 노장이다. 1967년경부터 활동하기 시작한 아르테 포베라는 이탈리아의 전위적 미술운동이다. 이들은 기교를 거부하고, 반재현적이고, 재료의 물질성을 중요시하는데, 특히 값싼 재료와 오브제를 취급하기에 그룹명을 'Arte Povera(Poor Art)'로 지은 것이다. 따라서 피스톨레토의 초기 작업은 티슈 종이와 거울 등 하찮은 재료로 오브제의 개념적 측면을 다룬 것이 대부분이다. 그런데 이와 반대 성향이라 볼 수 있는 팝아트와 피스톨레토 작업의 연계도 견고한 편이다. 그가 아르테 포베라로 활동하던 1960년대부터 그의 작업은 종종 팝아트 작가들과 함께 전시되기도 했다. 비평가 루시 리파드Lucy Lippard는 사진 기법이나 사진 이미지를 활용한 이탈리아 작가들에 대해 '팝적 신사실주의' 경향을 보였다고 평하면서 대표적 사례로 피스톨레토를 거론한 바 있다.

피스톨레토의 초기 작업은 주로 거울에 그린 거울 회화를 통해 사물성을 드러내는 것이었는데, 1961년 제작된 〈현재The Present〉 연작이 대표적이다. 이는 반영하는 거울의 검은색 배경에 자신의 이미지를 그려 넣은 네 점의 시리즈였다. 이후에도 사물성objectivity을 극단적으로 실현하기 위해 여러 실험적 연작을 시도했다. 관람자로 하여금 거울에 반응하도록 할 뿐 아니라 미술작업과 하나가 되도록 초청하는 의도가 담겼다. 이러한 참여형 작업은 그의 최근 작업에서 점차 다양하게 확장된다.

아르테 포베라와 가장 잘 맞는 피스톨레토의 작업은 뭐니 뭐니 해도〈넝마의 비너스*Venus of the Rags*〉1967가 대표적이다. 이 작업 또한 여러 버전으로 제작되었다. 최초의 작품은 가든 센터에서 구입한 콘크리트나 시멘트의 비너스 조각상을 사용했는데, 윤이 나는 표면을 만들기 위해 운모막으로 씌웠다. 그는 같은 해 오리지널 조각상을 석고 주물로 떠서 세 점을 더 제작했다. 이후 1970년에 두 점, 1972년에 금으로 도금한 비너스 한 점, 그리고 1974년에는 특별 그리스 대리석을 사용해 석공들이 제작한 비너스 한 점이 더해졌다. 1980년 샌프란시스코에서는 조각상을 대신한 실제 모델의 퍼포먼스가 실행되기도 했다.

비너스 조각상을 다룬 것은 이탈리아의 문화적 유산을 아이러니하게 소환한다. 고전적 조각상을 쌓여 있는 넝마 더미와 조합함으로써 작가는 대립항들의 연계를 선언한 셈이다. 즉, 딱딱함/부드러움, 정형/비정형, 단색조/컬러, 고정성/유동성, 가치/무가치, 역사적/동시대적, 유일무이/공통, 문화/일상 등의 연계다. 작가는 이러한 대립적 특징을 그대로 드러냈다. 특히 소멸해 버리는 천 조각과 영속성의 상징인 고전 조각상의 시간적 대조가 돋보이도록, 그 차이를 시각화한 것이다. 그의 초기 작업에 천 조각이나 버려진 옷 등 값싼 재료가 자주 등장했는데, 이 작업을 위해 '거울 회화' 연작에서 거울을 닦는 데 썼던 천 조각들을 활용했다고 한다.

피스톨레토는 1966년 미국에서 첫 개인전을 가졌고, 이듬해 상파울루 비엔날레에서 그랑프리를 수상하는 등 일찍이 국제적 명성을 높였다. 이

시기부터 그의 작업은 퍼포먼스를 비롯하여, 영화, 비디오, 그리고 연극 등 다양한 장르로 확장되었다. 1968년 그룹 '동물원Zoo'을 설립한 그는 협업 '행동actions'을 제시하기도 했다. 아트와 일상의 삶을 통합하고자 의도한 이러한 퍼포먼스는 그의 작업에서뿐만 아니라 학교와 극장 등의 공공 기관들, 그리고 여러 도시에서 행해졌다. 아르테 포베라 이후 피스톨레토의 작업들은 협업 기반이 많은데, 사회적 삶의 다양한 요소들 사이 다양한 네트워킹, 협동, 상호작용 등의 과정을 거친다. 최근에는 대형 설치작업들을 주로 선보이며 노장의 스케일을 과시하고 있다.

크리스토와 잔클로드

〈문 *The Gates*〉 1979-2005

회색 도시에 펼쳐진 오렌지빛 스펙터클

음악은 시간의 예술이고, 미술은 공간의 예술이라는 말은 이제 구시대의 통념일 뿐이다. 예컨대 피아니스트 백건우의 사량도 공연은 통영 바다라는 물리적 공간을 예술적 감동의 장소로 기억 속에 각인시킨다. 반면 오늘날의 설치미술, 특히 공공미술은 스펙터클한 공연처럼 단기간 연출되는 경우가 많다. 시간적 제한은 그 장소에서 갖는 유일무이한 체험을 더욱 가치 있게 만든다.

15년 전 뉴욕 센트럴파크에서는 일시적인 대장관이 연출되었다. 크리스토와 잔클로드Christo & Jeanne-Claude의 〈문*The Gates*〉1979~2005은 센트럴파크 안의 통행로에 7,500개의 오렌지색 패널을 설치한 작품

이다. 센트럴파크 내에 설치됐는데 작업의 총 길이가 37km에 달하는 거대한 규모다. 작품의 재료로 5,390t의 강철, 96km의 비닐 배관, 그리고 99,155m²의 천이 사용됐다.

각각의 '문'은 오렌지색 나일론 천으로 이루어진 패널이다. 머리 위에 설치된 패널의 높이는 5m이고 너비는 대략 3m에 3.65m 정도의 간격을 두고 설치되었다. 공원 속 행로를 따라 박은 수천 개의 오렌지 패널은 빛의 변화에 따라 다채로운 색으로 빛났고, 바람의 세기에 따라 모양을 달리하는 천은 생동감 넘치는 장관을 연출했다. 공원 주위의 건물에서 바라보면 지형을 따라 나뭇가지들 사이로 나타났다 사라지는 금빛 강물 같았다. 작업은 2005년 2월 보름 동안 설치되었다. 하지만 전체 작업 기간은 그보다 훨씬 길다. 1979년에 프로젝트를 처음으로 계획해서 뉴욕시의 허가를 받는 등 복잡한 절차를 거쳐 마침내 2005년 설치까지 꼬박 26년이 걸렸으니 말이다. 현대미술은 보이는 결과뿐 아니라 보이지 않는 과정도 작업으로 간주한다.

크리스토와 잔클로드 부부는 언제나 그렇듯 전시를 위한 어떤 기부나 후원도 받지 않았고 전시 기간 동안 입장료도 없었다. 이들은 여러 작품을 팔아 작업 설치의 재정을 부담했다. 사용된 재료는 전시 후 모두 재활용했고 작품의 조립과 설치 그리고 유지와 제거

를 위해 뉴욕 시민들을 고용해 경제적인 효과도 창출했다. 설치할 때 동원된 인원만 해도 600여 명이었다.

불가리아 출신인 크리스토는 소비에트 사회주의 리얼리즘에서 조기 교육을 받았다. 그리고 그의 정치적 혁명으로 인한 난민과 망명의 경험은 작업의 근본을 이뤘다고 볼 수 있다. 그는 1960년대 불가리아에서 러시아 구성주의를 접하며 사회주의 리얼리즘 표현 방식의 선전 미술작업에 동참하기도 했다. 이러한 경험은 예술의 사회적 역할에 대한 작가의 관념에 영향을 주었다. 또한 지역 농장의 곡물과 건초더미를 포장했던 경험은 이후의 포장 작업, 아상블라주assemblage, 쌓아올리기 작업 등에 영향을 끼쳤다.

〈문〉의 제작방식이 스폰을 받지 않고 스스로의 작업 노동에 의해 마련한 자본으로 진행되었다는 점, 작품의 유통이나 판매가 기존의 자본주의 체제를 벗어났다는 점에서도 이들의 사회주의 배경을 알 수 있다. 거기다 작품에 대한 관람자의 관계가 소유보다 향유에 있다는 점도 빼놓을 수 없다. 이는 사적 소유에 집착하는 후기 자본주의 시대에 공공미술의 역할이자 의미 있는 메시지다. 시간의 한계를 아는 것은 '지금, 여기서' 느끼는 미적 체험의 가치를 극대화한다. 삶의 가치를 깨닫는 방식과 다르지 않다.

발 상 의 전 환

크리스토는 35년 동안 작가 잔클로드와 협력하여 대규모 장소특정적 작업을 했다. 이 예술 파트너들은 기념비적인 조각과 설치작업을 실행했는데, 주로 대지와 건물, 그리고 산업적 오브제들을 특별한 천으로 싸거나 덮는 작업들이다. 이들 작업에서는 천 재료가 지닌 일상적 특징과 더불어 소재가 지닌 역동성, 연약함, 비영구성을 취한다. 천은 그 자체가 변하지 않으면서도 덮거나 싸는 과정에서 대상의 형태와 볼륨을 드러내 보인다. 크리스토와 잔클로드는 이렇듯 천의 유연성과 이동 가능성을 활용하여 우리 주위의 사물과 환경을 새롭게 바라보도록 유도한다. 동시에 장소와 장소, 사물과 인간, 인간들 사이의 관계를 새로이 형성하게끔 한다.

크리스토와 잔클로드의 작업은 대중의 삶에 대거 관여하고 개입하는 설치인 만큼 다양한 리뷰와 반응을 받는다. 부정적인 면에서는 환경 훼손의 문제라는 비판이 있기도 하다. 그러나 이제까지 전례가 없는 대규모 설치작업은 미술이 인간과 환경, 자연과 문명, 그리고 한 도시와 다른 도시 사이들을 연계하고 넘나드는 힘과 스케일을 가질 수 있다는 점에서 경이를 자아낸다. 또한 인간적이면서 민주주의적인 이상을 지속시키려는 확고한 의지와 강한 인내력을 보여준다.

크리스토와 잔클로드Christo & Jeanne-Claude, 1935- , 1935-2009

부부 작가로, 남편 크리스토 자바체프Christo Javacheff는 불가리아 가브로보 Gabrovo에서 태어나 1953-1956년 소피아 국립미술원National Academy of Art, 1957년 오스트리아 빈 아카데미Academy of Fine Arts에서 수학했다. 부인 잔클 로드는 모로코의 카사블랑카Casablanca 출신으로 1952년 튀니지의 튀니스 대학University of Tunis에서 라틴어와 철학을 공부했으며, 2009년 뉴욕에서 세 상을 떠났다. 이들은 2008년 프랭클린&마샬 대학Franklin & Marshall College, 2011년 옥시덴털 대학Occidental College에서 명예박사 학위를 받았다.

크리스토퍼와 잔클로드는 1968년 카셀 도큐멘타 4에 참가했으며, 대표 작으로 〈퐁뇌프*Pont Neuf*〉Pont Neuf, Pairs, 1985, 〈우산*The Umbrellas*〉California- Japan, 1984-1991, 〈천으로 감싸인 의사당*Wrapped Reichstag*〉Reichstag, Berlin, 1995, 〈문*The Gates*〉Central Park, New York, 2005, 〈떠 있는 부두*The Floating Piers*〉Brescia, Italy, 2016, 〈더 마스타바*The Mastaba*〉Serpentine Lake, London, 2018 등이 있다. 아 랍에미리트 아부다비의 〈더 마스타바〉는 현재 진행 중이다. 2004년 미국 국제 조각 센터 주최의 현대조각상Contemporary Sculpture Award을 수상했고, 2006년 빌섹상 Vilcek Prize 순수예술 부문에서 수상했다.

전반적인 작품 경향

크리스토와 잔클로드는 "싸는wrapping" 작가로 잘 알려져 있다. 빌딩 전체를 쌌던 프로젝트로는 베른의 쿤스트할레 미술관을 쌌던 작업1968과 시카고의 현대미술관을 싼 작업1968-1969, 그리고 퐁뇌프 다리 포장 작업1985이 대표작들이다. 그런데 이들이 본격적으로 작업을 시작했던 1960년대 말부터 1990년대 사이 정작 싸는 작업을 했던 건물은 위의 세 경우가 전부이다. 두 작가는 호주 시드니 해안 2.5km를 은빛 천으로 뒤덮기도 하고, 수천 개의 파라솔을 일본과 미국의 광활한 대지에 설치하여 동시 오픈을 실행하기도 했다. 따라서 포장 자체보다 천, 인공섬유, 텍스타일 등의 재료를 사용하는 것이 그들 작업의 특징이라 할 수 있다. 말하자면, 일시적이고, 고정적이지 않아 약하고, 감각적인 재료들인데, 미술작품의 일시성을 전달하기에 적합한 것들이다.

크리스토와 잔클로드의 대규모 설치작업은 계획을 짜고, 조직하고 또 실제로 실행하는 데 몇 년씩 걸린다. 그러나 이들이 처음부터 이런 식으로 작업했던 건 아니다. 크리스토의 초기 작업은 작은 오브제들에서 시작되어 자동차나 가구를 싸는 것으로 진행되었다. 그러다가 1950년대 말 파리에서 잔클로드를 만나 이후 협업하기 시작하면서 점차 큰 규모로 나아갔다. 이 공동 파트너는 1964년 미국으로 이민을 갔고, 이후 여러 도시에서 작업하며 국제적 명성을 얻게 되었다. 처음에 이들은 무일푼에 영어 소통도 안 되었지만, 크리스토는 얼마 후 뉴욕의 미술계에 입성하는 데 성공하여 레오 카스텔리와 같은 주류 갤러리에서 전시까지 하게 되었다. 1960년

대 말부터 본격적 설치작업을 시작했는데, 작업이 대규모 스케일이었기에 이를 경제적으로 뒷받침하기 위해 이들은 '스토어 프런트Store Front'를 여럿 만들어 자신들의 작업을 판매하기도 했다.

1985년, 크리스토와 잔클로드가 파리의 퐁뇌프를 싸는 작업을 완성했을 때, 〈퐁뇌프 Pont Neuf〉는 얼마나 큰 충격을 초래했을지 예상할 수 있다. 파리에서 가장 오래된 역사적 기념물이자 일상의 교통수단인 다리를 포장한다는 생각은 놀라운 일이었다. 다리 전체가 금빛 사암색 천으로 포장된 채, 거대한 구조물이 빛에 따라 시시각각으로 달라지는 모습은 익숙한 일상을 낯설게 만들었고 파리의 도시경관을 달리 보이게 하는 장관이었다. 1985년 9월 말부터 2주간 포장된 채 드러난 퐁뇌프 프로젝트는 그렇게 완성됐지만, 이 프로젝트는 10년 정도의 준비 기간이 필요했다. 그 긴 시간 동안 두 작가는 자금 마련은 물론, 주위에 사는 사람들, 경찰과 공무원들, 그리고 시장까지 만나 설득하는 일을 해냈다. 2주간 일시적으로 전시된 이 작업의 제작 기간은 그러니까 10년이라 봐야 한다. 작품의 결과뿐 아니라 과정도 역시 중요하다는 인식을 확실히 심어준 작업이었다. 거의 41,000m²의 천으로 300명의 전문 제작자들을 동원한 퐁뇌프 포장 작업을 위해 들였을 자본만 해도 엄청났을 텐데, 여기에 일체의 스폰도 받지 않고 자신들의 드로잉과 콜라주만을 팔아서 자금을 마련했다. 그러니 그 정도의 시간이 걸렸을 법하다. 작가의 신념인 것이다. 각고의 노력 끝에 실현된 금빛 찬연한 퐁뇌프는 평소 익숙했던 다리의 낯선 모습을 목격하게 했고, 또한 그것은 다리 자체의 볼륨과 전체 구조를 아름답게 볼 수 있는 놀

라운 장소특정적 작업이었다.

덧붙여, 이들의 대표적 국제프로젝트인 〈우산*The Umbrellas*〉1984-1991은 일본의 이바라키Ibaraki와 미국 캘리포니아에 3,100개의 대형 우산(파라솔)을 18일 동안 설치한 국제적 프로젝트였다. 이 미국-일본 프로젝트는 미국에서는 29km, 일본의 경우 19km의 대지에 설치되었는데, 전자는 노란색으로, 후자는 파란색으로 제작되었다. 한화로 300억가량 되는 제작비 역시 작가들의 작품들을 판매하여 마련했던 바, '노마드' 작가라고 부를 수 있는 크리스토와 잔클로드의 글로벌 작업이었다.

사회·공공

SOCIAL·PUBLIC

Doris Salcedo
Kara Walker
Francis Alÿs
Christian Boltanski
Gordon Matta-Clark
Richard Serra
Rirkrit Tiravanija

도리스 살세도

⟨십볼렛*Shibboleth*⟩ 2007

위기의 체험: 차별과 분리가 초래한 위험

　믿기지 않는 재해가 지구의 여기저기서 벌어지고 있다. 평온한 휴양지에 느닷없이 쓰나미가 몰려오고 안전하게 여겨지던 고층 빌딩에 비행기가 날아와 박혔다. 대지진의 괴력은 지금도 기억이 생생하다. 하지만 우리는 그런 위기를 대체로 남의 일이라 느낀다. 안전하다고 확신하고 절대로 무너지지 않을 것이라 믿기에 우리는 오늘도 도시의 건물을 오간다. 그런데 만약 내 발밑의 견고한 바닥에 갑자기 큰 균열이 생긴다면?

　그런 위기를 체감하게 한 미술작업이 있었다. 2007년 영국 런던의 대표적 현대미술관인 테이트 모던Tate Modern의 콘크리트 바닥에

지진 같은 균열이 생겼다. 콜롬비아 작가 도리스 살세도의 〈십볼렛 *Shibboleth*〉2007은 미술관 입구의 거대한 터빈 홀 바닥에 167m 길이의 크랙을 만든 설치작업이다. 한 바탕 큰 지진이 난 듯, 이는 미술관을 들어오는 관람자에게 시각적 충격을 넘어 실제 몸으로 느끼는 두려움을 자아냈다. 2000년에 설립된 테이트 모던은 21세기 미술계에 소위 '공장 리모델링'이란 유행을 이끈 파격적 건축이다. 하얀 벽과 고급스러운 내부구조가 특징이던 기존 미술관의 통념을 깬 셈이다. 이 미술관은 화력발전소를 개조해 철근과 시멘트의 골조가 유난히 든든한 건물이기에 살세도 작업의 충격은 더했다.

이곳에서 〈십볼렛〉은 6개월 동안 전시됐다. '십볼렛'이란 말의 출처는 성경의 사사기 12장이다. 특정한 사회집단이나 계급, 인종을 구별 짓고 배척하는 데에 사용되는 말이나 관습을 지칭하는 의미라 한다. 살세도의 '십볼렛'은 경계의 깊은 골을 보여주고 이주移住의 트라우마를 드러내며 차별의 폭력을 폭로한 것이다. 작가는 이 작품에 대해 "경계를 표상한 작품이고, 이민자들의 경험을 나타낸 작품이며, 차별에 대한 경험을 나타낸 작품이기도 하고, 인종 간의 증오에 관한 경험을 나타낸 작품이기도 하다. 그것은 유럽의 심장 안에 들어온 제3세계 사람의 경험이다."라고 말했다.

살세도의 〈십볼렛〉은 수많은 관객을 이끄는 모더니즘 미술관에

전시되는 장소특정적 작품들을 어떻게 봐야 하는가에 대한 흥미로운 질문을 떠올리게 했다. 이 작품은 오브제를 축조하고 쌓기보다는 건물의 바닥 자체를 주목하면서, 설치미술에 대한 우리의 관습적 예상을 완전히 벗어났다. 그는 미술관 바닥에 파격적 균열을 만들어 관람자의 시선을 파손된 바닥으로 집중시키며 불안정한 토대를 은유적으로 나타냈다. 〈십볼렛〉이 이제까지의 일반적 설치미술보다 더 당혹스러웠던 이유는 작가가 만든 바닥의 균열이 관람자로 하여금 건축물의 안전성에 대한 위협을 실감케 했기 때문이다. 이는 오늘날 가장 권위 있는 미술관에 대한 위협, 더 나아가 확고한 토대 위의 사회체제에 대한 공격을 상징했다고 해석할 수 있다.

제작 과정에서 〈십볼렛〉은 균열을 만들기 위해 건물 바닥을 부수는 공사를 동반해야 했다. 여기서 우리는 작업의 대담성도 인정해야 하지만, 테이트 모던 미술관의 '열린' 체제를 인정하지 않을 수 없다. 홀 전체에 넓고 깊게 퍼진 균열의 부분들을 잡기 위해 바닥을 도려내고 시멘트 덩어리로 다시 맞췄고, 거친 절벽과 유사한 균열의 내벽은 그물망으로 덮었다. 이 정도의 공사를 감당하고 위험을 감수할 수 있는 기관이 얼마나 될까 싶다. 현대의 설치미술은 그 작업이 완성되기까지 작가 측뿐 아니라, 이를 전시하는 공적 연계 및 그 물리적 조건이 밀접히 공조해야 한다는 것을 알 수 있다. 과거에 비해, 하나의 작업을 성사시키기까지 연루되는 영역이 비교할 수

없이 복잡해졌다.

〈십볼렛〉은 테이트 터바인 홀 자체의 구조 및 정체성과 직결되지만, 이 미술관이 위치한 런던이란 도시, 그리고 영국을 넘어서는 확장된 의미를 제시한다. 특히, 제목을 통해 작업은 모더니티와 진보라는 서구의 관념을 뒷받침하는 인종차별과 식민지 착취를 내포하고 있다. 물론 관람객이 작가의 의도를 그대로 수용할 필요는 없지만, 작가의 주제 의도를 고려함으로써 작품의 심오한 의미와 창의적이고 상징적인 연관성을 인식할 수 있다. 〈십볼렛〉의 '균열된 토대'는 서구 식민문화, 소비자본주의의 비인격적 파급효과로 인한 오늘날 우리 시대의 흔들리는 경제적, 정치적 토대를 떠올리게 한다. 또한 근본적으로 '십볼렛'이라는 용어에 충실할 때, 그것은 특정 국가에 국한되지 않고 사회적, 인종적 배척과 같은 보편적 문제들을 의미하기도 한다. 더불어, 〈십볼렛〉이 전시된 2007-2008년 사이, 세계 금융의 급속한 악화로 세계의 경제 위기가 도래했다는 사실은 작품의 또 다른 해석을 가능케 한다.

콘크리트 바닥에 지진 같은 대규모 균열을 만든 살세도의 〈십볼렛〉은 우리에게 '위험'도 작품의 주제가 될 수 있다는 것을 보여준다. 2000년에 화력발전소를 개조해 만든 테이트 모던은 공장 스타일 미술관의 선두로서, 흰색의 품격 있는 내부구조를 특징으로 하

던 기존 미술관의 통념을 깼다. 이렇듯 고급미술을 소장, 전시하는 '흰색의 정방형White Cube' 스타일의 미술관은 모더니즘의 전형이었는데, 공장을 재활용한 테이트 모던이야말로 파격적인 포스트모던 미술관의 본보기가 된 것이다. 철근과 시멘트로 된 이 견고한 건물 바닥에 균열을 낸 작가는 우리가 피부로 느끼는 물리적 충격을 통해 경계의 깊은 골을 실감나게 보여준다. 한 가지 주목할 사항은, 분리의 트라우마와 차별의 폭력을 다룬 이 작업은 이를 위해 구체적 역사를 제시한 게 아니라는 점이다. 누구든 자신의 상황에 맞게 이해할 수 있는 것인데, 이런 의미에서 살세도의 작업은 추상적이다.

그의 〈십볼렛〉이 구현한 충격적 균열을 통해, 우리는 경계 짓기로 더욱 위험해진 오늘의 세계를 머리가 아닌 몸으로 실감한다. 서로 다르다고 구별하고 증오하는 것은 우리의 안전한 삶을 위협하고 끔찍한 결과를 초래한다는 점을 말이다.

콜롬비아 보고타 Bogota에서 태어났고, 현재 보고타에서 활동하고 있다. 1980년 호르헤 타데오 로자노 대학 Universidad de Bogota Jorge Tadeo Lozano에서 순수미술(회화)을 전공하였으며, 뉴욕으로 건너가 1984년 뉴욕대학교 NYU에서 순수미술로 석사학위를 받았다. 이후 보고타로 귀환하여 1989-1991년에 콜롬비아 국립대학 미술대학 교수로 재직했다. 1995년 구겐하임 펠로우쉽을 받은 바 있다. 살세도가 영향을 받은 작가들 중, 독일의 요셉 보이스 Joseph Beuys와 베아트리스 곤잘레스 Beatriz González를 들 수 있다. 살세도의 작업은 관객으로 하여금 그것이 설치된 장소의 정치, 사회적인 맥락을 떠올리게 하는데, 초기에는 주로 콜롬비아의 정치, 사회적 사건으로 인한 희생자의 고통이나 상실감을 떠올리게 하는 작품을 주로 제작했다.

살세도는 1985년 보고타 조폐박물관 Casa de Moneda에서의 첫 개인전을 시작으로, 뉴욕의 뉴뮤지엄 New Museum Contemporary Art, 1998, 런던의 테이트 브리튼 Tate Britain, 1999을 비롯, 상파울로 미술관 Pinacoteca do Estado de São Paulo, 2012 시카고 현대미술관 Museum of Contemporary Art, 2015, 마드리드 레이나 소피아 미술관 Museo Nacional Centro de Arte Reina Sofía, 2017 등에서 개인전을 가진

바 있다. 1998년 상파울로 비엔날레, 2002년 카셀 도큐멘타, 2003년 이스탄불 비엔날레 등에 참여했다. 2005년 오드웨이상Ordway Prize, 2010년 벨라스케스 시각미술상Velazquez Visual Arts Prize, 2014년 히로시마 미술상Hiroshima Art Prize을 수상했다.

전반적인 작품 경향

도리스 살세도는 1980년 뉴욕에서 유학하며 체류하는 동안, 외국인과 이방인의 경험을 예민하게 느끼며 이를 작업의 주제로 연결했다고 할 수 있다. 그에게 이방인의 삶은 '탈구displacement'를 의미했다고 요약된다. 그는 자신을 포함한 예술가들을 바로 '탈구된 사람들'로 보았으며 이를 작업의 중요 주제로 삼고 있다. 살세도가 보여주는 이러한 '탈맥락화decontextualisation'는 현대미술에서 중요한 개념이다. 다시 말해, 작가가 특정 사건과 직접적인 관련을 분리시킨 요소들에는 상징성이 부여되어 이것이 치유와 기억을 위한 미적 역할을 담당할 수 있게 되는 것이다.

살세도는 뉴욕 유학 후 자국인 콜롬비아로 돌아가서 활동하며 역사에 기반한 정치 폭력과 전쟁의 참사를 설치작품으로 보여주었다. 그러나 이러한 실제 역사를 모른다 하더라도, 그의 작업을 보는 관람자들은 그 추상성으로 말미암아 그 설치의 의미를 자신들의 관점에서 받아들이게 된다.

그의 대표 작품으로는 2003년 제8회 이스탄불 비엔날레에서의 도심 설치작업을 들 수 있다. 〈무제Untitled〉라는 제목의 이 작업은 인파로 붐비는 도심가 두 건물 사이 공간에 수많은 의자 더미를 뒤엉키게 설치한 것이었

다. 약 1,600개의 나무 의자들이 거대한 쓰레기더미를 연상케 하듯 무질서하게 얽혀 있던 이 설치를 본 사람들의 충격을 예상할 수 있다. 두 건물의 전면façade에 맞춰 의자 더미의 표면을 만들었는데, 그 평면성에 대한 의식은 살세도의 전공이 회화였음을 떠올리게 한다.

이 언캐니한 파사드는 내적 카오스를 내보이며 질서와 논리의 붕괴를 나타낸다. 작가는 이 설치작품에 대해 '전쟁 지형학'이란 말을 제시했다. 말하자면, 발생한 대립적 입장들 사이 갈등으로 가해진 폭력과 그로 인해 뒤집혀진 삶의 혼란스런 지도를 시각화했다는 뜻이다. 설치된 곳이 이스탄불이므로, 이 작품은 터키 역사 속의 전쟁의 폭력과 더불어 범죄, 학대 등을 갈등이 초래한 인권 유린과 그 폭력 전반을 나타낸 것이라 할 수 있다. 나무 의자의 조금씩 다른 여러 색채는 아시아, 유럽, 중동 그리고 북아프리카 등에서 온 다양한 사람들의 복합적 구성을 암시하기도 한다. 공간에 얽힌 권력의 무질서한 폭력을 보여주는 강력한 작업이 아닐 수 없다.

살세도의 작업은 자신의 조국이 처한 분쟁으로 얼룩진 사회·정치적 풍경에 깊숙이 뿌리내리고 있다. 그러나 그의 조각과 설치는 이러한 갈등과 투쟁을 직접적으로 드러내는 것이 아니라, 시적 감성과 미적 통찰을 갖고 심도 있게 다룬다. 그의 작업은 광범위한 인터뷰와 치열한 조사로 그 주제를 근본적으로 다루며 이를 창의적 표현으로 드러낸다. 다시 말해, 실제 사건과 역사적 사실에 기반하면서도 지엽적이거나 특정적이지 않고 누구나 공감할 수 있는 보편성을 제시한다는 점이다.

최근 작가는 활동 범위를 확장해 이태리, 영국 등 세계 여러 나라에서 큰 스케일의 장소특정적 설치를 하고 있다. 폭력과 트라우마를 그대로 다루지 않는 그의 특징적 방식을 유지하면서, 부재의 몸, 상실된 신체에 대한 감각을 주목하며, 특히 집단적 상실감을 전달하는 작업에 열중하고 있다.

　　실세도의 미학적 배경을 살펴보면, 그는 서구의 주류 사상을 숙지해 부분적으로 엠마누엘 레비나스Emmanuel Levinas 등 철학자 및 폴 첼란Paul Celan과 같은 문학가의 사상에 의존한 인문학적 기반을 지닌다. 그리고 미술작가 중 영향 받은 작가로는 요셉 보이스Joseph Beuys를 들 수 있다. 살세도는 보이스를 자신의 미적 출발로 삼아, 그의 작업 연구에 시간을 많이 할애하였다. 보이스 작업은 그로 하여금 '사회적 조각social sculpture'이란 개념에 대해 눈뜨게 했다. 이는 간단히 말해, 미술을 통해 사회에 형태를 부여하려는 것이다. 그는 조각이 단순히 재료를 다루는 것이 아닌 사회적 의미를 전달할 수 있다는 전제를 갖는다. 보이스는 살세도가 정치적 자각을 작업으로 나타내는 데 큰 영향을 미쳤는데, 이에 대해 작가는 다음과 같이 말했다. "나는 나의 정치적 깨달음을 조각과 통합할 수 있는 가능성을 찾았다. 어떻게 재료가 특정한 의미를 전달할 수 있는가를 깨달았다고 할 수 있다." 그에게 보이스의 영향은 근본적으로 조각의 공간 자체에 관한 것이었다. 공간이 소통의 지점으로서 갖는 의미였다.

카라 워커

〈사라지다 *Gone*〉 1994

단순한 실루엣으로 보는 불편한 진실

　　같은 내용이라도 말하는 방식은 여러 가지다. 그중에 무겁고 심각한 이야기를 농담조로 가볍게 말하는 경우가 있다. 이를 위해 풍자, 패러디 혹은 반전 등 표현의 기교가 활용된다. 이러한 표현에 능한 '고수'는 너스레를 떠는 태도에 여유가 넘치고 때론 위험을 감수하기도 한다. 다루는 내용이 사회적으로 민감한 이슈나 정치적 비판, 혹은 역사적 사건일 경우이다.

　　그런데 그 내용이 성적 폭력과 인종차별에 관한 실제 역사적 사건을 건드리는 것이라면 어떨까? 더구나 제3자가 아닌 당사자로서, 또 가해자가 아닌 피해자의 입장이라면? 가볍고 풍자적인 태도

발　상　의　　전　환

를 갖기란 결코 쉽지 않을 것이다. 비록 엄연한 진실이라 할지라도 역사의 치부를 대면하는 일은 불쾌하고 당황스럽다.

카라 워커Kara Walker는 이처럼 위험 부담이 큰 작업을 한다. 〈사라지다Gone〉1994에서 보듯, 그는 남북전쟁 시기 미국 남부의 인종과 성을 둘러싼 끔찍한 폭력을 단순한 실루엣 종이 작업으로 다룬다. 미국의 흑인 여성 작가라는 태생적 배경은 워커가 만드는 작품과 분리될 수 없다. 그는 북부와 비교할 수 없는 남부의 인종차별과 그 폭력을 단순히 과거의 역사로 넘길 수 없다고 느꼈다.

워커를 세계적으로 유명하게 만든 이 그래픽 작업은 '한 흑인 여자아이의 검은 허벅지와 심장 사이에 일어난 남북전쟁의 역사적 로맨스'라는 긴 부제를 가진 엄청난 크기(높이 396.2cm, 폭 1,524cm)의 작품이다. 이는 검은 종이를 실제 사람의 크기로 잘라 미술관 벽에 붙인 정교한 실루엣 작업이다.

첫눈에 들어오는 단순하고 장식적인 디자인과 달리 그 내용은 끔찍한 성적 폭력성을 다룬다. 어린 흑인 소녀가 무릎을 꿇은 채 백인 소년의 성기를 구강 애무하는 장면, 흑인 소녀가 다리를 들자 두 명의 아기가 떨어지는 장면, 백인 남자가 흑인 하녀의 항문을 핥는 모습 등 강도 높은 '19금'이다.

이렇듯 인종차별의 혐오스러운 성적 환상과 잔인한 폭력을 보여주는 이미지는 미국 남부 농장에서 만연했던 흑인 박해의 불편한 진실에 기반하고 있다. 그러나 워커는 실루엣이라는 단순하면서 함축적인 시각언어를 통해 대중으로 하여금 미국 사회의 어두운 과거를 직시하게 하고, 현실의 위선과 외면을 일깨운다. 무섭고도 웃긴 그의 그래픽 이미지는 최소한의 언어로 너무나 많은 내용을 담고 있다.

실루엣을 만들 때, 워커는 우선 그의 이미지를 커다란 검은 종이 위에 흰 펜이나 부드러운 파스텔 크레용으로 그린다. 그리고 이를 잘라내어 이미지를 구성하는데, 이때 워커는 반대로 생각해야 한다. 이미지들을 자른 뒤 뒤집어야 하기 때문이다. 그는 이미지를 종이에, 캔버스에, 나무에 혹은 직접 갤러리 벽에 왁스로 부착시킨다. 작가는 "나는 복잡한 것들을 단순화하고, 함축적으로 만들기 위해 어떤 구조format를 찾고 있었다"라고 술회했다.

워커는 남북전쟁 이전의 남부를 묘사하기 위해, 역사적 로맨스에서 19세기 노예 내러티브에 이르는 문학을 읽으며 작품 내용을 위한 영감을 얻었다. 『바람과 함께 사라지다』, 『엉클 톰스 캐빈』 등이 대표적인데, 작가는 이러한 서사로부터 자신만의 상상 속 이야기를 발전시켜 대형 벽화에서 보여줬다.

작가도 암시했듯, 실루엣은 그것이 나타내는 주제를 은근히 피하도록 유도한다. 직접적으로 볼 수 없도록 하지만, 간과할 수 없는 내용이 담겨 있다. 예컨대, 워커는 『바람과 함께 사라지다』의 스토리와 그 유산이 사람들에게 미치는 영향력에 주목한다. 그리고 특히 그 "멜로드라마가 눈을 가리고, 인종차별주의 시각의 초점을 잘 알아보지 못하도록 하는 경향"을 강조한다. "역겨움과 욕망, 그리고 육감성이 한데 얽혀 인종차별주의에 뭉뚱그려 포함돼 있는 것"이라 간주하고 이를 폭로하는 작업을 보여주는 것이다.

　워커의 작업이 지나치게 혐오스러운 인종적 환상을 노출하는 시도라고 비난한 측도 있었고, 반대편에서는 그의 작업이야말로 우리 모두가 알게 모르게 계속 공모하는 21세기의 인종적 고정관념을 드러내준다고 맞섰다. 작가는 관객들이 혼돈의 불편함을 느끼기를 바란다고 했다. 언뜻 보아 흥미로울 수 있지만, 실상 끔찍하고 잔인한 반전의 구조가 있다. 우리를 인종, 성, 그리고 권력에 대한 환상과 대면하게 하고, 어느새 그 이미지와 공모하게 한다. 워커의 실루엣 작품이 보여주는 것은 바로 우리가 여전히 갖고 있는 인종적 고정관념이자 권력의 이름으로 은폐되는 성적 인종적 탄압에 대한 고발이다.

카라 워커Kara Walker, 1969–

아프리카계 미국인 작가로 미국 스톡턴Stockton에서 태어났고, 애틀랜타 Atlanta에서 유년 시절을 보냈으며, 현재 뉴욕에서 활동 중이다. 예술가이자 교수인 아버지의 영향을 받은 워커는 1991년 애틀랜타 미술대학Atlanta College of Art에서 회화와 판화printmaking를 전공했다. 1995년 로드아일랜드 디자인대학RISD에서 회화와 판화로 석사학위를 받았고, 본격적으로 인종 문제를 작업에 담기 시작했다. 그의 스튜디오는 현재 뉴욕 맨해튼에 위치해 있다. 2001년부터 콜롬비아 대학원Columbia University에서 시각미술과 교수로 재직 중이다.

워커는 2002년 상파울루 비엔날레 미국관을 대표했으며, 2007년 베니스 비엔날레에 참가했다. 주요 개인전으로 《Grub for Sharks: A Concession to the Negro Populace》Tate Liverpool, London, 2004, 미국·프랑스 순회전이었던 《Kara Walker: My Complement, My Enemy, My Oppressor, My Love》Walker Art Center, Musée d'Art Moderne de la Ville de Paris, Whitney Museum of American Art, 2007, 《Kara Walker: Rise Up Ye Mighty Race!》The Art Institute of Chicago, Chicago, 2013가 있다. 2007년 『타임스』지의 '세계에서 가장 영향력 있는 인물 100명'에 선정되었다.

전반적인 작품 경향

카라 워커는 종이 실루엣 작가로 잘 알려져 있다. 1933년경 대학원 시절부터 이런 작업을 시작했다고 한다. 그는 미국에서 등장한 초기 실루엣에 매료되었다. 일반적으로 실루엣은 우아한 빅토리아식 귀부인과 연관되며, 인종적 정체성의 단순하고 조야한 상징에 관람자의 시선이 집중하도록 한다. 이때 인종적으로 흑인들은 그 프로파일의 특징(넓은 입술과 납작한 코 등)으로 백인의 형상과 대비되곤 한다. 이렇듯 실루엣은 매우 적은 정보를 갖고 많은 것을 보여준다. 워커는 이것이야말로 실루엣과 고정관념이 비슷한 점이라 여긴다.

워커의 〈잘린Cut〉 1998이란 작품은 일종의 은유적 자화상이라 할 수 있다. 고전적 스커트를 입은 흑인 소녀가 손목을 면도칼로 그어 상처에서 피가 용솟음치면서 팔짝 뛰어오른 장면을 묘사했다. 피는 일종의 '역사적 로맨스'의 수치와 분노를 나타낸다. 인종과 성, 폭력을 리얼하게 다루는 그의 작업은 상당히 그로테스크하고 놀랍도록 잔인하다. 검정 실루엣이 가진 단순한 도안이 모든 것을 다 보여주지 않기 때문에, 그 폭력성은 우리의 상상에서 극대화된다. 다 드러내는 것보다 약간 감추는 것이 더 무서운 법이다. 상상력이 공포를 확장시키기 때문이다.

흥미롭게도 실루엣과 연관된 역사적 배경이 있는데, 종이를 잘라 초상화를 만드는 역사는 16세기 말 프랑스 궁정에서 유래한다. 이 장식적 취미는 18세기 후반 동안 점차 퍼졌는데, 루이 15세 집권 당시 재무장관 에티엔 드

실루엣 Étienne de Silhouette: 1709–1767의 이름을 따서 지어졌다. 그가 검은 종이를 잘라 초상화 만들기를 취미로 갖고 있었기 때문이다. 미국의 경우, 18세기가 시작되면서 귀족정치와 고위 부르주아 사이에 얻은 인기로 인해 실루엣 자르기가 미술의 한 방식으로 인정받게 되었다.

미술과 테크놀로지 혹은 장르의 형식은 떼려야 뗄 수 없이 밀접하게 연관돼 있다. 예컨대, 앤디 워홀이 실크 스크린으로 자신만의 언어를 찾아내고, 데이비드 호크니가 폴라로이드 사진을 활용했듯, 워커는 실루엣을 작업의 도구로 채택했다. 색채를 많이 쓸 수 있는 실크 스크린이나 무한한 장면의 사진에 비해, 실루엣은 단색이고 형태적으로도 단순하고 그 표현이 제한돼 있다. 그럼에도 불구, 워커의 실루엣 작업은 그 구성이 단조롭거나 시각적으로 지루하지 않다. 형태가 공간으로 확장하며 갖는 자유로운 표현과 콜라주를 통한 다양한 구성이 실루엣의 시각언어를 넓히고 있는 것이다.

프란시스 알리스

〈녹색 선 *Green Line*〉 2004

걸으면서 그리기, 정치에 개입하는 시적 행위

걷기는 인간의 가장 단순한 행위다. 걸음을 동물적으로 표현한 '어슬렁대다'란 말이 있듯, 걸음은 거의 행위를 하지 않는 것으로 치부돼왔다. 그런데 이 '무위無爲의 노동'이 정치적일 수 있을까.

프란시스 알리스Francis Alÿs는 2004년 예루살렘 자치구를 걸으며 녹색 선을 남기는 퍼포먼스를 했다. 〈녹색 선Green Line〉2004이란 작업의 제목은 중의적이다. 물론 녹색 선은 구멍 뚫린 녹색 페인트 통에서 물감이 떨어지면서 생긴 선을 말한다. 동시에 이는 1948년 이스라엘과 요르단 사이 전쟁 후 정전 협상을 벌이면서 이스라엘 대표가 지도 위에 그린 휴전선이 녹색이었다.

작가는 이 휴전선 24km를 이틀 동안 따라 걸으며 58ℓ의 녹색 페인트를 흘렸다. 물감으로 자취를 남기며 조용히 걷는 남자의 모습은 서정적이다. 작가는 이 모습을 담은 비디오를 전시함으로써 이스라엘과 팔레스타인 및 여러 다른 국가의 반응과 참여를 독려했다. 그의 시적 행위는 국가 간 경계를 구축했던 때를 기억하게 하며 역사적 갈등을 되새기게 하였다. 이 작업은 분쟁지역의 갈등 상황이 갖는 부조리를 드러낸 행위이다. 그러나 작가가 분쟁 당국이 아닌 벨기에 출신이기에 작업의 정치적 행위는 객관적이면서 보편적으로 보인다. 우리는 중동의 해묵은 분쟁을 과거의 지역적 문제로만 보는 게 아니라 영토 분쟁의 이슈 자체를, 거리를 두고 현재의 관점에서 보게 된다.

알리스의 행위는 은유적이고 시적이지만 동시에 엉뚱하고 어처구니없는 헛수고다. 군대 용어로는 '삽질'이다. 그런데 그는 〈믿음이 산을 움직일 때 *When Faith Moves Mountains*〉 2002 라는 작업에서 진짜 삽질을 하기도 했다. 이는 페루 리마에서 500명의 자원자에게 삽을 하나씩 쥐여주고 거대한 모래 산을 한 뼘 정도 옮긴 공동작업이었다. 이 작업으로 참여자들은 실제로 무언가를 함께 변화시킬 수 있다는 자신감을 갖게 됐고 사회적 무력감에서 벗어나는 자극을 받았다고 한다. 작가가 가진 사회 변화에 대한 의지 및 부조리에 대한 저항의 의도를 여기서 읽을 수 있다.

우리가 살고 있는 생산 지향, 소비 지향의 사회와는 반대로 가는 작가 알리스는 1990년대 초부터 물질 중심적 가치관에서 보기엔 '비효율적'이라 치부되는 일을 벌여왔다. 동시에 그의 작업은 시적 행위가 정치적일 수 있다는 것을 행동으로 보여준다. 아무것도 하지 않는 듯하나, 많은 것을 하는 작가이다.

　　알리스의 작업을 개념미술로 보는 이유가 여기에 있다. 〈믿음이 산을 움직일 때〉와 같은 작업은 실제 행위를 넘어 그 이후 구전에 의한 효과까지 포함한다. 퍼포먼스 참가자들은 이 집단적 사건을 같이 해냄으로써 자신의 공동체를 결속시키고 진정 믿음이 산을 움직일 수 있다는 것을 증명해낼지도 모르는 일이다. 스토리텔러로서 그러한 믿음을 북돋우면서 말이다. 실제로 자원자들이 프로젝트에 참여한 것을 자랑스럽게 여기고 그 스토리가 가치 있음을 깨달았다고 전해진다.

프란시스 알리스Francis Alÿs, 1959–

본명은 프란시스 드 스메트Francis de Smedt로 벨기에 앤트워프Antwerp 출신
이다. 현재는 멕시코에 거주하며 작업하고 있다. 1978-1983년 벨기에 투
르네Tournai의 생 뤽 건축대학Saint-Luc Institute of Architecture에서 건축사를,
1983-1986년 베니스 건축대학Istituto di Architettura에서 엔지니어링을 전공했
으며 이 시기 지진으로 인한 도시복구 프로그램의 일환으로 1986년 멕시
코로 건너가 NGO에서 주도하는 공공기관 건축 프로젝트에 참여하기도
했다. 그 이후 멕시코시티에 머물며 작업을 시작했으며 이때 자신의 성을
알리스Alÿs로 개명했다. 멕시코에서 활동 초기, 낯선 곳에 정착한 유럽인
예술가로서 작가가 느꼈던 이방인의 경험을 작품으로 풀어냈는데 〈수집가
The Collector〉1990-1992와 〈관광객 *Tourist*〉1991 등이 대표적이다. 이후 런던,
스페인, 페루, 이스라엘, 아프가니스탄, 이라크 등에서 퍼포먼스, 영상작
업을 진행했다. 그의 퍼포먼스는 비디오, 사진, 글, 회화, 애니메이션 등으
로 기록되곤 한다.

알리스는 1999·2001·2007·2017년 베니스 비엔날레에 참가했는데 이
중 2017년은 이라크관에서 전시했다. 세계 주요 미술관에서 가진 개인전

으로는 마드리드의 레이나 소피아Museo Nacional Centro de Arte Reina Sofia, 2003, 런던 테이트 모던Tate Modern, 2010, 뉴욕 현대미술관Museum of Modern Art, 2011 등이 있다. 국내에서는 2018년 아트선재센터에서 《지브롤터 항해일지》전으로 첫 개인전을 가졌다.

전반적인 작품 경향

일반적으로 퍼포먼스는 행위 자체를 그 내용으로 삼고, 퍼포먼스 작업은 강한 인상을 주기 위해 일반인들이 할 수 없는 과감한 행동을 하거나, 남는 것이 아니기에 정해진 공간에서 많은 관객이 직접 목격하게끔 유도한다. 그런데 프란시스 알리스는 이 두 가지 관례에서 모두 벗어나는 작가이다. 그의 퍼포먼스는 모든 사람이 다 하는 '걷는 행위'인 데다가 한정적 장소에 국한되지 않는다. 그는 "미술가로서의 내 위상은 보행자와 유사하다"라고 말한 바 있다.

알리스는 1989년 멕시코에서 걷기를 시작했는데, 작업을 국제적으로 알리기 시작한 것은 1990년대 중반부터다. 세계 여러 도시를 걷되, 주로 자신의 흔적을 남기며 걷는 방식이 대부분이다. 그는 걸으면서 스웨터 줄이 풀리게 둔다든지, 물감을 흘리며 걷는다. 앞서 다뤘던 〈녹색 선〉에서 보았듯, 의도적으로 위험한 경계지역을 걷기도 한다. 도시를 걸으며 홀로 탐색하는 것은 리처드 롱Richard Long이나 해미쉬 풀턴Hamish Fulton과 같은 작가들에게 영향을 받았다고 할 수 있다.

알리스의 대표적 작업 중 〈실천의 모순*Paradox of Praxis*〉1997은 멕시코 거리에서 커다란 얼음 덩어리를 하루 종일 밀고 다닌 퍼포먼스였다. 이는 아침에 입방체였던 얼음 덩어리가 시간이 지날수록 다른 모양의 조각이 되다가 마침내 녹아버리는 일련의 과정이었다. 퍼포먼스 안에 조각이 포함되었다고 할 수 있다. 작가는 이 작업에, '때로는 무언가를 만드는 것이 무無를 초래한다(Sometimes Making Something Leads to Nothing)'라는 부제를 붙였다. 사회에서는 모두 생산을 부추기고 자본과 직결된 제작을 꾀하건만, 알리스의 비생산적, 비경제적 행위는 인간의 가장 기본적이고 단순한 행위를 통해 우리 자신을 돌아보게 하는 브레히트식 소격 효과를 지닌다.

알리스의 도시에서의 걷기 프로젝트는 '무위無爲의 노동'을 주제로 삼는다. 물질적 가치관에 역행하는 것으로 자본주의 물질문명에 대한 저항이 깃들어 있다. 물질적인 면으론 아무것도 생산하지 않는데, 이러한 반경제, 비효율적 행위는 우리가 배제해온 인간 행위의 의미에 대해 생각하게 한다. 효율성과 경제성의 면에서 반대로 행해진 대표적 퍼포먼스가 이미 언급한 〈믿음이 산을 움직일 때*When Faith Moves Mountains*〉2002이다. 이 작업을 위한 알리스의 모토는 "극대의 노력으로 최소한의 결과를"이었다. 페루, 리마의 외곽에서 벌어진 이 엄청난 프로젝트에 참여한 자원자들이 동시에 화합해서 이룬 삽질로 모래언덕을 몇 인치 옮기는 성과를 냈다. 많은 노력에 비해 들어맞지 않는 우스꽝스러운 효과를 대규모 퍼포먼스로 보여준 셈인데, 이는 라틴 아메리카의 사회적 실정에 대한 은유라고 볼 수 있다. 즉 엄청난 집단적 노력을 통해 성취되는 개혁이 너무 미미하게 이뤄

지는 사회적 상황에 대한 은유이다. 자원자들은 그들의 시간을 대가 없이 프로젝트에 들였고, 효율성과 생산이라는 보수적 경제 원리를 뒤집었다. 루머, 도시 신화, 그리고 구전의 역사를 포괄하는 공동작업이었다.

크리스티앙 볼탕스키

〈주인 없는 땅 *No Man's Land*〉 2010

모든 이의 개별적 애도를 위하여

전쟁이나 학살은 엄청난 수의 죽음을 동반한다. 그리고 그 규모가 아무리 크다 해도 이를 구성하는 한 사람 한 사람은 익명적이지 않다. 각자가 유일무이한 존재인 만큼 그 부재와 상실은 일반화될 수 없다. 크리스티앙 볼탕스키Christian Boltanski는 뉴욕의 파크 애비뉴 아모리에서 〈주인 없는 땅No Man's Land〉2010을 전시했다. 이 작품은 3,000개의 과자깡통으로 벽을 만들고, 40만 명의 헌 옷을 모아 늘어놓은 대형 설치작업이다. 무려 30t의 헌 옷더미가 이룬 거대한 '산'을 중심으로 높은 기둥을 바둑판처럼 구획해놓고는 가지각색의 옷들을 그 안에 배치했다.

'산' 꼭대기 위에 위치한 집게발의 크레인은 한 줌 옷가지를 높이 들어 올렸다가 떨어뜨리기를 반복한다. 무작위로 잡혔다 떨어지는 옷가지는 임의로 생사의 갈림길에 놓이는 인간의 가련한 모습을 연상시킨다. 크레인이 움직이며 내는 기계음과 더불어 각 구획의 기둥에 설치된 스피커에서는 수천 명의 심장박동 소리가 전시공간으로 울려 퍼진다. 박동 소리는 그 사람들의 부재를 더욱 상기시킨다.

 놀이공원에서 영감을 얻었다고 하는 크레인은 신의 손처럼 누군가를 들어 올린다. 왜 누구는 살고 다른 누구는 죽는가를 묻는 인간의 절박한 질문은 크레인의 무심한 기계소리와 관람자의 심장박동으로 메아리쳐 돌아온다. 작가는 엄청난 다수를 다루는 자신의 작품에서 정작 중요한 것은 "유일하고 고유한 것"이라 말한다. 수많은 사람 중 단 한 사람의 중요성, 즉 개별자의 가치다.

 프랑스인 어머니와 유대인 아버지를 둔 볼탕스키의 작업은 홀로코스트(유대인 대학살)를 포함해 인간의 삶과 죽음, 애도와 기억을 주제로 한다. 작가의 말대로 유대인 600만 명의 죽음을 상상하기란 '불가능'하다. 각자의 죽음은 600만 분의 1이 아니며, 그들 각각이 모두 온전하고 전적인 상실이기 때문이다.

그가 전시한 옷은 누군가가 입었던 옷이다. 옷과 사진은 그 존재의 자취이고 떠나간 한 사람의 흔적이다. 바닥의 구획은 난민캠프를 연상시키기도, 대도시의 일상 공간을 나타내기도 한다. 관람자는 자신의 잃어버린 지인을 찾듯 바닥의 옷들을 내려다본다. 그리고 그 옷 한 벌마다 담겨 있는 개인적 상실의 고통을 공감한다.

누구나 겪는 사랑하는 이의 상실은 언제나 개별적으로 오듯, 다수 속 각각은 전적으로 귀하다. 볼탕스키 작품이 철학적이라 불리는 이유다.

크리스티앙 볼탕스키 Christian Boltanski, 1944-

파리에서 점령 시기에 태어났다. 부친은 우크라이나 출신 유대인 의사로, 어린 시절 가족들은 나치로부터 피해 다녀야 했다. 1958년부터 그림을 그렸지만, 조각·사진·설치·영상 등 다양한 매체를 아우르는 작가이다. 은둔적 작가로 지낸 그는 프랑스 에콜 데 보자르École des Beaux-Arts에서 재직한 바 있다.

볼탕스키는 카셀 도큐멘타1972·1987, 베니스 비엔날레 건축전1975을 비롯해 전 세계적으로 대략 150개의 미술전시에 참가했다. 파리 시립 현대미술관1970과 뉴욕의 신미술관New Museum, 1988, 도쿄 국립아트센터2019, 파리 퐁피두 센터2019-2020 등에서 대규모 개인전을 가졌다. 국내에선 1997년 국립현대미술관에서 개인전《볼탕스키: 겨울여행》이 열렸고, 이후 미디어 소장품 특별전2012과 상설 특별전2016에서 작품을 전시했다. 1994년 독일 아헨시에서 아헨 예술상Kunstpreis Aachen을 수상했고, 2001년 독일 고슬라시의 카이저링상Goslarer Kaiserring을, 그리고 2006년 일본의 프리미엄 임페리얼Praemium Imperiale 상을 수상한 바 있다.

전반적인 작품 경향

크리스티앙 볼탕스키는 현재까지 활동하는 프랑스의 대표 작가들 중 하나로, 1960년대 이후로 홀로코스트 주제를 다양한 매체로 다뤄왔다. 이후 이를 보편적으로 확장하여, 덧없는 삶의 소멸과 사랑하는 것들의 상실을 테마로 다루면서, 남겨진 것과 기억의 관계를 탐색해왔다고 할 수 있다. 그는 일상적 삶에서 얻은 자취와 유물을 재료로 쓰며 개념적인 차원에서 애도와 기념의 문제를 제시한다. 물질과 개념, 삶의 일시성과 지속, 개인의 경험과 공동체의 의식 사이의 관계가 작업의 중요한 내용이다.

이는 작가의 개인적 체험이 기반이 되는 작업이기에 호소력을 갖는다고 할 수 있다. 나치 점령 시기 파리에서 유대계 의사의 아들로 출생한 작가는 10대 초반 이후 학교 교육을 받지 않다가 가족의 권유로 미술을 시작한 '독학 작가'다. 가족의 친구들은 거의 홀로코스트 생존자들이었고, 볼탕스키는 자신의 아파트에만 머무르며 은둔자처럼 지냈다. 그런 작가가 후기로 갈수록 두드러진 활동을 펼치며 강한 정신력과 노장의 뒷심을 보여주고 있다.

볼탕스키 작업이 제시하는 중심 테제는 우리 삶의 매 순간이 죽음과도 같은 확정적 과거로 전환된다는 것이라 할 수 있다. 그는 개인이 느끼는 우주적 무상함과 체험한 경험을 보존하는 기억의 역할에 관심을 갖는다. 작업의 주제는 기억, 죽음, 상실이다. 그가 다루는 유물은 성인이나 굉장한 사람의 것이 아니고 이름 없는 보통 사람의 흔적들이다. 작가는 1960년

대부터 영정사진에서 녹슨 비스킷 상자에 이르기까지 인간 경험의 덧없는 것들을 갖고 작업해왔다.

"내 작업의 핵심은 우리 각자가 유일무이하고 중요하다는 것과 동시에, 모두가 사라질 운명이라는 사실이다. 우리 중 대부분은 두 세대를 거치면서, 우리를 알았던 사람들이 세상을 떠난 후 잊힐 것이다"라고 작가는 말했다. 죽을 수밖에 없는 인간의 운명, 그 한시성은 그를 사로잡아왔다. 현재 76세인 그는 여전히 건강하게 세계를 여행하며 새로운 작업을 제작하고 전시에 올린다. 개념미술에 감정적 영역을 도입하고 있는 그는 자신의 작업을 보고 관객들이 많이 울거나 웃었으면 좋겠다고 했다.

1960년대부터 시작된 볼탕스키의 주요 작업은 주로 홀로코스트를 다룬 내용이지만, 유대인의 특정한 역사적 비극에만 국한되지 않는다. 그의 〈스위스 망자의 침묵*The Reserve of Dead Swiss*〉1990은 다양한 연령대와 성별의 인물 초상 사진 42장을 설치한 작품으로, 사진마다 걸린 램프가 그들의 얼굴을 비추는데 이는 그의 전형적 방식이기도 하다. 볼탕스키는 이 사진들을 스위스 지역 신문의 사망 기사에서 가져와 재촬영해 선명도를 낮추고 실제 크기보다 약간 더 크게 만들었다. 이렇게 함으로써 그들의 익명성과 삶의 유한성을 강조했던 것이다. 그리고 〈박명*Crépuscule*〉2015의 경우는 바닥에 전구를 설치해놓은 것으로, 전시 기간에 매일 몇 개의 전구가 꺼져 전시 마지막 날에는 켜져 있는 전구가 남지 않게 되는 상황을 연출한다. 점점 사라지는 불빛은 삶의 일부로서 피할 수 없는 죽음을 환기시킨다.

볼탕스키는 삶과 마찬가지로 작품들도 소멸될 것을 생각한다. 실제로 그의 작업은 오래 남을 재료를 쓰지 않는다. 작가는 물리적인 것보다 미술작품 배후의 개념에 대해 신경을 쓴다. 말하자면, 그는 뒤에 남는 유물보다는 지속적인 '신화myth'를 더 중요시한다. 〈아니미타스 II *Animitas II*〉 2019도 그런 의도에서 제작되었다. 볼탕스키가 태어나던 날인 1944년 9월 6일 하늘의 성단 모양에 맞추어 일본 종이 달린 막대기 300개를 배열하여, 이가 바람에 의해 움직이고 울리는 것을 촬영한 영상 작업 시리즈다. 2014년 칠레의 아타카마Atacama 사막에 설치된 것이 최초였고, 이후 일본의 테시마 섬, 퀘벡의 오를레앙 섬과 이스라엘 사해에 설치되었다.

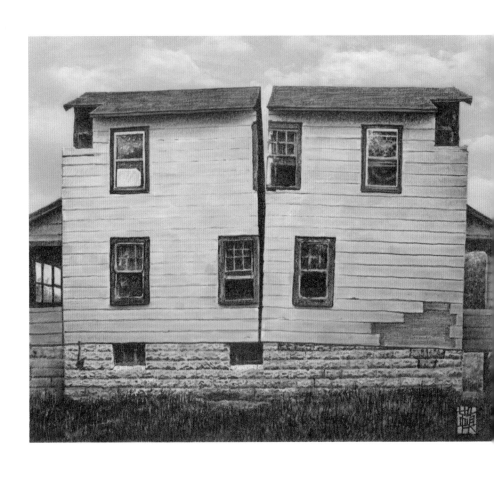

고든 마타클락

〈쪼개기*Splitting*〉 1974

쪼개진 집: 자르고 없애는 파괴의 미학

　철학자 질 들뢰즈는 "화가란 빈 캔버스를 채우기보다 이미 채워진 것을 비워야 한다"고 말했다. 머릿속 고정관념과 관습을 없애는 것이 더 중요하다는 뜻이다. 이런 역설은 건축에서도 가능하다. 다시 말해 '만들고 짓기'보다는 '자르고 없애는 일'이 관건이란 말이다. 그런데 설사 생각은 그렇다 해도 사람이 살던 집을 실제로 쪼개 놓는다면? 공간적 충격이 클 것은 틀림없다.

　고든 마타클락의 〈쪼개기 *Splitting*〉1974는 미국 뉴저지의 잉글우드 Inglewood 지역, 거주자가 더 이상 살지 않는 집을 중앙에서 동력톱으로 절단한 작업이다. 절단의 과정이 기록된 영상에는 파격적 방식

으로 잘린 건물 사이를 뚫고 들어오는 빛이 신비롭기까지 하다. 이 건물은 작업이 끝난 후 파괴되었다. 작가는 1970년대에 더 이상 쓰지 않는 실제 건물을 파격적으로 자르고 과감하게 구멍 뚫은 연작들로 잘 알려져 있다.

마타클락의 '주특기'는 '건물 자르기building cuts'다. '짓기building'가 아니라 '짓지 않기un-building'라는 반反건축 운동이다. '건물 자르기' 작업은 그처럼 없애는 작업이다. 그가 건물-자르기 작업의 대상으로 삼은 곳은 창고, 연립 주택 등 실제로 사람이 거주한 건물이다. 건물의 마루, 벽, 천장을 뚫어 일종의 '조각적 환경'을 만든 작업들이다.

그렇다면, 그는 왜 이런 작업을 하는 걸까. 우리는 처음에는 충격을 받지만, 그의 '파괴의 미학'을 통해 일상의 생활공간에 배어 있는 습관적인 공간 인식을 깨닫는다. 건축 공간에 행한 그의 비일상적 변형을 통해 건축과 우리 자신의 관계를 근본적으로 환기하게 되는 게 사실이다. 그 관계는 물리적, 신체적일 뿐 아니라 지극히 심리적이고 때로 사회적인 내용이기도 하다. 예컨대, 〈쪼개기〉가 지닌 사회적 함의는 지역과 직결돼 있다. 즉 이렇듯 도심을 벗어난 교외의 집은 중산층 미국인들의 '꿈'이 투사된 것으로, 저소득층과 유색인종들이 배제된 장소를 의미했다. 그러니까 그 도심과의

거리로 인해 공적인 공간에서 멀리 떨어져 사생활을 보장하는, 아늑하고 친밀한 공간으로 여겨졌던 것이다. 하지만, 이러한 대도시 교외 지역의 집이 주는 안정감은 사실 그 배후의 사회·경제적 불안감을 담보로 하는 것이다. 사적 공간의 보장된 안락함은 공적 공간과의 분리와 대조에 기반하는 것이다.

그런데 마타클락의 충격적 작업은 이렇듯 공적 공간과 사적 공간 사이 경계가 확실한 서구의 집에 대한 환상을 깬다. 중산층 미국인들의 꿈인 교외의 안락한 가정이 지닌 안전과 지속에 대한 환상을 말이다. 전형적인 중산층의 집을 물리적으로 절단함으로써 완벽한 집에 대한 허상이 드러난다. 건물 한가운데 생긴 공백은 골이 깊은 사회문제, 메울 수 없는 삶의 단절을 그대로 보여주는 것이다. 따라서 마타클락의 '파괴의 미학'은 근시안적인 개인의 삶을 넘어 거시적 사회문제로 연결된다. 안락한 사적 공간의 환상으로 사회의 계층과 인종의 문제를 간과하는 개인주의적 삶에 일격을 가하는 듯하다. 쪼개진 집에서 보는 절단의 충격은 그토록 실제적이다.

여기서 주목할 점은 마타클락이 건축-자르기를 실행하며 만들어내는 구멍과 절단은 상당히 조형적이란 것이다. 그냥 마구잡이나 임의로 파괴하는 것이 아니다. 건축의 구조에 물리적으로 개입하는 방식은 파괴적 제스처지만, 이 파괴는 형태적 관심에 따라 신

중하게 진행되는 것이다. 말하자면, 그는 벽을 잘라 벽의 다층적 구조를 드러내줌으로써 그것이 어떻게 가시적 표면과 연결되는가를 보여준다. 그러한 조형의 시각적 관계를 작가는 미리 계산하는 것이다. 따라서 마타클락의 자르기와 뚫기는 건물 조형의 형태주의적 계획을 지닌다고 할 수 있다.

그리고 작가는 언제나 관람자들이 자신이 자르거나 뚫어놓은 건물 안으로 들어가 실제로 체험하도록 의도했다. 이는 1960년대 후반 미니멀리즘의 영향으로 당시 아방가르드 작가들에게서 공통적으로 볼 수 있는 양상이다. 그러나 리처드 세라나 도널드 저드 등 다른 미니멀리스트 작가들이 보통 단일한 형태를 제시한 것과 달리, 그는 잘린 건축물의 다양한 구획을 접하는 각도에 따라 완전히 개별적인 미적 경험을 유도한다. 그의 작업은 버려진 건물의 내부와 외부에 구멍을 내어 파격적으로 달라진 공간과 구조, 배경 사이의 관계를 체험하게 한다.

마타클락의 건축-자르기 작업이 충격적인 것은 그것이 미술관에서 보는 관조적 대상이 아니라 실제로 생활한 건물이란 점에 있다. 과거의 특정 시기와 문화에서 구체적 삶의 역사를 담았던 건물들이다. 두려움과 상실을 동반하는 충격은 그렇기 때문에 현실적이다.

뉴욕에서 태어났고, 췌장암으로 35살에 사망하기까지 그곳에서 활동했다. 1962-1968년 코넬 대학Cornell University에서 건축을 전공했으며, 이 기간에 잠시 파리 소르본에서 불문학을 공부했다. 마타클락의 아버지는 초현실주의 칠레 작가 로베르토 마타Roberto Matta였는데, 그 또한 화가로 전향하기 전 건축 작업을 한 바 있다. 여러 면에서 영향을 받았던 부친보다는 모친과 더 친밀했는데, 1971년 모친의 결혼 전 성인 '클락'을 자신의 성에 추가하여 지금의 '고든 마타클락'으로 이름을 바꿀 정도였다. 그의 모친도 예술가였기에 어려서부터 미술계에 노출되어 성장했으며, 마르셀 뒤샹Marcel Duchamp 부인의 대자godson이기도 했다.

작고하기 전까지 칠레 산티아고 국립미술관Museo de Bellas Artes, 1971, 파리의 시립 현대미술관Musée d'Art Moderne de la Ville de Paris, 1974, 시카고의 현대미술관Museum of Contemporary Art, 1978 등에서 개인전을 연 바 있다. 파리 보부르 지역에 퐁피두 센터가 들어서기로 결정되자, 1975년 철거되는 건축에 구멍을 뚫는 작업을 선보였다. 그의 작업은 캐나다 몬트리올에 위치한 캐나다 건축 센터Canadian Centre for Architecture에 아카이브되어 있다. 주요 회고전

으로 《Gordon Matta Clark》 Serpentine Gallery, London, 1993, 《Gordon Matta Clark : You are the Measure》 Whitney Museum of American Art, New York, 2007가 있다.

전반적인 작품 경향

고든 마타클락이 활동하던 1960년대에서 1970년대에는 대지미술과 개념미술 그리고 퍼포먼스와 사진 등 다양한 포스트모던 아트가 출현한 시기였다. 그는 1960년대에 코넬대학에서 건축을 전공했는데, 재학 중 로버트 스미드슨Robert Smithson를 만나 큰 영향을 받았고, 데니스 오펜하임Dennis Oppenheim의 프로젝트를 보조한 경험이 있다. 이 두 작가는 그에게 폐기물을 사용하는 방법과 갤러리를 포함한 체제institutions 외부에서 작업하는 것에 영감을 주었다. 그리고 이 대학에서 최초로 열렸던 대규모 대지미술 전시에서 위의 두 작가 외에도 월터 드 마리아Walter De Maria, 한스 하케Hans Haacke, 마이클 하이저Michael Heizer의 작업도 접했다. 그는 이러한 작가들과 같이 미술의 상품화를 거부했고, 점차 사진, 영화, 비디오, 퍼포먼스, 드로잉, 사진 콜라주 등을 활용하며 작업하였다. 그리고 기존 건물에 커다란 스케일로 개입하는 형태의 조각작품을 제작하곤 했다.

대학 졸업 후 그는 뉴욕으로 가서 소호를 중심으로 활동했던 아방가르드 작가들에 합세하며 두각을 나타내게 되었다. '건물 자르기building cuts' 1972-1978 연작으로 파격적 조각가의 명성을 얻었는데, 그는 자르는 작업을 마친 후 이를 영상과 사진으로 기록하여 그 실제 파편들과 함께 갤러리에

서 전시를 가졌다. 그가 추구한 것은 기존 체제를 벗어나고 미술의 전통적
재료를 넘어서 다양한 매체를 다루는 일이었다. 이 과정에 그는 건축과 공
학을 활용했다.

마타클락의 대표 작업으로 〈하루의 끝Day's End〉 1975과 〈원뿔형으로 가
로지르기Conical Intersect〉 1975를 들 수 있다. 같은 해 제작된 두 작업은 전
자는 뉴욕, 후자는 파리에서 실행되었고 서로 연관성을 갖는다. 전자의 작
업 당시 허가 없이 건물을 자르는 바람에 작가는 뉴욕에서 쫓겨나 파리로
향했던 것이다. 이로 인해 그는 뉴욕에서의 실험을 파리에서 더 과감하게
추진했다. 먼저 〈하루의 끝〉은 뉴욕 부둣가에 있는 오래된 철제 건물을 잘
라 구멍을 낸 작업이다. 관람자는 바닥을 가로지르는 구멍의 깊이에 두려
움과 위험마저 느끼면서, 그 뚫린 구멍을 통해 보이는 강물에 충격과 혼란
을 받게 된다. 이렇듯 바닥에 수면이 노출되게 했을 뿐 아니라, 건물 외벽
을 뚫어 내부 구조가 밖으로 노출되도록 하기도 했으니 건물이 갖는 공간
과의 상식적 관계가 깨진 것이다. 이러한 '탈구dislocation'의 경험은 관람자
로 하여금 기존에 가졌던 관습적 지각을 의심하고, 자신이 체험하는 현재
의 지각에 집중하여 자신의 공간감을 기준으로 삼게 한다. 관람자 자신이
개별적으로 느끼는 감각 체험이 중요하다는 뜻이다.

이에 비해 파리 한복판의 〈원뿔형으로 가로지르기〉는 이 지역이 지닌
역사적 의미와 당시의 사회적 상황에 개입하는 보다 과감한 시도였다. 파
리 중심인 4구 보부르 지역에 퐁피두 센터가 들어서게 되면서, 주위의 옛

발 상 의 전 환

건물들을 철거해야 했고 1975년 대규모 재건축 사업이 추진되었다. 마타클락의 이 대형 프로젝트는 철거 예정인 17세기의 옛 연립 주택 두 건물에 12m 지름에서 4m 지름에 이르는 엄청난 구멍을 뚫는 작업이었다. 이 작업 역시 앞선 〈하루의 끝〉과 같이 관람자의 지각적 혼란을 유도했던 바, 관람자가 건물 내부에 들어섰을 때 수직과 수평을 구분하기 힘들 정도의 극도의 지각적 혼란을 겪게 했고, 파리의 과거와 현재를 관통하는 물리적 투과로 인해 정신적 충격을 주었다.

이렇듯, 마타클락의 작업은 실제 건물을 대상으로 삼고 있으며 대부분 대규모이다. 독특한 그의 표현언어는 생산적으로 건축물 짓기가 아니라, '네거티브' 전략인 자르기나 구멍 뚫기다. 이때 관람자가 받은 충격은 눈의 시각적 자극이 아니라, 몸이 느끼는 신체적 공간감을 통한 것이다. 그의 직접적이고 물리적인 반건축 행위는 그 효과에 있어서 심리적이고 사회적이며 대부분 개념적이다. 이 점이 그의 작업이 오래도록 영향력을 갖는 이유다. 작가 자신도 이 점을 강조하여 다음과 같이 말했다. "내 작업은 물론 무척 직접적이고 물리적인 변화를 한다. 하지만 그것은 물질에 대한 호기심이나 분석보다 정신적인 개조alteration와 더욱 연결되는 것이다." 또한 그는 작업 노트에서 자신의 작업이 "공간을 마음의 상태로 변환시킨다"라고 강조했다.

요컨대, 미술이 추구하는 것이 아름다움과 안정성, 그리고 조화라는 통념을 깨고, 일종의 '건축적 폭력'을 통해 두려움과 상실을 실감케 하는 게

마타클락의 작업이라 할 수 있다. 우리가 믿고 싶은 바가 전자라면, 후자
는 우리가 사는 실제 세계다. 오늘의 포스트모던 미술이 주로 하는 역할이
실제 세계의 리얼리티를 외면하지 않고 적극적으로 파고드는 것이라 할
때, 그의 작업은 상당히 효과적이다. 돌이켜, 1960년대 말과 1970년대 미
술계에 커다란 충격을 주었던 그의 '건물 자르기' 작업은 당시 시대적 분
위기와 분리해서 생각할 수 없다. 베트남전의 영향으로 반전운동이 일고,
성의 자유와 마약 등 반문화 운동이 거리를 휩쓸던 격동의 시기, 마타클락
의 작품이야말로 그 시대를 대변하는 미술적 '증상'이 아니었던가 싶다.

리처드 세라

〈기울어진 호 *Tilted Arc*〉 1981

대중의 취향: 사라진 공공 조각

연애를 잘하려면 사랑하는 대상이 무엇을 원하는지 알아야 한다. 그 대상에 따라 사랑의 방법이 달라야 하는 것은 기본이다. 미술작품을 감상하는 것도 사랑의 메커니즘을 닮아 있다. 작품에 따라 이를 대하는 방식이 다르게 요구된다. 거리를 두고 눈으로 흠모하는 모더니스트 회화가 있다. 예컨대 마크 로스코Mark Rothko의 그림은 첫눈에 반해 빠져드는 신비로운 사랑의 감정을 다루기에 아름답고 숭고하다. 이에 비해 이리저리 둘러보고 몸으로 느끼는 작업도 있다. 최근 자주 접하는 설치작업인데, 작품은 그 재질과 크기를 느껴주길 원하고 무엇보다 우리에게 공간의 감각을 요구한다.

그런데 이런 포스트모던 작품은 대체로 볼 게 별로 없다. 예쁘지

도 않고 심지어 혐오스러운 것도 있다. 신경이 너무 쓰여 없애버리고 싶기도 하다. 이러한 작품들 중, 대중에게 미움을 받아 없어진 작품이 있다. 뉴욕 맨해튼의 연방 플라자 전면 공간에 설치되었던 리처드 세라의 〈기울어진 호*Tilted Arc*〉1981이다. 길이 36m, 높이 3.6m의 강철판이 광장을 가로지르도록 설치한 작품으로, 분주한 도시의 일상 공간에 대담하게 설치해 공공미술에 대한 뜨거운 논쟁을 불러일으켰다. 연방 건물에 근무하는 수많은 공무원이 세라의 작업을 환영했을 리 없다. 흉물스러운 조형물은 늘 다니던 직선 행로를 막아 불필요하게 돌아가게 했고, 더구나 실용성 없는 녹슨 철판은 아름다움과는 거리가 멀었던 것이다. 작품에 대한 엄청난 비난과 그에 따른 법정 소송 및 공청회가 열렸고 결국 이 작품은 8년 후철거되고 말았다.

이 작품에 대한 비난과 그에 따른 법정 소송은 당시 현대미술의 이슈에 일반 사회의 주목을 집중시킨 센세이션이었다. 여기서 이슈가 된 것은 '장소특정성site specificity'이었다. 법정에 선 세라는 자신의 변론에서 "작품을 그 설치된 장소에서 제거하는 것은 그것을 파괴하는 행위다"라는 유명한 주장을 폈다. 현대미술의 주요 화두인 장소특정성을 각인시킨 말이다. 세라의 설치작업은 장소와의 관계, 그리고 공간의 지각이 중요하다. 작품과 전시공간은 떼려야 뗄 수 없다는 점을 그의 〈기울어진 호〉가 예시했다고 말할 수 있다. 장

소특정성은 현대미술과 공간이 만나는 지점이다. 1980년대에 특히 부각된 이 개념으로 인해 친밀해진 미술과 장소의 관계는 오늘날 더 적극적이고 근본적인 연관을 맺는다.

공간에 개입하는 세라의 작업은 도시의 일상 공간에 대담하게 설치되며 공공미술의 쟁점을 불러일으켰고, 〈기울어진 호〉는 미술사에 중요한 기여를 했다. 그 유명세가 작품이 더 이상 남아 있지 않다는 점에도 기인하니, 아이러니가 아닐 수 없다. 현대미술의 담론에서 커다란 화두를 제시한 것은 이제 미술은 작품이 남아 있지 않아도 가치를 가질 수 있다는 점이었다. 〈기울어진 호〉는 그것이 남아 있지 않기에 더 기억되는, 부재로 인해 그 존재가 더욱 부각되는 작품이다. 마치 사랑의 대상이 없어졌을 때 그 빈자리가 더 유의미해지듯, 세라의 철판이 막고 있던 자리는 언제까지나 대중의 기억에 각인될 것이다. 이 작품은 대중의 취향에 맞지 않아 사라진 작품이다. 미움이란 사랑의 반대가 아니라 단지 그 뒷면이란 말이 맞는가 보다.

세라의 작업은 대부분 〈기울어진 호〉와 같이 강철을 사용한 대형 설치 조각들이다. 조각이 전시 장소를 대담하게 점유하고 그 공간에 관계한다. 대체로 그의 전시공간으로 발을 들이면, 관람자는 이미 작업 속으로 들어오게 된다. 작품과 그 작품이 전시되는 공간은

너무나 밀접해서 서로 분리해 생각할 수 없다는 것은 요즘 너무도 당연하게 들린다. 그러나 이것도 1980년대 이전에는 그다지 익숙한 생각이 아니었다. 맨해튼의 연방 플라자 전면 공간에 설치되었던 세라의 〈기울어진 호〉는 설치작품과 공간의 떼려야 뗄 수 없는 관계를 제대로 보여준 역사적 사례다. 그의 작품으로 인해 부각된 '장소특정성'이란 용어는 포스트모던 미술의 핵심 미학이 되었다. 여기서 장소의 부상은 자연스럽게 작가 주체의 소멸(저자의 죽음)과도 연관돼 있다.

리처드 세라Richard Serra, 1939–

리처드 세라는 샌프란시스코에서 태어났고, 뉴욕에서 활동한 작가이다. 1957-1961년 캘리포니아 대학University of California에서 영문학을 전공했다. 1961-1964년 예일 대학교Yale University 미술대학의 회화전공으로 석사를 취득했다. 졸업 후 파리와 로마에서 활동하며 1966년 로마의 살리타 미술관 Galleria La Salita에서 첫 개인전을 가졌다. 이후 작가는 뉴욕을 중심으로 미니멀리즘 작업에 몰두했다. 1968년 뉴욕의 단체전 《9 at Leo Castelli》에서 〈뿌리기Splashing〉를 선보인 후, 그 이듬해 미국에서의 첫 개인전을 가졌다. 1970년대 이후 세라는 '장소특정적' 작업이라 불리는 다수의 야외 설치, 조각 작품을 제작했다. 1970년 뉴욕 브롱크스 거리에서 선보인 〈직각삼각형을 거꾸로 겹쳐 놓은 육각형 바닥판을 에워싸기To Encircle Base Plate Hexagram, Right Angle Inverted〉를 시작으로, 1970-1972년 캐나다 온타리오의 〈변화Shift〉, 1977년 카셀 도큐멘타 6의 〈터미널Terminal〉, 1981-1989년 뉴욕연방광장의 〈기울어진 호Tilted Arc〉 등을 설치했다.

세라는 1972-1987년까지 4번의 카셀 도큐멘타, 1984년과 2001년 베니스 비엔날레, 1968·1970·1973·1977·1981·1995년 휘트니 미술관 비엔

발　상　의　전　환

날레에 참여했다. 주요전시로는 《Richard Serra》Centre Pompidou, Paris, 1983-1984, 《Richard Serra : Torqued Ellipses》 Dia Chelsea, New York, 1997-1998, 《Richard Serra》 Guggenheim Museum Bilbao, Bilbao, 1999, 《Richard Serra Sculpture : Forty Years》 Museum of Modern Art, New York, 2007, 《Monumenta》 Grand Palais, Paris, 2008, 《Richard Serra Drawings : A Restrospective》 Metropolitan Museum of Art, New York, 2011, 《Richard Serra : New Sculpture》 Gagosian Gallery, London, 2014-2015 등이 있다. 뉴욕의 디아 센터Dia Center와 빌바오 구겐하임Guggenheim Museum은 세라 작품을 소장한 대표적 미술관들로서, 넉넉한 공간에 놓인 그의 설치작업을 언제나 접할 수 있다.

전반적인 작품 경향

리차드 세라의 작업에서 중요한 화두는 신체의 지각이다. '우리의 몸이 어떻게 공간을 지각하는가'의 질문은 그의 다양한 설치작업을 관통한다. 그 이론적 기반으로 모리스 메를로퐁티Maurice Merleau-Ponty의 『지각의 현상학』을 들 수 있고, 이는 1960년대 후반 그를 포함한 미국 미니멀리스트에게 결정적 미학을 제시했다. 1세대 미니멀리스트로서 세라는 미술작품이 독자적으로 존재하는 게 아니라 관람자의 몸과 직결되는 것이며, 작품이 놓인 공간과 분리되어 생각할 수 없다는 점을 각인시켰다. 그를 인용하자면, "나는 당신이 작업 안으로 걸어 들어오고, 그것을 통과하고, 주위를 돌아보고, 또 그러면서 자연으로 열리게 하고 싶었다"고 말한 바 있다. 그의 작업은 이를 위한 구체적 고안이었다고 할 수 있다.

야외 공간이나 거대한 건축 공간에 설치된 세라의 녹슨 철판은 공간을 가르고 재구성하는 그 조형적 구조로 차갑고 익명적인 미니멀리즘의 미학을 발휘한다. 그러한 '산업적' 매력은 특히 뉴욕 주의 '디아 비콘Dia Beacon'이라 불리는 현대미술관 디아 센터에서 제대로 느낄 수 있다. 1920년대 말, 허드슨 강변의 과자상자 공장을 개조해 만든 시대적 건축의 의미를 지닌 대규모 미술관이다. 미니멀리즘의 메카인 이 산업적 공간은 1960년대 이후 대표적 미니멀리스트 작가들의 대형 작업과 장소특정적 작품을 소장한 곳으로, 세라의 작품 다수를 제대로 접할 수 있다.

예컨대, 디아 비콘에서 세라의 건축적 설치 〈회전 타원Torqued Ellipse〉 1997을 대면한다면 우선 그 규모에 압도된다. 그리고 그의 작업은 조형물 자체가 아니라 그것이 놓인 공간, 그리고 이를 접하는 관람자의 몸이 연관된다는 점을 직접 체험할 것을 강조한다. 거대한 규모의 철판 구조물은 그 녹슨 철판이 지닌 물질성과 더불어, 공간을 두르고 구획하며 연결하는 조형성이 돋보인다. 특히 이것이 수반하는 리듬과 운동감은 각각의 설치마다 고유한데, 관람자의 몸은 그 대형 구조물이 구획한 공간에 개입해 들어가면서 새롭게 조성된 공간을 감지한다. 이를 통해 세라는 작품이란 눈에만 의존한 시각미술이 아님을 확인시키고, 공감각을 활용하여 시각중심주의를 공격하는 것이다.

따라서 세라의 전시는 그것이 설치되는 공간과 직결될 수밖에 없다. 대표적으로, 2008년 파리 그랑 팔레의 《모뉴멘타Monumenta》에서 단독으로

펼쳐진 세라의 설치는 단순하지만 거대한 그의 작업이 건축과 어울려 시너지 효과를 낸 전시라 할 수 있다.

1900년 세계박람회를 위해 세워진 역사적인 그랑 팔레가 자아내는 우아한 분위기 속에 마련된 〈산책*Promende*〉이라는 설치 전시였다. 연녹색 철조의 뼈대에 유리로 구성된 그랑 팔레의 햇볕 가득한 내부에서, 육중한 철조 기둥 사이를 걷는 '산책자'의 압도적 느낌을 동감할 수 있다. "서구의 초기 산업사회와 후기 산업사회의 랑데부"라 말할 수 있는 이질적 조합인데, 듬직하고 단순한 세라의 미니멀리즘은 경쾌하고 화려하고 섬세한 아르누보식 건축과 절묘한 대조를 이뤘다.

극도로 단순하고 지극히 산업적인 그의 설치작품이 우리를 사로잡는 이유는 무엇인가? 전시공간을 대담하게 차지하는 건축적 크기, 그리고 철덩어리와 철판 구조물의 산업재료가 주는 강력한 물성 등은 이제까지 보지 못한 작품의 속성이다. 아름다움과 거리가 먼 그의 강철 작업들, 공간을 단호하게 자르기도 하고 부드럽게 연결하는 구성은 감탄을 자아내는 현대적 멋을 발한다. 후기 산업시대의 미감美感은 이렇게 바뀐 것인가.

요컨대, 포스트모던 시기로 들어선 1960년대 이후, 설치작업을 관람할 때는 작품과 전시공간을 하나로 보는 것이 상식이다. 이러한 인식에 기여한 1등 공신이 바로 세라라고 할 수 있다. 미술사에서 미니멀리즘과 포스트미니멀리즘에 걸치는 조각가 세라의 작업은 관람자가 작품을 둘러싼 공

간을 반드시 느끼도록 한다. 작품을 둘러싼 공간이 작품의 구성이기에, 엄밀히 말해 그의 작업을 '조각'이라 하기엔 적절치 않을지 모른다.

리크리트 티라바니자

〈무제*Untitled* (Free)〉 1992

같이 밥 먹자! 공짜 음식을 미술관에서

외롭고 힘들 때 가장 반가운 말은 "밥 먹자"라는 말이다. 맛과 멋을 곁들인 산해진미의 식사는 차치하고 먹는 행위 자체에만 집중할 때, 이는 생존본능을 충족시키는 일이다. 먹는다는 가장 기본적인 행위를 함께함으로써 이루어진 관계는 동등하며 끈끈하다.

1990년대 초 맨해튼의 한 갤러리에서 티라바니자의 작업 〈무제 *Untitled*(Free)〉1992 전시회가 열렸다. 그는 갤러리 전 공간을 전시공간으로 만들어 거기서 밥을 짓고 타이 카레를 요리했다. 갤러리 사무실이 일시적 부엌이 된 것이다. 음식은 갤러리에 오는 모든 이에게 공짜로 제공되었는데, 전시공간에 초대된 관객들은 자리에 앉

아 곧바로 음식이 주는 편안함에 젖어 들었다. 여기서 가구, 음식, 사람들, 그리고 그들의 대화가 모두 티라바니자의 작업 일부가 된다. 작가와 관객들 모두의 라이브 전시였던 셈이다. 그것이 20년 후 2011년 뉴욕 현대미술관에 다시 설치되었다.

작가는 전시장 안에서 카레와 팟타이를 만들어 관객들에게 제공하여 미술계에 큰 화제를 불러일으켰다. 그림이나 조각이 놓여야 할 백색의 고급스러운 공간은 순식간에 일반음식점으로 변했다. 향신료 냄새가 진동하고 관객이 먹다 남긴 음식물과 사용한 그릇들, 요리하다 튄 기름 얼룩과 흘린 국수 가락 등… 이곳에서 관객이 마주한 것은 평범한 가정집 주방의 요리기구와 식재료, 지극히 일상적인 음식이었다.

자신의 할머니가 프랑스에서 요리를 배운 태국의 유명 요리사였던 덕분에 티라바니자는 부엌이라는 공간에 익숙했다. 또한 물욕物慾을 내려놓으라는 불교의 교리에 영향을 받은 그는 현대사회의 고립된 개인들 사이에 상실된 관계를 상기시키고 자본주의 소비사회의 물질적 소유에 경종을 울린다. 고급문화의 상징인 뉴욕 현대미술관에서 그처럼 '전시답지 않은 전시'를 열기란 결코 쉽지 않다. 아방가르드의 저항정신과 예술적 배짱이 있기에 가능한 일이었다.

그의 작업이 파격적인 이유는 우선 작가가 저자성authorship을 거부했다는 점이다. 전통적으로 작품의 시장가격은 작가 이름의 가치에 직접 상응하는 것이건만, 티라바니자의 라이브 전시는 상품 가치를 매길 수가 없다. 작업의 결과물을 상정하거나 완결된 상태가 되기까지 통제하는 게 아니기 때문이다. 또한 참여한 관객과 더불어 작품을 완성하게 되니 본인만의 독자적 저자성이란 가능하지 않다. 티라바니자의 작업은 소유와 축적의 방식을 폄하하고, 작가를 내세우지 않는 공동작업을 지향한다. 이 작업은 1960년대 후반, 미술을 상품화하는 경향에 반대하며 나온 개념미술의 비판적 움직임, 그 연장선상에 위치한다. 미술품을 소장하기보다 미술작업을 체험하자는 것이다.

생각해보면, 가정에서 요리하는 일상적 음식을 공짜로 타인과 동석하여 먹는다는 것은 낯선 일이 아닐 수 없다. 그런데 이 작업에서 중요한 대목은 음식이 아니고 관객이다. 음식을 통해 관객은 수동적 감상자에서 활동적인 참여자로 전환되기에 음식은 관객 참여를 이끄는 자극이자 수단이다. 작가는 음식이란 매개를 통해 타인의 사회적 개입을 유도한 셈이다. 카레나 국수를 먹고 친구나 새로운 사람들과 이야기를 하면서 자기도 모르게 작업의 일부가 되는 것이다. 따라서 작업의 주제는 사람들 사이의 공감대 및 사회적 상호작용, 한마디로 관계 그 자체라 할 수 있다. 세기말 현대미술의

화두인 '관계 미학'의 실천이다.

 1998년 미술이론가 니콜라 부리오Nicholas Bourriaud가 제시한 '관계의 미학'은 21세기 초 미술계를 평정했다. 작가의 사회적 역할을 탐구하는 작업은 부리오가 자신의 주장에 예로 드는 전형적 작업이었다. 이후 후속의 비평에서도 관계의 미학에 부합하는 대표 작업으로 종종 언급되었다. 그러나 관계의 미학이 가진 느슨한 기준과 다소 나이브한 이상화를 비판적으로 보는 시각이 이후 우세해졌고, 티라바니자의 작업에 대한 반응도 긍정 일색은 아니었다. 작업에 장소특정적인 차이가 없고, 그 반복성에서 부가되는 의미를 찾을 수 없다는 점이 아쉽다는 평을 받았다. 그리고 작업의 주제가 단순해지는 경향과, 일종의 자축적 오락 분위기가 가져오는 작업의 가벼움에 대한 비판을 피할 수 없었다.

리크리트 티라바니자 Rirkrit Tiravanija, 1961-

아르헨티나 부에노스아이레스Buenos Aires에서 태어나, 태국에서 고등학교를 마친 후 캐나다와 미국에서 수학했다. 현재 뉴욕, 베를린, 치앙마이 Chiang Mai를 중심으로 활동하는 작가이다. 캐나다 칼턴 대학Carleton University에서 역사를 공부했고, 1980-1984년 온타리오 예술대학Ontario College of Art을 거쳐, 1984-1986년 시카고 아트 인스티튜트School of the Art Institute of Chicago에서 공부했다. 1985-1986년까지 뉴욕 휘트니 미술관의 독립프로그램에 참여했다. 현재 콜롬비아 대학 미대 교수로 재직 중이다.

티라바니자는 베니스 비엔날레1993·1999·2003, 상파울루 비엔날레2006, 휘트니 비엔날레1999·2005, 리버풀 비엔날레2002·2004 등 다수의 국제전에 참가했다. 1992년 303 갤러리에서 열린 두 번째 개인전을 시작으로, 뉴욕의 Museum of Modern Art 1997, 런던의 Serpentine Gallery 2005에서 개인전을 가졌다. 국내에선 2012년 광주 비엔날레에서 소개되었다. 2003년 스미소니언 미술관Smithsonian American Art Museum이 주최하는 루첼리아 예술가상Lucelia Artist Award에 이어, 2004년 구겐하임 미술관Guggenheim Museum의 휴고 보스상Hugo Boss Prize을 수상했다.

전반적인 작품 경향

티라바니자는 관객 참여형 요리 설치작업으로 가장 잘 알려져 있다. 그 최초가 뉴욕 맨해튼 파울라 알렌Paula Allen 갤러리의 〈팟타이phat thai〉1990 다. 2년 후, 이 작업은 〈무제〉라는 이름으로 맨해튼의 303 갤러리에서 열렸다. 뉴욕의 1990년대 상황을 떠올리며 당시 작업의 반응에 대해 작가는 다음과 같이 말했다. "그 시기 경제가 무척 좋지 않았고 도심에 집 없는 자들이 많았다. 사람들은 나의 작업이 이런 상황에 대해 코멘트를 하는 것이라 해석했다." 이 작업은 이후에도 세계 여러 도시에서 반복적으로 실행되었다. 1995년 피츠버그 카네기 국제전에서, 2007년 맨해튼의 데이비드 즈위너David Zwirner 갤러리에서, 그리고 모마에서 실행되었다.

음식을 매개로 한 〈무제〉는 티라바니자의 다른 작업들과 같이 관객들로 하여금 수동적 관찰자로서의 습관적 역할에서 벗어나 적극적 참여자가 되도록 유도한 작업이었다. 1990년대부터 그는 음식을 만들어 제공하는 방식뿐 아니라, 관람자의 적극적 참여를 유도하면서 사회적 개입을 도모하는 작업을 하고 있다. 공동체적 환경을 구성하면서 유희의 대안적 장소를 제안한다고 할 수 있다.

그의 작업은 1960년대 독일의 아방가르드 그룹 플럭서스Fluxus의 유희적 미학에서 비롯되었다고 볼 수 있다. 이들의 실험적 퍼포먼스와 해프닝은 일상의 요소들을 작업으로 끌어들였는데, 그의 작업도 그러한 특성이 두드러진다. 그런데 이처럼 음식을 활용하여 사회적 관계에 초점 맞춘 경

우는 처음이 아니었다. 1971년 고든 마타클락이 소호SoHo에 세웠던 '음식Food'이란 이름의 레스토랑에서 작가들을 채용하여 아트/음식 퍼포먼스를 주관하게 한 것을 선례로 들 수 있다.

이러한 영향을 기반으로 티라바니자는 작업을 통해 공적인 공간을 사람들 사이 유쾌한 관계를 갖게 하는 사회적 장소로 전환해왔다. 특히 1992년부터 5년 동안 그는 세계의 여러 미술관과 갤러리를 여행하며 참여형 설치작업을 했다. 우리의 삶을 구성하는 먹고 마시고 놀거나 쉬며, 또 친구나 타인과 대화하는 등의 일상 활동이 갖는 즐거움과 미덕을 새삼 깨닫게 하면서 말이다. 그의 작업이 공감, 동감, 그리고 환대를 갖게 한다는 점은 부인할 수 없다.

그의 관객 참여형 작업 중 〈무제 Untitled(caravan)〉 1999의 경우는 앞의 작업에서 확장된 것으로 독서 공간, 비디오나 음악을 위한 공간, 부엌 등을 포함하는 복합적 공간작업이다. 바르셀로나의 고층 건물 라 카이사La Caixa 안에 마련된 이 작업은 전시장 내부에 지어진 건축 설치로서, 작가가 요리를 주관하고 사회적 연계를 꾀한다. 카라반의 공간은 인간 행동을 연구하는 실험실이 되고, 그곳을 방문하는 대중은 조력자이자 관람자로서 작업의 일부가 된다. '일시적 집'으로서의 카라반은 티라바니자의 모든 미적 실행에서 다루는 '유동적' 공간과 사회적인 영역을 함축한다. 동시에 이 움직이는 집은 지리적 전방을 넘어 문화적 차이에 의한 간극을 메운다.

그의 작업은 노마딕한 계통을 이어가면서 문화적으로 다른 맥락들을 섞고 또 재혼합한다. 특별한 리얼리티나 진리를 주장하지 않고 사람들로 하여금 스스로 이러한 문제를 느끼도록 개방된 맥락을 만들어낸다. 따라서 그의 작업이 가진 특징은 어떤 규정이나 정의를 피해가는 그 헐겁고 '덧없는' 방식에 놓여 있다고 할 수 있다.

전영백의 **발상의 전환**

초판 1쇄 발행 2020년 2월 29일
초판 2쇄 발행 2023년 8월 1일

지은이 전영백
펴낸이 정중모
펴낸곳 도서출판 열림원

출판등록 1980년 5월 19일 (제406-2000-000204호)
주소 경기도 파주시 회동길 152
전화 031-955-0700
팩스 031-955-0661
홈페이지 www.yolimwon.com
이메일 editor@yolimwon.com

페이스북 /yolimwon
트위터 @yolimwon
인스타그램 @yolimwon

주간 김현정
편집 조혜영 황우정 이서영 김민지
디자인 강희철

마케팅 홍보 김선규 최가인 최은서
온라인사업 서명희
제작 관리 윤준수 이원희 고은정 구지영

ISBN 979-11-7040-022-6 03600

* 이 저서는 2018학년도 홍익대학교 학술연구진흥비에 의하여 지원되었습니다.
 (This work was supported by 2018 Hongik University Research Fund.)
* 저자와 출판사의 서면 허락 없이 내용의 일부를 무단 사용하거나 발췌하는 것을 금합니다.
* 책값은 뒤표지에 있습니다. 잘못된 책은 구입하신 곳에서 교환해드립니다.

만든 이_ 편집 김종숙